應用「即興劇」破解教學難題、活絡課堂氛圍、強化學習成效

教學即興力

王家齊、陳譽仁——著

YES AND
AGAIN!

理論與實務兼具的即興力寶典

——企業教學與簡報教練　王永福

　　有時書的珍貴，就是讓我們度過「不知道自己不知道」，到「知道自己知道」，再到「知道自己不知道」這些不同層的轉變，在讀這本《教學即興力》時，就經歷過了三個層次的改變。

　　一開始出現的想法是「即興劇，不就是想到什麼演什麼？」，等看到書才知道，原來即興劇應用在許多教學的現場，可以用來幫助個人成長、團隊建立、創意開發等領域。即興劇不止要學員參與、投入，還要學員在即興結束後沉澱、反思。這是看這本書時經歷到的第一個過程，原來對於即興劇，我「不知道自己不知道」啊。

　　等到慢慢理解後，回想過去的經驗，以前參加過成長營隊，那時台上的老師不像傳統教學者講述的方式，而是出了一個一個的活動題目讓我們參與，我們曾經一起團隊跳繩，想辦法儘量累積夠多的次數，因為大家的程度不同，好不容易累積到 30 多下後，卻因為一個失誤而中斷時，大家都覺得沮喪。這時老師讓我們停下來，觀察自己現在的心情：「是不是在責怪失誤者？還是想辦法讓團隊更好？」我們從活動中體驗、在活動中學習。除了跳繩，我們也做過讚美遊戲、角色扮演、沉船活動。這些不同的學習

經驗，經過了 20 多年，到現在都還印象深刻。「原來即興劇就是體驗式學習啊，那不就是設計一些活動嗎？」在這個階段，我以為「知道自己知道」。

再更深入的閱讀後，才知道即興劇的帶領及學習，是有許多方法及Know-How 的，從暖身活動開始，如何破冰、融化大家的心防？如何確認學習目標，並符合不同學員的需求？甚至是如何設計教學活動，讓學習者真正能帶走有用的內容，並真實改變？這些都是有方法，並且是需要技巧的！就如同我在《教學的技術》書裡提及的：有效的教學，是可以拆解、複製、模仿的。這本即興劇應用實戰全書，就是聚焦於教學現場的實際應用，讓我們可以學習到不同的細節，最後轉化成自己的應用。邊看這些不同的 Know-How 與技巧，我才又發現，原來我現在開始「知道自己不知道」啊。

這不是一本純理論的書，而是基於兩位教學者實際應用，並整理第一手經驗的好書。書裡面還提供了許多可以立即上手的即興劇活動，也告訴大家哪些是可以做的？哪些是該注意的？以及最重要的即興精神。還有心法、目標，甚至時間與流程的規劃。即使是不夠有經驗的教學者，也能夠參考書裡的內容，幫助自己從「不知道自己不知道」，到「知道自己知道」，再到「知道自己不知道」，最後透過實作應用後，達到「知道自己知道，也知道自己不知道」的層次。很榮幸能以老師們的教學教練的角度，推薦這本好書。

我學會了一套萬用拳法

—— 編劇、淡江大學大眾傳播系兼任教師　林其樂

我一直很記得一幕。

我曾請一位知名編導來我的班級分享，擅於說故事的他在講得正精彩時看著我問：「可以休息一下嗎？」

之後他告訴我，他突然感覺在面對一群墓碑說話，這個畫面讓他嚇到了，因此必須趕緊喊停調整心情。

這也是我的經歷。

十年前我初接大學教職，因為我的本職是編劇，用故事創造情境取代艱深的理論是我還算擅長的。曾經我視「上學」為樂事，但漸漸的學生睡覺、滑手機、缺席，同樣的教學方式不再適用。

我在大學任教的朋友也陸續面臨同樣的困難，有的人抱怨學生，有的人想辭去教職，我則經常在教完書後沮喪挫折，反省檢討，修改課程之後卻依然沒有太大進展。

有個改變我的重要契機。

記得姪子上幼稚園時，他滿心期待交友，沒多久卻發生狀況。老師說他跟一位小朋友玩「剪刀石頭布」，他持續出石頭，另一位小朋友則一直

出剪刀……兩人從上學玩到放學！

出剪刀的小朋友因為輸了一整天，隔天不願意再到學校。老師特別跟我姪子溝通，希望他能變化拳法……我一直記得姪子跑到角落哭泣的委曲表情，他執著於完美招數，他犯了什麼錯？

想必堅持出剪刀的小孩也是同樣心情，他不明白為何對方不改變？

因為這個小事件，我發現我只是有著成人外表，內心根本跟幼稚園小孩沒兩樣——我也期待著學生能配合我，越是如此越是失落。

家齊、譽仁適時出現成為我的救星，讓我得以改變我的教學拳法。

我曾多次觀賞他們的演出，驚喜讚嘆即興劇打破了我對戲劇貧乏的想像，同時，我也被即興劇的心法「讓夥伴發光！」深深觸動。

長久以來我習慣於評論、八卦，在接觸即興劇後，我才明白這些刻在骨子裡的習氣讓我將注意力放在錯誤的位置，因此不管是創作或教學，都成了光環的競爭，這是真正的內耗。

之後，我開始邀請家齊、譽仁來我的班級演講，短短的兩小時，教室凝重僵硬的氣氛完全改變，我經常是玩得最開心的那一位，因為我的內心有太多的高牆需要突破！包含內在的審查機制、刻板印象、僵硬的思考……全都隨著家齊、譽仁的帶領，一一爆破！

現在我的課程運用了即興劇的心法及小遊戲，在不停實驗後，我也有了將教材與即興劇融合的一套方法。

每次看到學生的期末評鑑寫著我的課程有深度又有趣時，我都很慶幸有高人指點，讓我不致成為想翹課的老師，也沒有浪費學生的時間。

這本書像武林祕笈，當中有滿滿的招數值得細細體會一一演練，課堂上將會充滿笑聲及流動的喜悅，你不會失望的，教學現場本該如此生動好玩！

即興劇，讓你教學無往不利！

——起初文創即興引導教練、前企業內訓講師、

即興演員、單口喜劇演員　歐耶

當傳統的填鴨式講述法已經無法再讓學生的眼睛離開手機、平板、筆電，身為老師的你怎麼還能不去提升、創新自己的教學方式，讓學生的專注力重新回到課堂呢？

十幾年前發現這個趨勢時，我就立志要當個「有笑＋有用」的老師，透過案例分享、活動帶領、圖片教具輔助，再偷偷加上本書作者譽為魔法的即興劇教學活動，使得課堂不但充滿笑聲，還能連結知識點，學員能學以致用，也讓邀課單位讚不絕口。

因此，這十幾年來我不但獲頒北市社區大學優良教師，也受邀到各級學校或非營利組織演講、帶領即興工作坊，場次已達 500 多場，讓我成為一個收入不錯的職業講師。

每當有人問我，讓學生專注在課堂、專注在講師、專注在彼此，最後專注在自己身上的秘訣是什麼，我都會笑著說，是即興！也因為懂得即興劇技巧，我過著不用擔心沒有教學 case、令所有 SOHO 接案族稱羨的生活。

但這一切，恐怕將因為《教學即興力》這本書問世而畫下句點！我要

控訴，王家齊、陳譽仁這兩位老師完、全、沒、有、職業道德。不都說是魔法了嗎？魔術師之間最忌諱的就是公開拆穿魔術手法，讓同行完全混不下去呀！

《教學即興力》將即興劇的教學奧秘與心法說得一清二楚，也鉅細靡遺地拆解、示範教學活動步驟，怕讀者看不懂，還給了大量的實際教學案例，教學活動工具技巧全公開不說，還給了 9 個初學者一看就能上手的即興劇經典活動教案（你們沒看錯，是教案哪！），最後還整理回答了最讓教學者頭大的 17 個問題。

我就問，這書一旦上市，不就每個老師、講師、教學者都能掌握即興劇精髓了嗎？只需花寥寥數百元，就能打包帶走我們十幾年的教學訣竅，讓你的課堂變得夠有吸引力，讓教學變得更有效果，讓學生更喜歡學習、更喜歡老師。身為教學者的你，難道還不心動嗎？

照劇本演的人生無聊了，
我們需要「即興」一下！

——「Life 不下課」主持人 歐陽立中

讀到譽仁和家齊的這本書，頓時間，好多回憶湧上心頭。

最初認識他們，是在桌遊工作坊，那時我是講師，他們是學員。一般來說，因為學員彼此陌生，會比較慢熱；但譽仁和家齊那一組，卻像是多年好友般，討論十分熱烈。工作坊最後有個成果展，各組都要做出一款桌遊，當時他們做了一套表演類的桌遊，我很驚豔，因為從沒想到桌遊可以這樣玩。我好奇地問他們這個靈感來自哪裡？這時，我第一次聽到「即興劇」這個概念。

因為譽仁和家齊讓我印象太深刻了，所以在之後的桌遊工作坊，我決定邀請他們來當講師，把「桌遊」和「即興劇」結合。這原本是我的天馬行空，也擔心對他們是不是強人所難。結果事實證明，是我多慮了！譽仁和家齊再次讓我見證即興劇的無所不能。印象最深刻的，他們用了桌遊「鬼臉大王」，創造了一個即興趣活動叫做「You are fired!」：一個人當老闆在訓人，兩個人當員工被訓，當其中一被訓，另一個沒被訓的，就要根據卡牌

上的鬼臉，在老闆背後做鬼臉。這活動當時得到學員的熱烈迴響，玩起來既紓壓，又能培養反應力。

到最後，我自己太好奇「即興劇」究竟是什麼？所以這回換我當學員，跑去參加譽仁和家齊的「即興劇工作坊」。那對我而言，是人生很特別的體驗。因為過往我們接觸的戲劇，都有既定腳本，要背台詞，照本演出。可是即興劇拋開腳本，全憑演員的默契和反應。所以每一場演出最後會變成怎麼樣，演員自己也不知道。但那並不代表不用排戲和準備，譽仁和家齊用了各種即興活動和表演練習，慢慢帶我們擺脫人生腳本的限制。很神奇，那一刻，我覺得自己無所不能。

這也正是當我讀到《教學即興力》，會如此振奮的原因。這本書裡，有一些熟悉的感動，像是當年我跟他們學表演，學會的即興劇精神，像是「讚頌失敗」、「讓夥伴發光」、「九句故事接龍」。我一直覺得即興劇就像在強化我們生命的韌性。人遇到失敗會沮喪難過，這都很正常，但怕的是從此逃避。可是在即興劇的訓練裡，失敗是可愛的，是值得讚頌的，當你沒把失敗看得這個重，才能輕盈地往前邁進。

當然，我在這本書更讚嘆的，是這幾年譽仁和家齊，把即興劇推廣到各地方的努力不懈。要知道，每個地方都有規則，規則意味著束縛；但即興劇就是在打破框架，自在盡興。所以你可以看見，他們怎麼說服對即興懷疑的人、怎麼帶動害怕表演的人、怎麼引導師生從容面對失敗。讓即興劇不再只是舞台表演，而在生活裡處處上演。

我由衷希望，這本《教學即興力》會常駐在你的書架上，當遇到人生的挫敗時，你會想起「讚頌失敗」，收起沮喪，開心喊出那熟悉的台詞：「喔耶，再來一次！」人生正因即興而充滿可能，不是嗎？

目錄

 應用即興劇實作案例 *153*

給教學者們的邀請

2015 年，我（家齊）結束了一趟為期 52 天的即興劇學習之旅，回到台灣。那一年，除了和譽仁共同成立「微笑角即興劇團」，我也開始了「應用即興劇於教學、團體與教育訓練」的工作。

會走上這條路，其實是個意外。

雖然在美國、加拿大學習即興劇時，曾聽過當地的即興劇團會在企業、學校與非營利組織帶領即興劇訓練，但可惜沒能親眼見識。

回到台灣後，由於身為心理師，常會接到人際溝通、性別平等、團隊建立等相關主題的講座。我開始嘗試把即興活動帶入演講中⋯⋯結果，像是意外打開了一道神秘的魔法門。這些即興練習，讓我的演講開場暖得快，終場變精彩（而且不用喊口號、做體操，或是彼此擁抱！）。

有些課程窗口，還會在課後半開玩笑、半認真地問我：「老師，我們學生平常都很害羞，這次竟然這麼放得開。你到底對他們施了什麼魔法？」

不過，在遇到小雅之後，我才真正懂了一件事：所謂的魔法，是一萬次的練習。

即興劇應用三原則

我是在一堂名為「讓教室活起來的教學即興力」的教師培訓課程，遇

到了小雅。她，是在國中教書的表演藝術老師。

小雅個性爽朗，在我邀請大家聊聊對今天課程的期待時，她直話直說：「老師，我不清楚即興劇是什麼？但如果這能讓班上同學醒過來、活起來的話，我想學！」

我接受了這個挑戰。

那天，透過一系列的即興練習，小雅與其他 20 多位學員，很快放下手邊的筆電、手機與咖啡，投入課堂中。學習氣氛之熱烈，讓我按了好幾次提示鈴，才把大家從小組討論喚回來。

課後，小雅開心地記下當天學到的即興練習，想帶回去給學生體驗。

幾個月後，小雅問了我一個問題：「老師，我覺得你上課帶的活動很有趣，這堂課讓我重燃了教學的熱情……」

小雅話是這樣說，臉色卻是憂心忡忡。經驗告訴我：案情並不單純。於是，我不急著回應，等待她說出心中的那個「但是」。

「但是，當我回去帶學生玩『我是一棵樹』的時候……」（你可以在本書 Part 5，找到帶領這個活動的訣竅，以及要避免的地雷。）

「……他們一臉興趣缺缺，有的還抱怨做活動浪費時間，老師上課都在混！」

小雅一臉挫敗地說：「為什麼，當學生時覺得好玩的活動，回到教學現場全變了樣？」

這不是我第一次聽到學生這樣說了。於是，我問小雅：「妳是不是把我們在工作坊中帶過的、妳覺得好玩的遊戲，原封不動地帶回去分享給學生？」

「對啊，平常學生上表藝課不是在打鬧，就是死氣沉沉，我就想跟他們玩一些好玩的即興遊戲，讓表藝課不要這麼無聊……」

「小雅，妳是很用心的老師，也是很投入的學生。只是，妳沒有機會接

受『Train-the-Trainer』的訓練，所以在教學運用上卡住了。」

「『Train-the-Trainer』，這個英文是什麼意思？」

「在國外的即興劇訓練中，成為一個學生，成為一個演員，與成為一個訓練師，也就是『Trainer』，需要的訓練完全不同。」

「啊，我懂了，有點像是我們的師培（師資培育）。」

「沒錯。今天你以學生的身分參加工作坊，只要願意敞開自己、嘗試練習，對改變說『Yes, And』，就能有所成長……」

我接著說：「但，如果你想成為一位『在教學中應用即興劇』的老師，妳需要學習更多的事情……」

「像是哪些呢？」

「妳需要學會注意三件事情：**設計、動力、合宜**。」

活動，不只是活動

我繼續回答小雅：「我們可以把『即興劇』拆成『即興』與『戲劇』兩個元素。做個比喻的話，即興像是一幅水彩畫，戲劇就是外面的畫框……」

小雅腦筋動得很快，立刻回應我：「意思是，雖然即興劇鼓勵我們讚頌失敗，讓夥伴發光，讓自己在當下直覺地發揮，但回到教學，還是有一個『框框』對嗎？」

「是啊，對像妳這樣的學校老師來說，這個『框框』就是教學目標與進度。對我作為心理師來說，這個『框框』則是覺察、改變與轉化的歷程……」

「教學沒有了框框，就沒有了**設計**。教學沒有了**設計**，就會被貶抑成『只是在帶活動』。」

「原來如此。那麼，『動力』與『合宜』又是什麼呢？」

教學，是一種即興

我告訴小雅：「你們上課時聽我說過，我是 2015 年去美國、加拿大學習即興劇的。其實，回到台灣後，我立刻受到了龐大的文化衝擊⋯⋯」

「是因為台灣學生比較害羞、放不開嗎？」

「這倒是其次。台灣學生是比較內向，但也不會真的放不開，只要適時暖身、引導就好了。真正困難的，是教學文化的衝擊。」

小雅很有同感地點點頭：「我一開始嘗試在表藝課帶活動時，就被隔壁班老師投訴過上課太吵⋯⋯」

「是啊，我也聽過有輔導老師上輔導課時，想要做一些角色扮演，還很用心地準備了服裝、道具，卻被學校認為『上課都不好好上課，在那邊亂搞』。」

「這樣，當老師的也會心灰意冷欸。」

「是啊，所以不只是你們的學生，要學會『即興』與『合作』。老師在教學現場，也一樣在跟你們班的學生，甚至是整個學校系統，一起即興演出⋯⋯」（關於這部分，你可以在「反思討論」這一章，找到更多的訣竅。）

「這，就是留意學生之間的小團體動力，同時找到合宜於大系統的『教學即興力』。」

「老師，我該怎麼做呢？」

應用，是一種加成

我想了想，回答小雅：「首先，你要知道即興劇雖然很像魔法，但終究不是萬靈丹⋯⋯」

「即興劇是好用的工具，但要結合你的應用目標，才會完整。」

小雅回問我：「比如說我們教表藝課，會希望學生能多認識即興劇，這算是一種應用目標嗎？」

「大方向沒錯。但身為老師，我們會想得更細一點。『讓學生接觸即興劇』的目標是什麼？是要讓學生假日會想進劇場看戲？讓學生學會即興表演？還是讓他們上台報告時更自在一點？」

「我好像沒有特別想過。因為我自己參加過工作坊後，好像會更想去看別人演即興劇，學會了一些即興表演的技巧，同事、學生也說我教學變得更靈活……這樣一說，好像三個都有。」

「你的收穫滿滿，當然是很棒的事情。但不要忘了，你是假日會跑來上課的『高動機學生』。但你的教學對象，不一定是自願的。」

「好像是欸，難怪表藝課這麼好玩，還是有些學生擺臭臉……」

「是啊，所以一次只專注在一個目標就好。今天你想讓他們接觸即興劇，就放一些演出片段給他們看。如果你想提升學生的說話技巧，就做一些像是『相似圈』『專家訪問』的活動……」（這兩個活動，也可以在本書 Part 5 找到說明。）

「但如果要帶他們做一場即興演出，那就是另一回事了。」

聽完我的說明，小雅的表情逐漸放鬆下來。她好奇地問我：「老師，即興劇還可以跟哪些應用目標結合呢？」

其實小雅這個問題，正是我們「微笑角即興劇團」這些年在做的事。

即興劇由於擁有當下、傾聽、表達、合作等特質，可以應用在許多項目。像是在企業、醫院、非營利組織方面，我們將即興應用在增強向心力的「團隊凝聚」、開啟對話空間的「溝通技巧」、提升創新能力的「故事創意」、增強說話藝術的「導覽人員訓練」，以及長輩也能開心學習的「銀髮樂活」課程等。

學校方面，像是針對教師的「即興教學」「雙語即興表藝教學」「即興桌遊引導課」「放鬆紓壓」工作坊等。

針對學生族群，則有「自信表達」「人際溝通」「面試技巧」「愛情探

索」，以及針對各學科的應用搭配。

這麼多的應用項目，除了我們最熱愛的即興劇之外，也加入了故事編劇、創意發想，與心理學等許多元素，像是我們一起寫過劇本，得過文化部電視劇本獎的肯定，所以在課程中會讓學員嘗試多變的角色、突破自身框架。此外，我們也透過故事技巧，讓大家用即興的力量，創作出超越個人想像力的故事。

我們的願景

家齊身為心理師，擅長人際溝通分析與創傷情緒治療，將心理學理論結合即興劇，讓學員在歡笑與挑戰中，練習一次又一次地回到覺察、回到連結、回到當下。（他也訓練心理治療師們，成為一個更好的聆聽、反應與即興人。）

譽仁這些年熱衷於非暴力溝通的學習與教學工作，學員們能在即興中釋放動能、在非暴力溝通觸動內心，培養同理自己與他人的能力，活出自己喜歡的樣子。

對我們來說：**應用即興劇，是把即興劇這門藝術，與學員渴望的學習目標，先結合、後加成的一門技術。**

「微笑角」的「角」，是協助學員長出更多「角色」，提升應對挑戰時的心理彈性。也是帶著學員用另一個「角度」看世界，用不同的觀點、看同一件事。

此外，我們也發願將即興劇推廣到世界的每一個「角落」，讓每個人在歡笑中成長，找回自己的無限可能。

PART

1

什麼是即興劇？

在我們正式說明什麼是即興劇之前，先來看看以下五個真實故事：

故事一：

面對國中的「非自願」學生，許多充滿熱血的老師都把歲月消磨在跟學生「權力鬥爭（Power Struggle）」上了。無論老師學了再多好玩的活動、厲害的手法，面對學生的無賴、無能與無力，都只能無語問蒼天。

當我們邀請老師不再堅持傳統教學的作法（無論是要上台發表，還是圍成一圈），只是在互動形式上做了點小變化，學生竟然活了起來，老師也不再費力——國中生嘛，當然還是會跟老師拉扯，但這次，老師可以用省力的方式度過難關。

故事二：

儘管大學的醫學倫理課程，一直致力於提升醫學生對病人的同理心，但這個與國考無關，又離學生經驗很遙遠的主題，總是被當成「無聊的廢課」。

當我們改變了教學手法，建立一個讓學生現場實作的情境，不再只是就倫理守則、書上案例做討論，學生開始有感而熱烈地交流，換位思考病人、家屬的心情。有些人，甚至想起了自己念醫學系的初衷：是因為小時候和家人去醫院時，遇到了一位體貼的好醫師。

故事三：

公司中的團隊建立（Team Building）課程，常常流於形式。職員乖乖來上課，卻沒人相信這種課真的有效，反而浪費了公司寶貴的人力與金錢。

當我們改為在課程的一開始，加入一些簡單的小組練習，現場引發團體動力，團隊逐漸能夠放下成見，熱烈地互動與聆聽彼此的看法。（小提

示：那活動絕對不是信任倒。）

故事四：

助人工作者的養成訓練，有一個特別困難的地方——實作。面對「人」的工作，老師只教理論顯然是不夠的。但出於助人工作的保密與隱私性質，老師只能讓大家做「角色扮演」，結果大家演練起來頻頻笑場，跟實務現場的張力完全不同。

當我們在學員進行角色扮演之前，導入一個「三元素」的演出架構，並事先協助學員設定「一個」演練重點，學員笑場的比例明顯下降。取而代之的，是充滿情緒張力的演出，以及學員反覆挑戰演練後，還是失敗的不甘心（真想再一次！），與成功的成就感（原來是這樣！）。

（另一個小提示：這套方法不只可以用來訓練社工、做心理師會談，也可以用來訓練業務做銷售、教客服處理客訴……以及教人如何追求另一半！）

故事五：

身為熱血老師的你，平日參加了很多研習，假日還跑去自費上課，因而買了一堆牌卡、桌遊，或其他厲害的教材。當你回到你的教室，卻發現：這些教材厲害是厲害，可是帶過一次就不管用了。學生會說：「老師，這個我們玩過了！」

當我們在你買過的牌卡、桌遊中，加入一個教學設計的小元素，即使用的還是同一套教材，卻可以變出多元的玩法。你櫃子裡的牌卡與桌遊，也不再束之高閣了。

什麼不是即興？

即興是什麼？我們先從即興「不是」什麼開始說起。

即興不是「隨我高興」（自戀）

好的即興，如同丟接球（Give and Take），不能不理會別人，任意發揮。反而要留意別人，互相合作。否則你會被球砸到。

即興不是「全部隨興」（不用準備）

好的即興，如同一幅畫要有畫框，需要結構、規則與方向，才會成立。雖然聽起來很弔詭，但真正的自由，是因為有了限制，才會產生。

即興不是「急智」，也無須「搞笑」

好的即興，需要的不是聰明，而是聆聽。有時候，當即興者透過當下「聆聽」與「反應」，現場即興地把觀眾的建議、突發的狀況，以及自己的創意結合在一起，確實會讓人有種「啊，你好會掰」的趣味感。

但，即興的目的，不需要是「好笑」。好笑，只是一個討人喜歡的副產品。

什麼才是即興？

即興，可以是：

即興喜劇（Improv Comedy）

演員在喜劇俱樂部進行表演，節目前後通常會有單口喜劇、漫才相聲等其他單元。有些喜劇演員也會客座參與即興劇的演出。這也是許多人覺得「啊，即興就是好笑」的印象由來。

有些即興劇團，比如美國芝加哥老字號的 The Second City，會「二刀

流」地同時演出即興劇與其他類型的喜劇（多半是有劇本的）。The Second City 為企業做教育訓練時，也會透過喜劇演出職場情境，再用即興技巧找出解決方案。

即興戲劇（Improvisational Theatre）

即興也可以發生在一般人認知的「舞台劇」。無論是全然以即興劇的形式演出，說一個 60 分鐘、沒有劇本的故事，或是把集體即興創作當作排練的工具，為劇本的骨架添加血肉。

前者，像是舊金山的 BATS Improv。這個劇團絕大多數的演出是完全即興的，但他們會為每次演出訂下一個主題，比如田納西・威廉斯（Tennessee Williams，知名美國劇作家，著有《慾望街車》《玻璃動物園》等作品）風格的即興劇、百老匯新歌發表風格的即興音樂劇。

後者，則如同許多人小時候耳熟能詳的「這一夜，誰來說相聲？」系列。表演工作坊採取集體即興創作的形式，來建構演出的劇本。開演時，每位觀眾看到的「這一夜，誰來說相聲？」，都是同一個劇本。只是，這個劇本的血肉，是由演員們在排練場共同即興出來的。

無論是舞台上的即興創作，或是排練場的集體即興，這一類的作品，不見得都是喜劇。

2015 年時，我曾經在 BATS Improv 看過威廉斯風格的即興劇。當時，我還參加了其中一位女演員白天開的訓練課程「即興舞台的親密與武術」。

那位老師在課堂上告訴我們：「親密，是願意被對方改變。就像是將一把刀交到對方身上，是巨大的信任，也是同等的危險……即興演員的任務，就是探索人性的深處。」

當時，我聽得一愣一愣的。晚上看戲前，也不太清楚威廉斯到底是何方神聖，直到我的老師上了舞台。她在戲裡扮演一名家庭主婦，與鎮上的

牧師相會。在一場不倫的情慾戲中，受到慾望驅使的她，在衝突與禁忌之間，壓抑地扭動著身軀、磨蹭沙發……

我當下幾乎忘掉那是完全即興的作品。回台灣後，我看了《慾望街車》，當費雯麗飾演的女主角登場時，我立刻想到了那位老師。

應用即興（Applied Improvisation）

在國際組織「應用即興劇網路」（Applied Improvisation Network，AIN）的定義中，應用即興「……向藝術學習（像是喜劇、劇場與爵士樂），並運用在非劇場與非表演的領域中……藉此促進個人成長、團隊建立、創意開發、創新與意義連結」。

AIN 連結了世界各地的應用即興劇工作者，投入企業訓練、學校教育、社會工作等領域，並在當中運用即興劇的原則、工具與方法。根據 AIN 在 2014 年所做的研究，應用即興劇的訓練包含以下元素：

1. 教導學員，或向其示範技巧
2. 讓參與者現場體驗、實作
3. 幫助學員透過反思產生頓悟、意義感，或提升專業領域的表現

舉例來說，本書作者之一為心理治療師，於 2022 年為心理師設計了即興劇訓練課程「助人者的禮物」。在此課程中，參與的心理師會實際學到如何將「即興」運用在心理治療中。比如：如何運用創意、自發與丟接，在現場深化個案所經驗的感受？

過往的心理治療訓練中，多半會「鼓勵」心理治療師與個案一起工作時，要保持創意、好奇和幽默。確實，擁有這些狀態的治療師，可以提供個案充足的安全感與療效。比如家族治療領域的大師薩提爾（Virginia

Satir），就充分展現了這些美好的特點。

然而，對新手治療師來說，這彷彿遙不可及的境界。因為大師多半會講為何而做（Why），要做什麼（What），卻很少提到怎麼做（How）？

這樣的現象並不奇怪，因為大師們經歷了長期的實戰，經歷了反覆的操練，多半已將這些方法內化了。即興訓練便是將這些有效的方法，拆解為具體可行的技巧。由老師現場示範一次，學員們小組操作一次。最後，師生再共同反思「發現」與「困難」之處。

這個過程，正好具備了應用即興劇的三個元素：

1. 拆解創意、好奇與風趣的「How」，並透過實際示範與實作步驟，讓學員知道怎麼做（以及常踩的坑）？

2. 老師示範完後，學員立刻分組實作。透過結構式的經驗學習，現場體會「知道與做到」之間，無可避免會有的差異。

3. 實作結束後，無論有無達成目標，都是值得反思的經驗。學員從小組回到大團體，從各組的發現與困難中學到經驗。老師作為引導者、觀察者，也會協助歸納小組的學習，或是指出其他可能的角度。

應用即興的使用領域

在世界各地，有一群充滿創意、突破框架的應用即興工作者，正運用即興劇的元素、練習與反思，提升他們的工作品質、完成艱難而重要的任務，像是：

◆ 助人工作：提升自閉症孩子的溝通技巧、協助失智症照顧者的自我照顧、讓美墨邊境的未成年移民建立互助社群⋯⋯

◆ 專業提升：提升腫瘤科護理師的心理韌性（Resilence）、協助律師與調解人做好衝突管理、引導研究學者與醫師更好地跟大眾溝通……

◆ 企業訓練：提升知名企業蒂芙尼（Tiffany & Co.）主管的領導力、協助美國連鎖餐廳漢堡城（Burgerville）建立團隊文化、幫助創業者進行組織變革……

　　無論是提升專業服務品質、協助特定社群成長，或是建立團隊文化，應用即興劇工作者將歡笑、連結與實作，帶入他們的工作之中。應用即興劇的內涵，正如同即興劇教母維奧拉‧斯普林（Viola Spolin）所言：「即興的核心，是轉化。（The heart of improvisation is transformation.）」

　　（讀者若對上述應用即興劇工作有興趣，可參考以下兩本書：*Applied Improvisation: Leading, Collaborating, and Creating Beyond the Theatre* [1] 與 *The Applied Improvisation Mindset: Tools for Transforming Organizations and Communities* [2]。）

五個小故事的解答

　　現在，你知道本章開頭提到的五個真實小故事中，都加入了一個共通元素：即興。當學員學會了即興，就可以用更連結、開放，以及勇於嘗試的態度，進行探索與學習。當教學者本身也學會即興，就可以更彈性、創意，以及順勢而為地進行多元化教學、做好班級與團隊的經營。

故事一：

　　我們建議那位國中老師做的小改變，是調整上課的「分組形式」。在該學期的課程中，老師交錯使用了「小組」與「遊戲」的形式，進行課程的開場。當老師上課不再從講台開始，學生們變得投入，甚至有點期待「老

師，你今天要帶什麼？」。（可參見〈Part 3・教學現場的即興應變術 1：你們不是該圍一圈嗎？！〉）

故事二：

我們在醫學倫理課程，加入了「角色扮演」的元素。小組討論法的常見問題是，學生嘴巴都說得頭頭是道，到了現場卻通通做不到。當書上的案例描述，變成了沉浸式的倫理兩難場景，學生看懂了病人背後的傷痛與眼淚，也看見了「疾病」背後的「人」。（可參見〈Part 4・人際溝通 3：醫病關係──「即興讓你從心感動」〉）

故事三：

我們在企業的團隊建立課程，加入了「破冰暖身」的元素。破冰，破的是「等等到底要做什麼？」的冰。暖身，暖的是「人與人之間的連結」。只是簡單的換座位、挑牌卡，配上符合課程主題的引導問句，原本嚴肅、焦慮的教室氣氛（你是不是又要我們玩信任倒？！），就慢慢暖化了。（可參見〈Part 3・破冰暖身 3：在教學中運用「破冰暖身」的秘訣〉）

故事四：

我們在助人工作者的養成訓練中，加入了「打地基」與「勝利條件」兩個設定。很多老師會錯把「角色扮演」當成「我們來演戲」，把「即興演出」當成「隨便演都行」。於是，沒暖身的學員頻頻笑場，有經驗的學員都在救場，忙了半天還是沒練到該練的「新技巧」。

打地基，協助學員對演練的情境有共識，不用自己腦補。勝利條件，協助學員專注於要刻意練習的新技巧，不用搞笑帶氣氛。畢竟，學員參加的是專業訓練，不是創意紓壓。（可參見〈Part 3・實作演練 2 工具篇：找

出使用者情境〉)

故事五：

我們把手邊的牌卡、桌遊（是的，我們也敗家了不少）加入了「即興聯想」的元素。當你照著遊戲的規則玩，你只有一種玩法。但是，當你運用（Yes）了手邊的圖卡文字，並依照課程需求，加入（And）新的規則與元素，你就擁有了千千萬萬種玩法。（〈可參見 Part 4・客製化主題工作坊 2：即興桌遊──「讓你的課程不尷尬」〉）

艾瑞克森基金會的執行長、催眠治療師傑弗瑞・薩德（Jeffrey Zeig）曾在工作坊中說過一句話：「學位與證書不會讓我們成為心理治療師，只有一個喚醒式（Evocative）的經驗出現了，我們才會經驗到自己成為心理治療師，或是經驗到我們結婚了，或是經驗到原來某件事我做得不錯……」

對我們來說，「應用即興劇」是透過微小的改變，喚醒學員的經驗，進而從「經驗中學習」的教學歷程。

教學，
為何需要即興？

當你知道什麼是即興（What），下一個問題或許是：我的學生，為什麼要會即興（Why）？

一片死寂的教室

這讓我想起，有一年我們在大學兼課，教的是「桌遊與生活」。還記得第一天進教室，我們兩個都傻了……點名簿上，有超過 150 個學生，但現場來的，大概只有 40 人。其中大概有 18 個人在睡覺，9 個在滑手機，7 個女生在化妝。加減扣一扣，剩下 6 雙眼睛看著你（天使同學！）。

當時，我（家齊）想把 USB 裡的簡報存進電腦，卻發現自己的手不斷在發抖，怎麼插都插不進 USB 孔。在一片死寂的教室裡，連我自己吞口水的聲音，都能聽得清清楚楚。

「好吧，既來之則安之。」我在心中安慰自己，邊拿起了麥克風，嘗試跟同學互動。

「嗨，大家午安！」沒有學生回應。6 位天使同學中，有 4 個人禮貌性地對我微笑。於是，我硬著頭皮繼續問：「有同學玩過桌遊嗎？」還是沒有反應。

我感覺自己死定了。面對毫無反應如同死人的學生，一片沉默彷彿墳場的教室，我想著這還只是第一堂課，接下來我們將用一學期的時間互相折磨……

亂了陣腳的我，問了一句讓自己事後非常後悔的話：「有沒有人要說說看，為什麼想來上這堂課？」話才剛說完，我就知道自己犯了大忌——教室角落傳來了毫不掩飾的嘆氣聲。剩下的 4 位天使同學，默默地把眼神移開。

如果，教學是一場桌遊，我已經全盤皆輸。

踢到鐵板的師生

這，不只是我的惡夢，也是深深困擾許多在乎教學品質的老師的夢魘。我們不甘於只當念稿機器，想要帶動教學氣氛、提升學習動機，讓學生不再覺得「念書，是浪費時間的事」。

然而，當我們嘗試跟學生互動，卻踢到了一塊大鐵板。老師與學生之間會有這塊鐵板，是有原因的。從填鴨式教學到 108 課綱，學生不斷被要求考更多考試、上傳更多學習歷程，一直「做做做」的過程中，卻很少有人有時間停下來詢問學生：「你是誰？」「你想成為什麼樣的人？」「要成為你想成為的人，你知道自己還需要什麼能力嗎？」「你的同學，是什麼樣的人？」「你跟你的同學，可以如何互相幫助，讓彼此成為更好的人？」

當學生不知道自己是誰，也不把自己當人看時，他們自然不會管別人（同學、老師）是誰，也不會把別人當人看。所謂的「尊重」，不該只是口號或標語，而是應該透過改變教學環境，讓學生自然而然地體驗「尊重」與「被尊重」。

美國教育學家約翰・杜威（John Dewey）說過：「我們從未直接教育學生，而是透過環境，間接地讓學生學習。（We never educate directly, but indirectly by means of the environment.）」[1]

即興，是合作的藝術

這一章介紹的三個即興心法——**讚頌失敗、讓夥伴發光、Yes, And**——若應用在即興劇的世界中，是讓一群演員能夠在沒有劇本的狀況下，支持彼此、合作、協作而後創作的執行準則。若應用在學校課程教育的世界中，是讓老師與學生能夠尊重彼此、教學相長的原則。若應用在成人教育訓練

的世界中，則是能幫助學員說真話、面對挑戰，並表達意見的方法。

即興心法，之所以能讓一群人（班級、組織、團隊）完成這些看似不可能的任務，是因為：**即興，就是合作的藝術。**

讚頌失敗、讓夥伴發光、Yes, And，能夠協助老師創造一個充滿「心理安全感」的環境，讓學生得以：（一）學會互助、團隊合作，以減少人際衝突；（二）學會合作、多元思考，以解決複雜問題；（三）學會應變、培養韌力，而不被壓力擊垮。

合作，需要心理安全感

在那堂「桌遊與生活」課程中，我犯的最大錯誤是：身為老師，還沒有建立這一班的「心理安全感」，就急著要跟同學們互動，並期望大家都該有反應。缺乏心理安全感的環境，無論是國高中教室、大學講堂，還是企業內訓的場合，都會讓學生變成鐵板，讓老師踢到鐵板。

所謂的「心理安全感」，根據哈佛商學院領導力與管理學教授艾美・艾德蒙森（Amy C. Edmondson）的定義，指的是「……一種氛圍，人們在這種氛圍之下，可以安心、不需顧慮人際風險，大方地表達意見，分享擔憂、問題或想法」。[2]

互助、合作與應變，是班級、團隊合作中最困難的三個任務。因為，要喊出「團結合作」的口號並不困難，要求同學擔任幹部「分工合作」也不複雜。最難的是：當未知來臨時，我們這群人該如何應對？

這，就是「即興」。就好像，這幾年我們一起經歷的 COVID-19 疫情。當新冠病毒來襲，政府、學校、組織與我們都需要學會觀察趨勢，隨時應變，以即興的態度，面對未知的衝擊。這也是為什麼學生，甚至是身為老師的我們，需要學會即興的原因，就如同網路流傳的那句名言：「你永遠

不知道，明天和意外，哪一個會先到。」

如何使用這一章

具體來說，這一章不只會談「我的學生，要如何從即興中學會跟彼此合作（How）？」，也會談「身為老師，我該如何帶給我的學生心理安全感，並與他們即興合作？」。

讚頌失敗，談的是：面對挫折時的自處之道。學習過程，必然會有挫折。挫折過大，會使人放棄思考。人一旦放棄思考，也就放棄了學習。因此，老師教會學生「讚頌失敗」，除了能提升學生的心理韌性（Resilience），也是確保教學有效的關鍵。老師自己能夠讚頌失敗，不被失敗的恥辱擊敗（如同我們在「桌遊與生活」課程的慘痛經驗），就能在當下調整教學策略，找出可能的解答。

讓夥伴發光，談的是：在解決問題時，把注意力放在對的地方。老師能引導學生「讓夥伴發光」，就能夠提升學生觀察、覺知與應變外在世界的能力。這些能力，正是學會「解決問題」的基礎。同樣地，老師能把學生當成夥伴，讓夥伴發光，可以提升師生關係的品質，減緩雙方的權力鬥爭。

Yes, And，談的是：合作共創時的個人慣性。老師能夠鼓勵學生 Yes, And，就能協助學生提升「聆聽」與「運用」他人意見的能力，而「換位思考」與「連結點子」，正是創意的來源。老師自己能夠 Yes, And，可以讓課程更加「接地氣」，更符合學生的生活經驗與需要。

接下來，我們就來揭開「即興」的秘密吧。

再來一次的勇氣

「我真的沒有辦法了……」僵在舞台上的小燕,一行眼淚就要掉下來。

看到她這樣,感性上我其實不太忍心,而理性上我知道,來參加好幾次工作坊的她,終於要開始屬於她個人的「工作」了。我咬著牙,沒讓她逃下舞台。

小燕的挑戰

小燕所做的海豚訓練(Dolphin Training),是這幾年我在和工作坊學員探索失敗時最愛用的練習,也是一個高強度的練習。

在這個練習中,會有一位學員擔任海豚,其他人會在海豚不知情的狀況下,指定一個動作(比如:拍手唱生日快樂歌,拉一張椅子坐下來等),然後再邀請海豚來到舞台上,想辦法做出這個動作。

之所以叫海豚訓練,是因為其他人會扮演「訓練師」的角色。當海豚嘗試的動作「接近」答案了,訓練師會發出「嗶—嗶—嗶」的吹哨聲;相反地,如果海豚的探索離譜了,哨音就會消失。

小燕僵在舞台上的那一刻,內在經歷了許多複雜的感受,這也是我們接下來要談的,關於「失敗」的心理學。

一分鐘失敗心理學

即興一定會失敗，生活也是。

我們在探索未知時，會做對些什麼，也會做錯些什麼，這些做錯的時刻，就是失敗。大部分人都是累積了不少經驗的失敗好手，因此在下一次探索／失敗前，我們會感受到「焦慮」，因為怕自己做不好。而在探索／失敗發生以後，我們會有「失落」的情緒，因為想做好卻做不好，會讓我們挫折。

然而，我在即興劇工作坊與心理治療經驗中，發現真正的魔鬼藏在焦慮與失落之間，失敗與恐懼之後，那就是「羞愧感」。

敵人就在羞愧感

羞愧感這個詞大家也許很陌生，如果換成「丟臉、沒面子」，大家或許會比較有感。

這是一種很隱性的感受，因為它並不如憂鬱、焦慮容易辨識，卻有著強大的力量。有些人會說，他會忽然感覺到強烈的難堪感，這個難堪會讓他「突然暴怒」，發了連自己都嚇一跳的大脾氣。或讓他「極度難受」，連一秒鐘都無法待下去，甚至覺得死了還比較輕鬆。

為什麼羞愧感的影響如此強烈？那是因為羞愧感源自「自我被否定」的感覺，也許是「我如此弱小」，或是「我毫無價值」的想法。當我們對別人展現自己——我們的聲音、身體、想法時，羞愧感伺機而動。

讚頌失敗——迷人而衝突的即興心法

即興，是與失敗（和羞愧）共舞的藝術。即興劇中有個概念叫「讚頌失敗」（Celebrate the failure）。這是一個讓許多人印象深刻的想法——失敗已經夠恐怖了，怎麼還要讚頌它？或者反過來說，怎麼可以讚頌失敗！這

樣不就是鼓勵擺爛嗎？！

我剛開始學習這個概念時，也覺得實踐起來很困難。那時的我，是個不熟悉舞台，也害怕被評價的人，即使工作坊中會讓學員在失敗時做一些歡呼的練習，但真在舞台上失敗時，實在很難這麼開心……就跟小燕一樣。

和小燕不同的是，我曾經幾乎逃離了工作坊（創傷反應的理論說，壓力來襲時我們會有戰、逃，或凍結的反應——我三個都集滿了）。

2015 年，我去到加拿大卡加利參加國際工作坊。我直到付錢買了機票、訂了旅館，才意識到：在這堂課，我需要用英文演出，而且是即興演出。

我害怕丟臉，因為聽不懂同學的英文丟臉，因為說不出對的英文而丟臉。當我咬著牙站在舞台上，我的惡夢成真了——還真的聽不懂，於是我僵住了，在二十來個國際學生面前。

這時候，工作坊的老師，也是即興劇大師凱斯‧強史東（Keith Johnstone）——七十來歲的英國老先生，他看著我，握起他的雙拳，高高地舉到天空，孩子氣地喊了一句：「Again！」

那一刻，我因為羞愧而繃緊的身體鬆了。對啊，就再來一次吧。

於是，我找到了讚頌失敗的方法：再一次（Again！）。失敗確實可怕，但也因為可怕，所以要看見它。**讚頌失敗不是要讓學員有藉口擺爛，是為了幫助他們「面對」與「行動」。**

面對，是讓你與你的夥伴（如果你是教學者，就是你與你的學生），不去忽視房間裡的大象，而是更真實／誠實地面對現況。行動，是為了從失敗中學習，透過持續地探索、反饋與修正，我們才能真正從失敗中學習，而不是被羞愧感擊垮。

不多不少的幫助

回到小燕。

腦中百感交集的她，正經驗著失敗與羞愧帶來的衝擊。我問小燕：「還有一分鐘，妳希望台下夥伴給妳提示嗎？」這句話，是讓小燕「再來一次」的關鍵。

　　一方面，我們「不坐視夥伴受苦」，因為一個人孤單地承擔一切，是很恐怖的經驗。因此，我詢問小燕是否想要協助？另一方面，我們不把夥伴當成無助的小孩，意思是「不幫他解決所有問題」。

　　很多時候當夥伴面對挫折，我們會過度保護或縱容，也許是直接告訴他「對」的答案，或是讓他「休息」，也就是逃離現場。這樣做很善良，但也很可惜，因為這可能會是小燕蛻變的機會。

　　不坐視夥伴受苦，也不解決所有問題，是為了「擴展夥伴的心理空間」；當心理空間變大了，我們可以感受，同時行動。

　　小燕點點頭，同意了。

　　我告訴小燕：「關鍵在你的身邊，不在你做過的事。」小燕聽我這樣說，用眼睛把台上掃射了一遍，忽然笑了。她瞪了我一眼，拿起台上的小時鐘——這個她多次經過，卻從來沒用過的東西。

　　這一刻，台下的訓練師們爆起興奮的「嗶—嗶—」聲，幾乎無法壓抑。

　　最後十秒。小燕把時鐘轉來轉去，放在頭上又親了它。訓練師們激動得要命，恨不得可以用更多的「嗶—嗶—」聲和小燕一起走到終點。5、4、3、2、1——

　　就差那麼一點點，只要小燕把時鐘放在左腳掌上（她幾乎掃過去了），就達成目標了。

　　我們看著小燕。小燕看著我們，忽然把雙手高高舉起，瞇起雙眼大喊：「再來一次！」

　　我們笑了，跟著小燕舉起雙手，再來一次！

讚頌失敗 **2**

在挫折中，保持思考

過去我教即興劇的時候，曾受邀去兩個資優班帶工作坊。

第一個資優班的老師知道「讚頌失敗」的概念，很希望學生能夠有所體會。她是這樣跟我說的：「我們的學生很聰明，但是也很愛面子。所以一次沒考好，就像是天塌下來一般……」說到這，她張望了一下四周，像是要講什麼天大秘密似的，悄悄地說：「但是，這個班的第一名，也只有一個。」

第二個資優班的老師，知道工作坊會教「讚頌失敗」的概念，課前擔心地找我討論。她是這樣跟我說的：「我們的環境很競爭。雖然我也希望他們有些正能量，但學生的成績，不能說不重要……」

這不是我第一次聽到台灣老師／學生對「讚頌失敗」這個概念感到擔心，因此，我把話接了下去：「老師，妳擔心讚頌失敗會讓學生有藉口擺爛，對嗎？」

老師點點頭。

適度挫折的重要

當代精神分析巨擘之一，理論也是數一數二難懂的比昂（Wilfred Ruprecht Bion），終其一生在探討一個問題：「人，為什麼會思考？又如何

從思考中得到知識？」

　　他認為，被餵奶的經驗，是我們第一次經歷的思考。當嬰兒有一種隱隱約約的感覺，覺得自己好像想要些什麼（但又說不清楚），這時候，媽媽正好帶著乳房（或奶瓶）來了，嬰兒也因此被餵飽、得到滿足了。

　　這個短短的時刻，結合了嬰兒自身的感覺（好像想要什麼）、外在世界的回應（媽媽餵了我奶）。而這兩者的結合，使得「原來，我想要喝奶」的想法，誕生了。然而，不是每次都那麼順利。有時候嬰兒哭了，媽媽卻以為是嬰兒覺得冷。有時候嬰兒餓了，但奶水卻遲遲不來（換個鏡頭，你可能會看到過年國道塞車時，車裡一陣兵荒馬亂的爸爸與媽媽）。

　　於是，挫折發生了。挫折，就是一種失敗的經驗。無論是父母感受到自己不能即時滿足嬰兒的挫敗，或是嬰兒感受到自己無法得到滿足的挫敗（對小嬰兒來說，這幾乎是一種快要死掉的感覺）。

　　滿足，帶來的是連結感，會促進我們思考。挫折，引發的是斷裂感，一樣會引發思考。

　　滿足帶來的思考，不難理解。當我想要奶水，奶水就來，我就跟這個世界建立了連結。所有的思考都來自連結，像是：把球投進籃框就得分、算數學先乘除後加減、輸入網址就可以連到網站。

　　然而，只有被滿足的經驗，是遠遠不夠的。原因在於：

◆滿足，其實是別人即時給了你想要的好東西。但別人不一定會給你好東西，也不一定會即時給你，你也不一定會想要這個東西。

◆這種「我想要奶，奶就來」的自我中心狀態。一歲的時候很可愛，十歲時有點難纏，到了二十歲還是這樣，就讓人頭大了起來。

◆最麻煩的是，即時滿足小孩的需要，看起來很愛、很寵孩子，相信也要花上父母不少心力。但「順」著孩子的後果是：當孩子到了外面

的世界，發現自己不是唯一的王子公主，有時候會反過來怨恨父母。

父母很冤，孩子很怨，都是可以理解的。父母自然很冤，明明想讓孩子不受限制地長大，怎麼反而被控訴成這樣？孩子卻也很怨，什麼都可以、什麼都好，就無法學會思考「不夠」與「不好」。

沒能學會這點，就去念大學、玩社團的孩子，就像是玩一款遊戲時，新手教學都還沒看完，就被丟去打最終大魔王的關卡，因此經歷過度巨大的挫折，而產生逃避挫折、放棄思考、不想面對現實等狀況。

適度的挫折，是重要的。因為，挫折會引發我們思考。當媽媽的奶水比較晚來，但嬰兒還不覺得自己要死要死的時候，嬰兒可以開始觀察「媽媽到底怎麼了？」。這個「別人到底怎麼了？」的好奇，就是一種思考。

滿足與挫折所帶來的思考

有一次，我很想吃排隊名店鼎泰豐的蛋炒飯。那時是週六晚上七點，我知道我一定得抽號碼牌，排上很久的隊。但我實在太想吃到香噴噴又鮮美的炒飯了，這個慾望驅使我心一橫：等了！

拿著號碼牌，還沒椅子坐，只好蹲在角落的我，開始觀察起鼎泰豐怎麼安排客人進場用餐。這家鼎泰豐開在百貨公司的美食街，尖峰時刻這麼多人，其實是有時間壓力的。總不能大家都收攤了，百貨公司要關門了，就你鼎泰豐還在排隊吧？

慢慢地，還沒被飢餓感擊敗的我，觀察到鼎泰豐會先派實習生出來幫大家點餐。此外，兩人座、四人座抽的號碼牌並不相同。也就是說，店家可以分流人少與人多用餐的顧客。

我屬於兩人用餐。輪到我們的時候，大部分四人座的單已經消化完了，於是我們也得到一張寬敞的四人座，可以開心地喝茶點餐。

這些客人不一定看得到，卻默默而持續發生的，就是「別人怎麼了？」。

菜點到一半，我背後的客人突然怒吼了一聲，嚇了我一跳。因為很怕轉身偷看會被打，於是我偷偷用聽的。原來，一位男客人抱怨位置太小，要求服務生更換座位。（他們也是兩個人，但被分到了兩人座。也許，他也觀察到我們是兩個人，卻可以坐在四人座，很不公平吧。）

當他與女伴入座時，這個「不公平」的感覺似乎繼續糾纏著他。他開始看什麼都不順眼，抱怨茶不夠熱、動作太慢、菜單沒有他想要的食物……於是他不斷把服務生叫來，抱怨所有的事情。等待送餐的時候，他也煩躁地用著手機，大聲地講電話或是看影片，似乎希望我們也一起感受到他的不耐煩。

這種所謂的「奧客」現象，其實是挫折過大而無法思考，於是「玉石俱焚」的現象。於是，我們會得到幾個結論：

◆ 滿足，會帶來思考。只是這個思考，是相對自我中心的（是不足夠，但不是不好）。

◆ 太大的挫折（失敗），會讓人無法思考，進而透過逃避或攻擊，應對這份挫折感。

◆ 適度的挫折（失敗），則能讓人思考自己與他人、世界的關係，形成對「現實」的覺察。

面對失敗的兩種負面思路與出路

回到一開始的資優班。我在台灣教「讚頌失敗」的時候，會遇見兩種人。

一種人很喜歡讚頌失敗，覺得這個概念把自己從自責、羞愧與令人失

望的枷鎖中解放。另一種人很焦慮要讚頌失敗，驚訝於這個概念竟然會鼓勵擺爛、不負責任與不去思考。

哪個是對的？其實，兩種人都是對的。

有些人喜歡讚頌失敗，是因為：讚頌失敗給了一個「解套」的方式，允許你不為了失敗檢討或懲罰自己。於是，無法承受的挫折，會比較趨近適度的挫折。然而，如果過度迷信讚頌失敗，堅信碰到問題只要再試一次就好，卻不反思下一次該怎麼做會更好，確實是天真而幼稚的。

有些人害怕讚頌失敗，是因為：他們意識到了責任的重量。重量，來自失敗背後難以承受的後果。像是醫生幫病人開刀、機師讓飛機降落，或是消防員衝進火場救人。然而，當責任變成了「絕對不可犯錯」的天條，為了避免做錯而被懲罰，人就會傾向「公事公辦」而停止思考。停止思考，就無法從經驗中學習（嗯，你大概不會希望你的主刀醫師、航班機長與打火弟兄，什麼都沒在想地工作吧……）。

就是因為有些工作失敗了會付出相當慘痛的代價，從事高風險工作的專業人員更應該學會從經驗中學習，從失敗中學習，也就是：學會以讚頌失敗的思維「面對失敗」。

回到故事最前面的兩個資優班。無論是「搶第一」或「怕擺爛」，為了避免失敗帶來的恥辱感，而不去面對挫折與失敗背後的「現實」，是最糟糕的結果。學習讚頌失敗的重點在於，能讓學生在不過度自責的狀態下，重新反思一次：我哪裡做得不錯？哪裡重做一次，可以有不同的選擇？

我認為，在競爭環境中長大的孩子，無論是害怕從「永遠第一名」的神壇跌落，或是拚命努力不能停（停了就是擺爛），都需要學會面失敗、保持思考，才不會讓自己垮掉。

★讚頌失敗，重點是再試一次的「態度」，而不是一定要雙手舉高（青少年可能會覺得這樣做很蠢，而拒絕配合）、一定要玩海豚訓練（生活與課堂中，已經有夠多讓人挫折的事了），或是一定要開開心心地接受失敗。

雙手舉高只是一個「形式」，如果學生覺得這樣做很尷尬，老師可以引導學員：（一）發想自己的讚頌失敗儀式。有意願的人，也可以把自己的儀式分享給同學參考。（二）討論「專屬於我們這一班」的讚頌失敗儀式，只要不是刻意開玩笑或欺負某位同學，任何的動作與口號，都可以是很好的讚頌失敗儀式。

★要討論讚頌失敗的概念不一定要玩海豚訓練，甚至不一定要做即興練習。做練習的好處是：在即興練習中，學生很快就可以體驗到「小失敗」，並在當下即時練習「讚頌失敗」。然而，做練習的壞處是：有些學生會覺得練習的情境太假，只是在玩、又不是真的。但對有些學生來說，光是在遊戲中失敗，就已經是相當丟臉、難以忍受的大事。

對此，我的建議是：失敗，是每個人都有過的普遍經驗。老師在教學中可以多元化地使用影片素材（例如：職業運動員如何面對失敗）、個人經驗分享（教師或學長姊），與生活時事（班際籃球賽輸掉了），來引導學生討論，如何讚頌失敗。

★其實，老師自己也要會在教學中讚頌失敗──當然，我不是叫你在全班一片沉默時，突然舉起雙手大喊「再一次！」。不過，我常會跟來參加工作坊的學員，分享我自己的一個小秘密：每次我覺得教學不太順利時，我都會若無其事地走到簡報台後面，心中偷偷喊一聲「再一次！」，再重新開始教學（噓，千萬別告訴別人）。

讚頌失敗 3

推薦練習

　　如果你想帶領一個團體體驗、探索與學習「讚頌失敗」，我推薦的練習是「打球」。

活動時間｜5~10 分鐘。

活動空間｜需要地板教室，或是可以把課桌椅搬到旁邊，清出一個安全（不會撞到雜物）的空間。

活動人數｜6~16 人，若超過 16 人建議分成 2 組。

活動流程：

　　這是一個團隊合作的遊戲，老師請事先準備一顆有彈性的充氣軟球。

　　活動開始前，請學員圍成一圈。老師說明：「等等活動開始的時候，我會隨機把球拋向圓圈中的任何一個人。你們可以用身體的任何部位打球，不讓球落地，但不可以直接抱著球不放。」

「我們會一起喊出目前打了幾下球。像是：『一！二！三……』」
（老師可以拋球讓學生練習喊數字）

「如果球掉到地上了，我們就會一起把雙手舉起來，大喊『再一次！』，然後繼續下一輪。」（這邊老師也可以讓學生練習喊「再一次！」）

遊戲可以結束在某一次球落地、大家喊完「再一次！」後，或是打球次數達到團體設定的目標後（如 100 下）。如果團體設定了目標但遲遲無法達到，老師也可以提醒學生只有「最後三次機會」。

帶領訣竅：

◆ 這裡之所以推薦「打球」，而非前文寫到的「海豚訓練」，是因為海豚訓練較易暴露個人的成敗，上台的學生也需要承擔台下的許多目光。打球比較是以團體為單位的活動，個人需要曝光的程度較低，引發的焦慮與羞愧感通常也較少（前文中提到的小燕，也是參加了快半年的課程、來到了進階工作坊，我才邀請她嘗試的）。

◆ 這個活動很容易造成「老鼠屎、找戰犯（都是你害的）」的狀況。雖說無法完全避免此種狀況，但老師可以在活動開始之前，讓學生反覆練習、習慣「一起喊數字」，以及「一起喊『再一次！』」。一旦同學熟練上述兩種反應，就比較有機會把活動氣氛從「都是你害的」，變成「我們再一次！」。

變化玩法：

◆ 設定團體目標：今天要打幾下？（可以教師決定，或同學自己決定。）

◆ 用限制增加難度：只能用手以外的地方來打球，用手視同失敗，就要「再一次！」。

◆ 有些同學會因為怕失敗而躲球，教師可以鼓勵學生「留意誰還沒有打到球，把球傳給他」，也可以配合名字遊戲，在傳球的同時，喊出對方的名字。

引導反思：

◆ 你比較喜歡打球，還是看球？為什麼？

◆ 球掉到地上的瞬間，你閃過什麼念頭？

◆ 你如何跟夥伴合作，讓球比較不容易掉到地上？

◆ 跟著大家一起喊「再一次！」的時候，你有什麼感覺？

把注意力放在對的地方

羞愧可以是一件好事，

焦慮、羞愧、罪惡感是驅動人們奮發向上的動力之母。

當人們沒有焦慮時，他們不會改變。

——艾瑞克森學派催眠治療師 傑弗瑞・薩德

我第一眼看到菈菈時，彷彿看到了灰姑娘。

菈菈，報名了我帶的即興劇工作坊。相較那些在課堂間化妝打扮的女孩，她上課時總是戴著粗糙的棕色膠框眼鏡，穿著厚重的土色外套，並套著一件脫線的藍色運動長褲。她習慣默默地坐在角落，什麼話都不說。

當我問到菈菈為什麼來上這堂課時，她是這樣回答的：「希望老師可以幫我更有自信。」我心想，或許對菈菈來說，難的不是如何有自信，而是沒自信時怎麼辦？

在工作坊中，菈菈的腦袋很忙，裡面充滿了母親、姊姊、前男友與國中老師的聲音。她很常跟一起練習的小組夥伴道歉：「不好意思，不好意思！不好意思——」到了最後，甚至不知道自己為什麼要說不好意思。

菈菈的主管很早就發現這件事，他要菈菈：「叫腦袋裡的那些聲音閉嘴！」對此，我有不太一樣的看法。我認為，菈菈不應該壓抑，甚至攻擊自

己的自我攻擊，而是應該要搞懂它，才能學會如何跟它打交道。事情是這樣的：要有關係，才會沒關係；因為沒關係，就會有關係。

唯有你才能拯救自己

當菈菈暴力地對待自我、自責，真正傷害的是她自己，因為自責也是自我的一部分。也是因為她暴力地對待負能量（只能有正能量，也是一種暴力），菈菈光是處理腦袋中的聲音就沒了力氣，只能渴望某個老師像神仙教母般幫助她脫離困境。

我，當然不是那個神仙教母。我是即興教練。

在工作坊中，身為教練的我，做了幾件事：首先，我請菈菈在心中冒出自責、自貶或丟臉的聲音時，練習感覺自己的「雙腳踏在地上」「眼神環視周遭」，然後「開始做點什麼（比如：拿出一個想像的杯子喝水，或是戴上安全帽騎重機）」。

再來，當菈菈因為太過緊張而僵在原地，腦袋一片空白，不知道該說些什麼、做些什麼的時候，我請她「看著眼前的夥伴」，注意「夥伴正在做什麼、說什麼」，然後「模仿夥伴正在做的動作（比如：投籃），甚至做得比對方還誇張……」

最後，我提醒菈菈：「當妳下了台，如果妳想要，妳可以盡情地批判自己。但是，當妳還在台上的時候，請跟妳自己，也跟妳的夥伴好好在一起。因為，舞台上只剩下妳們兩個人了……只有妳，可以讓妳的夥伴發光。」

慢慢地，菈菈不再說那麼多「不好意思！」（除了有一次，她演得太激動，不小心「揮」到同學的頭）。有時候，她下了舞台，會發出「啊～好可惜」的慘叫。有些時候，她只是靜靜地坐下來，觀賞下一組的演出……

菈菈逐漸透過一次又一次的練習，找回了自己的聲音。當菈菈與同學完成了結業表演（她扮演了一個幽默亮眼的魔法老太太），她才發現：拯

救她的神仙教母，原來是她自己。

分階段引導注意力

「讓夥伴發光（Make your partner look good）」這則心法，可以協助即興演員「將注意力放在正確的位置」。心理學發現，當我們處在不同的情緒狀態時，注意力也會被放在不同的地方：

焦慮時，我們把注意力放在「未來」，也就是還沒發生的危險。

憂鬱時，我們把注意力放在「過去」，也就是曾經經歷的難受。

羞愧時，我們把注意力放在「自己」，也就是怕被看穿的尷尬。

這些情緒，不是錯的。我也不認為，應該像菈菈主管建議的那樣，要自己的負面感受「閉嘴」。然而，有些感受之所以「負面」，不是因為它不應該存在，而是因為它會影響我們專注正當下。因此，與其要一個人上台不緊張、不自卑、不偶包，不如教導他把注意力放在「對的位置」。

以下，我將說明我跟菈菈工作時，如何逐步引導她將注意力放在對的位置。

一、把注意力放在自己

我要菈菈「雙腳踏在地上」，「眼神環視周遭」，然後「開始做點什麼（比如：拿出一個想像的杯子喝水，或是戴上安全帽騎重機）」。

這麼做，是為了讓菈菈「Grounding」。

Grounding 這個字，有點難翻譯。有些人會翻成「接地」。這是創傷工作的一種技巧。當來訪者被滿載的情緒淹沒時，會有一種踩不到地，彷彿溺水的感覺。像是你上台發表時，因為太過緊張，腦袋一片空白、要講的

東西全忘光，你望著眼前的觀眾，心想：「死定了！他們一定都在笑我。」

於是，你的呼吸越來越急促，你的神經系統響起警報，開始感到胸悶、心悸，覺得幾乎要死了……這是一種「情緒溺水」，彷彿掉進了無邊無際的焦慮大海中。這時候，Grounding 會協助你重新「落地」。

芝加哥即興劇教練 Jonathan Pitts，曾在來台時的一場講座說過：「所有的即興劇都是從『無』開始，舞台上其實什麼都沒有。如果你沒有焦點，選擇特別注意什麼（並暫時忽略其他的），你就會被壓垮。這就是為什麼一場即興劇在開始時，最令人害怕——你不知道該把注意力放在哪。」

Grounding，就是把注意力從無邊無際的恐懼，聚焦回此時此刻的身體。先照顧好自己，才與夥伴連結。

二、把注意力放在夥伴

接著，我要菈菈「看著眼前的夥伴」，注意「夥伴正在做什麼、說什麼」，然後「模仿夥伴正在做的動作，甚至做得比對方還誇張……」

這麼做是因為，當我們被情緒淹沒時，許多人的身體會出現強史東在《即興》一書中所提到的「害怕蜷（fear-crouch）」姿態：「……抬起肩膀，為了保護頸靜脈。再讓身體往前捲，保護下腹部。」簡單來說，整個人會像是一團棉被那樣，捲在一起。

這是一種自我保護的姿態。然而，這麼做的代價是：當我們嘗試要保護自己，就會斷開與外界的連結。這時候，我們的眼神通常會看向地板，或是「整個放空」。也就是眼睛雖然看著對方，卻好像人不在現場，根本什麼都沒看到，也看不進去。這樣的眼神與身體，都會阻礙我們觀察、連結與探索這個世界。

這時候，菈菈的身體響起警報，就像是疫情時啟動的三級警戒。由於身體判斷這是「非常時期」，許多「平常做得到」的事情，比如深呼吸、再

試試看，或是勇敢一點……，都會在那瞬間做不到。不是不願意做，而是做不到。

因此，鼓勵一個「做不到」的人「加油，你一定可以做到的！」，只會帶來更多的挫折與自責。對於這個現象，心理治療師薩德做過一個比喻。他說，被負向情緒卡住的來訪者，就像是一部正在倒退的車子。

身為老師、治療師的我們，如果希望幫助這台車前進，就必須先協助他學會煞車（而不是拚命要他踩油門）。而煞車的第一步，是 Grounding，從溺水回到陸地。煞車的第二步，是接觸與連結，也就是協助身體解除三級警戒，一次一次發現這裡並不危險。

因此，當菈菈看著眼前的夥伴，她重新啟動了「觀察」。當她注意到，夥伴正在舞台上投籃，她開始能「聆聽」。當她模仿夥伴的動作，做得更誇張，她產生了「連結」。透過觀察、聆聽與連結，菈菈把注意力從內在的恐懼，移動到外面的夥伴。

三、把注意力放在當下

最後，我提醒菈菈：「當妳下了台，如果妳想要，妳可以盡情地批判自己。但是，當妳還在台上的時候，請跟妳自己，也跟妳的夥伴好好在一起。」

我們並不需要在任何時候，都處於極好的狀態。就像前面說過的，所有的「負向」情緒，都有它的「正向」功能。像是：焦慮提醒我們，謹慎面對未知；憂鬱要求我們，關注自身處境；羞愧與自責感，則是保護我們不被別人排擠、不被社群排除。

在即興之道中，所謂的「當下」，不是執著於追求某個境界，而是時刻覺察你自己，再把你的情緒與注意力，放在正確的位置。如此一來，神仙教母的創造力魔法，就會不知不覺地來到你身上。

是時候面對藝術創傷了

許多參加即興劇工作坊的朋友，或是學校、機構與企業的課程窗口，常會跟我們說：「老師啊，我上過你的課，所以知道真的很好玩，又有學到東西。可是，我們跟學生宣傳的時候，他們都會問：『要演戲喔？這我不行啦！』到底該怎麼辦，才可以把這好東西推廣出去啊？」

教了超過十年的即興劇，我對這個問題有個體悟：也許是我們從小集體對學藝術的創傷（對，那邊的音樂、美術、體育課，我也是在說你們），我們想到「要演」，只會有「負面」反應。

我記得前幾年去學藝術治療時，因為課程性質是專業訓練，來的夥伴都是助人工作者。沒想到一開始做自我介紹的時候，有三分之二以上的夥伴都說，小時候學校的藝術課程讓他很受傷、很緊張，所以很討厭畫畫／演戲／吹直笛……

「所以這次我來，是提起很大的勇氣，想再給自己一次機會……」不只一位夥伴這樣結束自我介紹。我想，他們也是要再給藝術一次機會。所以，當我們談到即興劇，特別是要「上台」的那種，就一定會談到創傷。

上台創傷，也是一種創傷

什麼是創傷呢？在心理學專業，創傷有其定義。但我邀請你先把它想

成：「在生命的某一刻，你的情緒與壓力超過了你可以負荷的程度。」

這會怎麼樣呢？很多人會說，應該不會怎麼樣吧？小時候發生了這麼多事情，不都活過來了，還有什麼好提的？

我舉自己小學時學的才藝為例。那時候，小學有書法課。對我來說，寫書法是一件很有壓力的事情——事前你要準備硯台磨墨，然後你要拿起那又軟又水的毛筆，嘗試在宣紙上照著範例寫下一模一樣的字（嗯～就是永字八法）。

最糟糕的是，書法課的下一節就是掃地時間。班上的慣例是：掃地時，所有椅子都要倒扣在桌子上，然後拉到教室最後面排整齊。

於是，當我還在跟毛筆字奮戰時，我看見同學們一個一個把紙筆收好，把椅子倒扣在桌上往後拉，然後我身邊的同學越來越少（也許拿著掃把打架去了），可是宣紙上的空格卻還有這麼多……這種「我做不到，我要被丟下了」的感覺特別恐怖，而這就是創傷。

科學研究發現，創傷會在我們的大腦與神經系統留下刻痕，於是「一朝被蛇咬，十年怕草繩」。當長大的我想要學畫水彩，想要參加路跑或是任何有挑戰性與時間限制的活動時，你就知道我會看到多大一條蛇了。

生命中有些造成創傷的事情可以不去面對（比如許多人就此放棄了才藝，是可惜，但不會有生命危險），然而有些足以引發創傷的狀況，卻需要硬著頭皮上。我學生舉過的例子有：上台發表、商業簡報、師生衝突、教養小孩、與長輩相處、第一次約會、無論如何都想把握的面試機會……

很多人第一次面對上述情況，就是實戰的那一次。這其實是讓人膽戰心驚的，雖然有些時候結果是好的，事後也感覺自己好像升級了（可喜可賀），但更多時候，這些不能搞砸的事情，讓我們進入了名為「戰或逃」的創傷反應。

戰或逃：上台創傷的求生反應

那麼，什麼是「戰或逃」反應呢？

看過街上受傷的野貓嗎？當你只是與牠目光交接，稍微靠近牠一點點，你會看到牠瞬間拱背、露出爪子，並吼聲威嚇著（一不小心你的手腳可能就會掛彩），或是轉瞬間就竄得無影無蹤，怎麼找都找不到。

這就是「戰或逃」反應，是一種動物面對危險時的生存本能（包括人類在內）。當我們覺得這件事很危險、很困難，絕對不能搞砸時，全身的動物性能量都在戒備這可能的危險。

我們可能會試圖讓自己看起來厲害一點，想要賣弄自己的知識或能力，或是先發制人地反應，甚至口出惡言（戰）。我們也可能會害怕發抖，想要避開現場的人事物，有些人甚至就真的「睡過頭」，或是「昏頭」而離開了戰場（逃）。

戰逃反應確實讓我們得以存活，但事後你會發現你很難學到或累積些什麼。因為你把所有的「注意力」都放在活下來，而不是放在夥伴，放在環境，放在目前的學習。

這也是許多「上台」表演讓人害怕與抗拒之處。然而，對於處在現代社會的我們來說，「上台」是每個人幾乎都會遇見的風險。

即興練習，就像上健身房

曾在 Apple、Facebook、GE 與香奈兒等知名企業，進行教育訓練的應用即興劇工作者 Kat Koppett 曾說：「即興練習就像上健身房，是一種在低風險且有效的情境下，反覆鍛鍊有價值技巧的方式。[3]」

當我帶領即興劇工作坊，進入實作環節的時候，也可以看到許多學員的戰逃反應。我常在這時候對學員說：「我知道大家很緊張，不知道能否做好，甚至現在就想偷偷翹課、落跑……（通常這時候，台下會傳來「鬆一

口氣」「原來不是只有我這樣想」的笑聲）」

「但既然大家來了，不妨想想：在這個工作坊，最糟的狀況會是什麼？也許，是你會覺得自己很差、很糟糕，那麼你可以選擇『再一次！』，或是『停下來』。記得，沒有什麼事情非在今天完成不可……或者，就算你這一整天都不知道自己在幹什麼，那至少你學到了哪些選擇是無效的。」

當我請學員想像「最糟會發生什麼事？」，我其實是在邀請學員看清楚內心的「恐懼」。就像是在一片伸手不見五指的黑暗中拿起手電筒，把光，照到漆黑的角落。

當我們鼓勵學員「讓夥伴發光」時，需要先有光。光，就是一道溫暖、平靜的注意力。讓夥伴發光之前，要先把這道光輕輕地照在自己的內心，再反射出去，讓夥伴也隨之感受到光。

先把注意力放在自己，面對了恐懼（黑暗），才能把注意力放在夥伴，給出連結與支持（光）。

戰或逃之後呢？

回到戰逃反應。

科學家發現，當我們處於戰逃反應時，體內的腎上腺素也會增加。當腎上腺素長期過度分泌時（想像每天都在打一場戰爭，都在面對非洲草原的掠食者），我們會有焦慮、易怒，或失眠等慢性壓力反應，也就是所謂的「自律神經失調」。

簡單來說，你可以把「自律神經失調」想像成：負責調節壓力的自律神經因為業務太多，變成整天都在工作沒休息的血汗工廠。

我們不可能期望未來不需要面對任何壓力，但我們也不希望壓力反過來把我們的神經系統壓垮。為此，透過應用即興劇的練習，我們在保持覺察並適度調節腎上腺素的狀況中，在足夠安心的狀態下排練戰逃反應，排

練人生中想要嘗試的選擇。

　　面對壓力，戰或逃都很有用，也不那麼可恥。只是在戰逃之後，不要忘了回到自己的心，留意學到了什麼？發現了什麼？找到一條回家的路，才能讓戰逃掀起的浪潮，漸漸平息。

老師的即興修煉

★學生上課難以專注，不見得都是「注意力缺失」的問題。擔心自己上課發言、互動會表現不好的焦慮，覺得自己總是做得不夠好、缺乏自信的憂鬱，或是暗自批評自己怎麼做都不對的自責與羞愧，也會偷走學生的注意力。

★學生的自信心＝把「注意力」放在對的位置＋一點一滴地累積「成就感」。沒有自信的學生，會逐漸退縮不學習，甚至拒絕再去學校。

前面提過：環境，是改變一個人的關鍵元素。教師若能為學生建立適合的學習環境，在國高中，或許可以減少部分拒學行為的發生；在高等教育，則有機會提升大學生、研究生找出自己的職涯興趣；在成人教育訓練，則能夠協助學員擺脫舊習慣、建立良好的新技能。

教師如果能替沒自信的學生找到舞台，累積小小的成就感，並且在學生感到緊張、挫折時，協助他們「把注意力放在對的位置、練習 Grounding 安頓身心」，幫助他們重建自信心，你就是「讓學生發光」的老師。

★引導學生建立「讓夥伴發光」的思維，也是鼓勵同學們互相幫助，建立一個支持性的學習環境。如果教室裡的每個人都願意實踐「讓夥伴發光」的態度，形成「我幫你，你幫我」的正向人際循環，如此一來，不管老師是要進行班級經營、人際合作，或團隊建立，都會更加容易。

讓夥伴發光 3

推薦練習

如果想帶領一個團體學習把注意力從自己轉移到夥伴身上,讓夥伴發光,也讓彼此發光,我推薦的練習,是澳洲即興劇教練 Patti Stiles 所帶的活動:「盲目的點子(Blind Offer)」。

活動時間 ｜ 10~15 分鐘。

活動空間 ｜ 地板教室,一般教室皆可。但如果在一般教室進行,要確保每一組都有足夠空間,可以揮動手腳。

活動人數 ｜ 不限。因為會以兩人一組進行,建議人數為偶數(或需安排助教)。

活動流程:

將學生兩人一組,分為 1 號與 2 號。請所有 1 號先輕鬆地站著,不用特別表演或擺出任何動作,只要站著就好。

再來,請所有 2 號從旁邊仔細地觀察 1 號,並帶著一個想法:「當

你的夥伴光是這樣站著，就已經提供了很多的靈感給你，也許是他微微傾斜的頭、他偷偷微笑的表情，或是他穿的衣服造型……」

老師繼續解釋：「待會，當我喊『開始』的時候，請所有 2 號運用 1 號夥伴給你的靈感，用一個身體動作加入 1 號，變成一張照片（或是一組劇照、一個作品等），然後靜止不動。這，就是 2 號回應給 1 號的『禮物』。」

「當 1 號感覺 2 號完成了他的動作，作為一位有禮貌的即興演員，我們會對他說『謝啦！』，說完後，1 號就可以放鬆、離開這張照片（但 2 號繼續不動）。」

「這時換 1 號一樣站在旁邊，看看 2 號現在的動作給了你什麼靈感。然後再加入他，變成一個作品。這時候，就換 2 號說『謝啦』……（以此類推）」

這個練習會由老師從旁計時，決定何時結束。

帶領訣竅：

◆ 站在旁邊的學生因為緊張、得失心，很容易想太多但不行動。此時，教師可以鼓勵學生先讓自己「腦袋空空」地走到夥伴身邊（放掉對自己的注意力），然後「感覺跟夥伴站在一起時，可以做什麼動作」（把注意力放在夥伴身上），接下來，再做出你的動作。

◆ 如果學生表示自己真的不知道要做什麼，可以建議他：做跟你夥伴一樣的動作、做跟你夥伴一樣的動作，但是更誇張一些、做跟你夥伴相反的動作（比如他站著，你就躺著）。

◆ 有時候，這個遊戲的節奏太慢，也可能暗示了：學生藉由放慢速度來思考「怎麼做才是對的？才是好的？」。由於思考這些問題並非

這個練習的目的，老師此時可以用「我一喊『換！』，就在教室中找一個新夥伴」的方式，透過快節奏地洗牌，減少學生留在原地思考的狀況。

引導反思：

◆ 你如何把注意力放在自己的夥伴身上？

◆ 你會如何決定，下一輪要做什麼動作？

◆ 當夥伴用一個動作加入你的時候，是什麼感覺？

◆ 當你腦袋一片空白的時候，你如何找到新的點子？（在這個練習中，老師會鼓勵學員放掉腦中的計畫，把注意力放在夥伴〔的動作〕上，從中找到下一個動作的靈感。因此，這幾個反思問句可以協助學員覺察自己在練習過程中，究竟把注意力放在什麼地方？）

Yes, And **1**

即興時刻

我與一群家有心智障礙孩子的照顧者，進行了六次的團體課程。她們都是母親，十八般武藝兼具的母親。為了心智障礙的孩子，從法律，從特教，從生活，從工作，她們嘗試學會所有用得上的能力，好幫助雖然已經成人，但心智仍像小朋友的孩子。

「為母則強啊……」不只我心裡這樣想，她們也這樣自嘲。但是，再強的媽媽超人，也會碰到挫折。其中一位媽媽因為有宗教信仰，常常因管教問題跟孩子發生衝突時，會被孩子反唇相譏：「妳怎麼可以生氣？妳不是學佛法嗎？」

這位媽媽又生氣又難過，但因為不知道該如何回嘴，只能僵在原地不知所措。她掛著兩行眼淚，邊擤鼻涕邊說：「老師，怎麼辦？小孩這樣講話，我實在受不了，又不知道該回什麼？有時候我真的覺得自己好沒用，乾脆死了算了……」

這一刻，團體的氣氛彷彿沉到了海底。

用 Yes, And 讓現場動起來

這位媽媽的煩惱，讓我想起「Yes, And」這個即興心法。

Yes ＝是、好，也就是先「接受」對方有這個點子、說法與感受。And

＝而且……，也就是以對方的點子為基礎，「加入」新元素、解法或提問。

這樣一來一往，就是當下合作。舉個例子：一場即興演出開始了，演員甲站上台，拿起了一個杯子，說：「再幫我倒一杯酒吧。」焦慮的演員乙也許會因為平常不喝酒，害怕要演跟酒有關的戲，便趕快對這個點子說「No」，像是：「你瘋了喔？！這裡哪有酒？那是柳橙汁啦！」

這樣做的後果是：演員甲的點子被演員乙給否決了。於是一開始的點子（杯子、沒有酒）形同虛設。接下來，演員甲要嘛摸摸鼻子，順著乙演下去：「哈哈哈，對啦！沒有酒，我跟你鬧著玩的。」要嘛就是堅持不讓：「這明明就是酒好嗎？是你自己沒看清楚吧？！」

不管是哪一個結果，這場演出都會停在「討價還價（negotiate）」的階段，很沒效率。

一位看似有禮貌但其實不服氣的即興演員丙，或許會因為不喜歡這個點子（幹嘛又演喝酒），但又要維持表面的和平，於是對夥伴的點子說「Yes, But」，像是：「好啊，我知道你想喝酒。但這次我們喝牛奶好不好……」

這麼做的後果是，演員甲可能會順從地喝牛奶，或是繼續跟對方鬧、拗：「不管啦！我就是要喝酒。」

比起被說 No，Yes, But 會帶來一種「看起來和平」的氣氛。但幾句對話過去後，演員跟觀眾都會發現：「這個故事好像有點假，有點無聊……因為總是人人好。」

有沒有發現，這跟某些沒效率的會議很像：「我跟大家報告一下，剛剛 Amy 提的點子很好，不過我認為今年我們的大目標應該擺在……」

一位願意敞開自己、接受對方丟來的球的人，姑且就稱他為即興演員丁吧，也許會先對夥伴的點子說「Yes」，這個 Yes 可以是夥伴手上的杯子，可以是他的台詞「幫我倒酒」，也可以是對方的表情或態度。

就假設演員丁決定「Yes」夥伴「幫我倒酒」這個點子吧。演員丁或許

會拿起桌上的酒瓶，轉開瓶蓋，邊把酒倒進夥伴的杯子（Yes），同時感覺自己這樣做的時候，產生了什麼情緒、靈感與點子（And）。

比如，演員丁酒倒著倒著，突然心中一把無名火起，他可以「順勢而為」地運用這個感受，來「And」夥伴的點子，像是：「（邊倒酒邊說）喝！喝！喝！整天就知道喝，喝到爸爸葬禮那天，你都醉醺醺地沒去……」於是，演員丁不只接受了夥伴的點子（倒酒），還加入了自己的點子（對方是酒鬼、兩人可能是手足？兩人的爸爸已經過世了）。

當然，Yes, And 不是一個人該負擔的義務，而是兩個人一起走的旅途。

演員甲如果也願意 Yes, And 回夥伴的點子，就不會認為「我哪有沒去，是對方亂說」，而是站在「Yes」的立場，也就是「對，我竟然因為喝醉沒去爸爸的葬禮，我是個混蛋」的前提下，加入他的「And」。像是：「我有想去見爸爸最後一面，只是到了門口，我就吐了……」（「Yes」我喝醉搞砸了，「And」我其實有在乎爸爸。）

或是：「我哪有？！我哪有？！（同時露出心虛的表情，想要離開現場）」（雖然看起來像是在說「No」，但觀眾、夥伴可以從他的表情與動作，發現他心知肚明自己搞砸了，只是想要狡辯，這也是一種「Yes」。）

即興的誕生

回到一開始，媽媽的煩惱。

這群媽媽其實沒有接受過正式的即興劇訓練，卻有天然的「Yes, And」本領。對於「被孩子嗆到沒話講」的困擾，她們七嘴八舌地「Yes, And」了各種回嘴幹話。

內容太多太辛辣了，我挑出我最喜歡的一個：「不然你以為我為什麼要學佛法？！」（這句話「Yes」了「孩子說我學佛」，「And」了「我學佛，還不是因為被你氣到」。）

嘿，我不知道當你看到這邊，心裡怎麼想的？會不會覺得媽媽真的可以這樣跟孩子講話嗎？會不會不尊重孩子，害孩子在心中留下陰影之類的？如果是的話，你並不孤單。這位媽媽，也是這樣擔心的。

　　那時候，我是這樣回答她的：「其實啊，媽媽不需要，也不能只有一個樣子。媽媽要知道媽媽是人，孩子也要知道媽媽是人。」因為我們是人，所以要好好感受，再好好回應。這樣，才可以讓你們的溝通流動。

　　更棒的是，我們是一個支持團體。有一群遭遇過相似處境的即興媽媽，可以一起幫她度過這個難關。我知道團體的「即興時刻」來了，便大膽地建議大家做一件事：我請其他媽媽扮演各種頂嘴的孩子（被虐待多了，她們超會演、超恐怖！），讓這位媽媽練習跟她們對話，特別是「講幹話」。

　　一開始，這位媽媽還有點尷尬，說著「ㄞ勢啦！」「這樣不好啦，讓大家陪我練習……」。慢慢地，當她的夥伴又是倒在地上鬧（這不是肯德基），又是戳她、弄她、責罵她時，……她開始把注意力從「我看起來怎麼樣？」，移動到「我一定要好好教訓你！」（這，是非常棒的「讓夥伴發光」）。

　　於是，當這位媽媽終於對著夥伴扮演的小孩，喊出「我真希望你都不要回來！你為什麼不去死？！」的時候，她感受到了巨大的釋放。因為，憤怒的能量流動了。這一刻，她不用因為自己是媽媽、為母則強，就要當個處處忍讓的好人。也因為她不再把憤怒的手指向自己，而是指向外頭。

　　我們，一起從憂鬱的海底，浮上了水面。在這樣的「即興時刻」，團體的其他人，包括我，也感覺到活力充滿。大家主動地分享自己想要攻擊罵人的經驗，但沒有人真的會因此去死，或是被殺死。

　　Yes！Yes！Yes！

你是導遊，還是遊客？

上篇文章反覆提到的「即興時刻」，是心理治療師 Philip Ringstrom 提出的概念。他在〈自體心理學的關係精神分析：即興時刻〉（Improvisational Moments in a Self Psychological Relational Psychoanalysis）這篇文章中，用情境喜劇《辦公室風雲》（*The Office*）中一個有意思的片段，來說明什麼是即興時刻。[4]

在這場戲中，自戀狂老闆跑去參加了即興劇課程。這對其他同學來說，完全是一場悲劇，因為老闆總是在每次上台時，選擇扮演同樣的「硬漢」角色（警察、偵探，或是 FBI）。

既然演的都是硬漢，會做的事情也差不多。他一上台就舉起槍，把夥伴射死（不管對方演了什麼角色）。台上的夥伴，只能配合他死掉。興致一來，他也對站在旁邊（還沒上台演出）的同學開槍。

「碰！」「碰！」「碰！」明明根本沒上台演出，卻被逼著配合的同學，一臉不情願地一個接一個倒下。

這堂課的即興教練試圖請他聆聽夥伴，做出不一樣的選擇。但，自我中心的人有個特色：我的選擇就是最好的選擇，其他人的選擇太無聊了。於是，即興教練做出了一個令人意想不到的決定——教練走上前，命令他：「不可以再有槍了，交出你的槍，所有的槍！」

有趣的事情發生了。自戀狂老闆撇了撇嘴。他一臉不情願地用精準的無實物動作，把手邊的槍一把接一把地拿出來（即興演出多半沒有道具，因此會使用默劇動作，創造幻想的物品。但因為演出中，通常還是會講台詞，因此不稱為默劇，而叫「無實物」）。教練也一一把這些「想像的」槍放到旁邊。

這，就是即興時刻。

Yes, And 的常見誤解

在理想的即興狀態中，「Yes, And」帶來的，是一個正向循環。我丟出一個點子 A，你 Yes 點子 A，And 回應一個新點子 B，而我 Yes 點子 B，And 回應一個新點子 C⋯⋯於是，一個共創的作品形成了。

然而，許多剛接觸即興劇演出、教學的夥伴，會誤以為「Yes, And 代表無論如何我都不可以說 No」，甚至是「先搶先贏。我只要先丟出點子，對方就應該 Yes, And 我」。這是一個巨大的誤解。甚至，讓即興劇這門藝術蒙上陰影。

來自澳洲的資深即興劇教練 Patti Stiles 在其著作 *Improvise Freely: Throw away the Rulebook and Unleash Your Creativity* 中，特別提到了「Yes, And」的黑暗面。書中提到，她在一個工作坊中，請學員分享「他們在即興劇演出中遭遇的困境，特別是來自演出夥伴的不良對待」。[5]

她詳細地與學員們討論發生了什麼事，並且重演可能的選擇，卻發現學員最大的擔心是：「我可以這樣做嗎？這樣做不就沒有 Yes, And⋯⋯」

Stiles 強調，在她的教學經驗中，「Yes, And」是用來熟練、應用與傳授「接受點子」這個技巧。事實上，我們說 Yes 的時候，並不見得都有接受夥伴的點子。反過來說，說 Yes 也只是接受點子的方式之一。

身為在台灣的即興劇教練，這點我深有同感。Yes, And 是一個很棒的

教學工具,教導演員／學員合作、共創。然而,人際關係中有的不只是「合作」,同時也存在著「競爭」。如果一廂情願地認為「既然我 Yes, And 了對方,對方也會 Yes, And 我」,輕則對夥伴失望,重則會遭到情緒勒索。

這情況正如同 Stiles 在書中所提到令人怵目驚心的現象:「當 Yes, And 變成了角力遊戲,我們只是搶著『要對方照我希望的來做』,這樣的權力結構只是為了服侍控制狂與自戀者存在。」(想想文章一開始提到的老闆。)

過度 Yes 與過度 No

那麼,教 Yes, And 時,該怎麼辦呢?這個問題,我認為可以分成「過度 Yes」與「過度 And」兩種人來談。

過度 Yes

優點:溫暖貼心、支持的氛圍、包容與聆聽

缺點:缺乏主動性、少了自己的聲音與意見

我自己常在即興劇工作坊中,帶一個新開始的團體玩丟球遊戲。有時候是想像的球,有時候是真的球。有時候是大球,有時候是小球,有時候「人」就是球。有時候,我會亂入很滑稽的音樂,讓大家手忙腳亂……

因為這是一個最容易看出「團隊能否彼此 Yes, And」的練習。意思是:丟球的人,能否留心「對方是否接得住我的球」,同時讓這個遊戲很好玩?

不敢丟的人會不敢玩,因為怕丟出的球,對方無法承受。於是他會小心翼翼地丟,甚至走到對方面前拿給他,好確保球絕對不會掉到地上,沒有人會被責怪、會受到傷害。

這樣,丟接球就無法變成一個好玩的遊戲了(反而更像是例行公事)。

「過度 Yes」的人習慣打安全牌,甚至壓抑、忽略了自己的聲音,只為了

「Yes」對方的點子。一群「過度 Yes」的人聚在一起，會是相敬如賓，甚至有點溫暖，卻哪裡也去不成。

「過度 Yes」的人，要是遇到了「過度 And」的人，甚至會覺得自己在即興舞台（或人際關係）中的任務，就是默默地、不吵鬧地守護對方丟來的點子。即使，有時候他們並不喜歡這個點子。

2015 年我去卡加利參加大師班時，曾問過已故即興劇大師強史東這個問題：「你希望我們在台上找到有趣、有靈感的點子，甚至鼓勵我們如果不喜歡這個點子，也可以離開舞台。但，這樣不就沒有 Yes, And 夥伴的點子了嗎？」（是的，我也曾是個「過度 Yes」的人。）

他是這樣回答我的：「你不需要 Yes, And 所有的點子。就像很多即興劇團會在演出前跟觀眾要一個建議（suggestion），好像這樣才能證明他們真的在即興。不過，把所有的責任都交給觀眾，是危險的。曾經有即興演員在演出中跟觀眾徵求『一個動作』來演出，而台下的觀眾大喊『舔地板』……那，你要舔嗎？」

聽到強史東這樣說，讓我想起金凱瑞主演的電影《沒問題先生》（*Yes Man*）裡面的一句台詞：「儘管說 Yes 吧，只要那是你真正想要的。（So just say Yes—but only if you really want to.）」

受過即興訓練的我們願意接住夥伴的點子，但並不代表當這個點子跨過了你的道德底限，挑戰了你的價值觀，甚至會傷害你或你的夥伴時，我們要忍氣吞聲。有時候，不對懷著惡意的點子說 No，就是不對自己的感受說 Yes。

如果 Yes, And 是合作的魔法，對讓人緊張、不舒服，無法演下去的點子說 No，則是為了確保即興劇的魔法，可以繼續在舞台上施展。

給「過度 Yes」的提醒：保有界限，是為了守護即興的魔法。

過度 And

優點：領頭羊、火車頭、創意點子供應機

缺點：控制狂、自我中心、把夥伴當工具

我明白，所有被說過「過度 And」的夥伴，心中都有一個沒說出口的委屈：「可是夥伴都怕極了、不敢動，所以我才會帶大家前進呀……怎麼演出結束之後，又來怪我不給夥伴空間，都是自己在幹！」

是啊，「過度 And 者」的困擾，其實也是主管、父母，與大家出去玩時負責規劃行程的人，會有的煩惱與難題。煩是煩在，誰要出面。難是難在，面面俱到。

芝加哥即興劇教練 Jonathan Pitts 在工作坊中，做過一個有趣的比喻：他先掏出一塊錢銅板，然後對著第一排的某位同學說：「這給你。」同學楞了一下，隨即伸手想接過去。

這時候，Pitts 緊緊捏住手上的銅板，不讓同學拿走。他的手沒有縮回去，像是真的要給對方，但無論同學怎麼用力，都拿不走這一塊錢。

「這就是，當你提供一個點子（offer），卻又不放手（Let it go）的樣子。」Pitts 說。

主動，是可貴的。因為，這代表你在乎。然而，太在乎，就會太想計畫。因為計畫帶來安全感，確保你在乎的事情得以發生。太想計畫，就會想要布局。因為，「布局」是確保事情如預期進行的方法（之一）。

布局，並沒有錯。就像動身旅行前，你需要準備一張地圖。它可以是一套工作方法，可以是一個好用的理論，可以是過去經驗的歸納。這張地圖讓你決定了路線的入口，也讓你可以在暴風雨來臨時退回起點。

然而，「過度布局」會剝奪你跟夥伴的樂趣。因為，答案已經等在終點了。就好像既然用 Google Map 都可以看異國街景了，為什麼還需要去當

地旅行呢？或許，答案是：旅程不只關乎終點，也包括跟誰去？怎麼去？發生了哪些事？

於是，身為領頭羊的你，也許可以學著讓夥伴開展自己的風景，與他一起共同遊歷、觀賞與體會（即使那不是你旅行的節奏）。然後有一刻，或許你會有種「啊，我懂了！原來你在說／做的是……」的頓悟。

你把這些「風景」放入「地圖」之中，於是你的地圖可以越來越厚實，越來越豐富，但不再是一本供著不看的原文書聖經，而是真正走過的實戰筆記。武俠小說中那些師傅的不傳之秘，不也都是寫成這樣的筆記嗎？通常它們不會是精裝本，也不會有推薦序。而這個「把風景放入地圖」的歷程，就是 Yes, And。

給「過度 And」的提醒：放手，才有機會一起走得更遠。就如同即興劇團 The Second City 的那句名言：「一次帶一塊磚，別帶上整座教堂。」

哲學家 Alfred Korzybski 曾說過：「地圖並非風景。（The map is not the territory.）」無論你習慣 Yes，或是傾向 And，在即興的舞台上，感受夥伴的節奏，找出你們的共鳴，是即興這門藝術的精華所在。

當你對夥伴帶來的點子說 Yes, And，將其放入你的地圖並有所微調，或許，這也會讓你看到新的風景。如果時機是對的，你的旅伴也可以 Yes 這個風景，And 擴充地圖。

就是這樣不斷地重複「Yes, And」，讓每一場即興劇如此獨特。旅程中，會有驚喜，也有驚嚇。在這不斷探索未知、抵達終點的過程中，一種名為「旅行」的即興時刻，來臨了。

★會抗拒 Yes, And 的學生有三種。一種是只有 Yes、沒有 And，稱之為「沒想法的乖寶寶」。另一種只有 And、沒有 Yes，就是本文提到的「自戀狂老闆」。還有一種，是 Yes, But，看似跟你合作，實則消極反抗。

★同樣地，會抗拒 Yes, And 的老師，也有三種。只 Yes 不 And 的老師，討好學生而失去他們的尊敬。只 And 不 Yes 的老師，是霸占講台、自以為是，讓學生討厭的自大狂。

如果是 Yes, But 的老師呢？我會說，好壞參半。雖然我們鼓勵學生、老師在即興中發揮 Yes, And 的精神，但，就像前文說過的：不是所有情況，都能用 Yes, And 好好合作。能夠說 No 劃清界線，或是有意識地使用 Yes, But 以退為進，也是同樣重要的溝通能力。

★因此，教育學生 Yes, And 的精神，是讓他們體會「有品質的溝通，可以長這個樣子」，而不是要求學生做什麼事情都要 Yes, And。相反地，請告訴學生（或許也告訴身為老師的自己）：你該 Yes, And 的對象，是那些你真正在意的重要他人。

★有些老師會帶領學生進行戲劇、音樂，或其他類型的創作，如果你想在創作過程中導入 Yes, And 的精神，請記得：創作有兩個部分，「發想」與「編輯」。發想時，可以鼓勵大家 Yes, And 每一個點子。編輯時，請勇於對「這次做不到」的點子說：「No, thank you!」

Yes, And **3**

推薦練習

　　如果想要協助學生體會、覺察自己在 Yes, And 合作模式中的慣性，可以考慮鏡子遊戲。

活動時間	**10~15** 分鐘。
活動空間	地板教室，一般教室皆可。但如果在一般教室進行，要確保每一組都有足夠空間，可以揮動手腳。
活動人數	不限。因為會以兩人一組進行，建議人數為偶數（或需安排助教）。

活動流程：

　　將學生兩人一組，分為 1 號與 2 號。教師先說明：1 號為是帶領者（照鏡子），2 號是跟隨者（當鏡子）。活動開始前，教師先請兩人雙眼對視，做幾個深呼吸，讓雙方慢慢平靜下來、回到當下。

　　（如果是在國高中做這個練習，學生有時候會因為尷尬，而故意搞

笑、弄對方，或發出怪聲，藉此減緩對視帶來的不適。建議還是要讓學生深呼吸，準備好開始這個練習，但節奏可以加快一點，避免被學生的打岔反應影響。）

當教師請大家「開始練習」後，1號可以做任何動作，如早起照鏡子的人。2號，則如同鏡中影像，盡可能模仿1號所有的細節──姿勢、表情、移動的方式等等。

練習過程中，教師可以計時、放音樂（加深氣氛），或是協助無法進入練習的組別做調整（回到「雙眼對視、做深呼吸……」的流程）。完成練習後，教師可以請雙方交換角色（領導與跟隨）。

帶領訣竅：

這個遊戲會啟動我們的「鏡像神經元」。如果進入狀況，有些敏銳的人會「同步」到對方的情緒感受，比如：感受到對方的悲傷、開心，或生氣。若是發生了也不用擔心，老師可以直接詢問有情緒的同學是否可以繼續，或要休息一下？通常這樣處理就可以了。

1號要注意的是：作為帶領者，你可以挑戰2號，同時也要注意2號是否跟得上。

2號要注意的是：盡可能地成為對方的鏡子，不要把眼神移開（或閉上眼睛）。

雙方都要注意的是：不要說話（或比手畫腳）。我明白，當合作不順利的時候，我們習慣用「說話」來求救、調整與要求對方。在鏡子練習中，這會妨礙我們專注在真正重要的事物上，也就是身體與身體之間的 Yes, And。

變化玩法：

◆ 在練習過程中，隨時切換帶領者／跟隨者（照鏡子的人／鏡子影像）的角色。

◆ 沒有事先指定的帶領者／跟隨者，雙方互為對方的鏡子（會是很有趣的體驗！）。

◆ 1 號事先在心中想像一個情緒（比如：放鬆），然後開始鏡子練習。練習結束後，可以讓 2 號猜猜看，剛剛 1 號在心中想像了什麼？ 2 號又在練習中感受到了什麼？

引導反思：

◆ 當鏡子、照鏡子時，分別有什麼感覺？你比較偏好哪個角色？為什麼？

◆ 當你們不分誰是鏡子、誰照鏡子時，兩人之間如何彼此 Yes, And ？

3

從經驗中學習

——如何讓即興活動「不只是遊戲」

「想要我的財寶嗎？想要的話可以全部給你，去找吧！

我把所有的財寶都放在那裡了。」

——哥爾・D・羅傑（動漫《海賊王》的傳奇角色）

市面上有很多「大師」告訴你如何透過寫作、教學與專業訓練成功，但他們沒說的是：「沒經驗的老師，是如何有經驗的？」

我跟許多人的職涯發展恰好相反。我在 2012 年畢業後，先當了 6 年的自由工作者，才回來當（類）上班族。自由工作者有個特色，為了接案上天下海，什麼都接，什麼都不奇怪。最遠跑到了馬祖（早上跑去松山機場搭飛機），最趕的一天是南投台北兩地跑。

為什麼要這麼累呢？一方面是有種「自由」工作的情懷（雖然最後發現大部分的自由時間都花在交通運輸上……）；另一方面則是，剛出道的自由工作者沒名氣、沒經驗，也沒有公司品牌加持，有人邀請就是衣食父母了，當然哪裡都去。也就是說，我很常在當老師，但都是一日老師。

很快，我就發現這種工作方式的天花板效應。基本上，作為一個沒經驗的老師，很容易被凹時間、被砍價，或是跑很遠的地方但沒有車馬費，但最大的陷阱其實是：小案子很多，大案子輪不到你。於是，你很難累積真正的歷練。因為這樣的你像是球場外賣香腸的攤子，只有球賽時會需要你；沒有比賽時，就算你香腸烤得再好，也沒有人會來買……

許多想把「帶活動」作為職業、事業，甚至是志業的朋友，也跟我碰到了一樣的難題。用心地準備體驗活動，細心地學習引導技巧，上山下海地跑學校、機構，卻常常被當成「活動仔」。邀課單位總是叫你在早自習、中午休息，或是員工尾牙聚餐（？！）時「帶個團康」。言下之意是：其實這些東西可有可無，只是找人帶個活動殺時間罷了。這對用心也想創新的老師來說，是很大的打擊。

很多年後，我發展了一套名為「大腸包小腸」的方式，來解開這個難題。

「大腸包小腸」教戰手冊

我以心理師的身分出道時，能夠接到的案子多半是人際溝通、團體動力、性別意識等課程。雖然我一直在教「溝通」，但要說我對溝通超有熱情，我下班後每天都在研究溝通，跟朋友喝咖啡也都在溝通、溝通、溝通……未免也太過了。

但我對「即興劇」很有興趣，玩即興遊戲或說個好故事，是我在下班後會想繼續研究的。只是，開課單位很難邀請你講「即興劇」，一方面多數人不見得知道這是什麼，另一方面新嘗試的計畫也不容易過，有些開課夥伴還要承受來自主管的質疑壓力……（真是謝謝你們）。

那，就大腸包小腸吧。

於是，我出道時接到溝通的案子時，就透過學校學的，以及後來自己進修的心理學理論，做出 70 分的知識框架。這是白色的米腸，可以吃得飽。

然後，我結合了即興劇的練習，讓溝通這個主題多了點體驗，同時也多了點工具與視角（溝通本來就是一種當下即興的臨場反應）。這是紅色的香腸與綠色的香菜。

於是，迸出了一種新滋味。而這樣的新鮮感，讓我有更多機會鍛鍊自己的教學技術，把 70 分的東西變成 90 分。

這一章，帶給大家的四步教學流程：**破冰暖身、能力階梯、實作演練、反思討論**，以及特別收錄的「**教學現場的即興應變術**」。這 4+1 的教學元素，就是把白色的米腸（教學主題與流程）與紅色香腸（即興活動的設計）、綠色香菜（教師的臨場反應）等材料，組合成「大腸包小腸」的教戰手冊。

「大腸包小腸」又該怎麼吃

跟媽媽叮嚀的不同，你不用一次就把香菜、香腸與米腸全部吃光光。相反地，我鼓勵你在閱讀接下來的教學流程時，盡可能地「挑食」。也就是說，找到一至兩個對你「真的」有幫助，而且「立刻」有幫助的工具，就趕快拿去用。

我們都知道，貪多嚼不爛。「破冰暖身、能力階梯、實作演練、反思討論」是一套完整的教學流程，但你不用看了一次，就逼自己全吞下去。

如果，你平常是以講述法為主的老師，我的建議是：在上課的第一個 15 分鐘先做「破冰暖身」，讓學生進入狀況、準備好聽講（接下來，你可以完全按照平常的方式教學）。或是在上課的最後一個 15 分鐘，進行「反思討論」，讓學生在下課前，從被動接收的狀態，轉移至主動反思（記得：實作前請務必參考「破冰暖身」與「反思討論」的血淚提醒，千萬不要直接把麥克風遞給學生，問他「你對今天的課程，有什麼反思？」）。

如果，你平常已經會帶體驗活動了，只是面對來自學生、學校的質疑（「這老師只是在帶遊戲」），不知道該怎麼辦，或是希望能深化自己的帶領、引導技巧，我會建議你先從「能力階梯」開始，在你原本就會帶的主活動之前，設計一系列的鷹架、小階梯。如果你教的科目需要互動實作，也可以先設計「能力階梯」，再推進至「實作演練」。千萬不要沒暖身、沒給方法（破冰暖身、能力階梯），就要求學員做角色扮演。

最後，所有帶體驗活動的老師都會面臨的經典考古題「這只是在玩」，則可以用「反思討論」的方式來解題（警告：〈反思討論 3〉的內容有點黑暗，但也很寫實。如果你對教學有太崇高的理想性，建議先跳過）。

好啦。我知道你還是很好奇，一套完整的「大腸包小腸」該怎麼吃？若以 3 小時的「人際地位」工作坊為例，我會先決定「白色米腸」，也就是

教學主題與流程有哪些？以「人際地位」為例，由於我的教學對象是心理治療師，所以我選擇了以下三大主題：學會觀察人與人之間的權力地位、練習引發高低地位的變化，以及人際地位在心理治療的運用。

接下來會選擇「紅色香腸」，也就是「即興活動」該放什麼？放多少？如果是 3 小時的課程，我通常會先抓前 30 分鐘「破冰暖身」、後 30 分鐘「反思討論」。中間的 2 小時，則依照學員需求、課程性質，決定是否要加入「能力階梯」與「實作演練」。（如果是 50 分鐘的課程，則大概會抓 5 分鐘破冰暖身、10 分鐘反思討論，剩下 35 分鐘再分給傳統講述、能力階梯、實作演練，以此類推。）

「人際地位」這堂課需要大量的互動實作，才有辦法開發學員的觀察力。因此，我在「破冰暖身」階段就加入了觀察力的遊戲（如果時間夠的話，**Part 5** 提到的「火星話」是很好的觀察練習）。

中間的 2 個小時，則讓學員透過「能力階梯」建立對高低地位的覺察，再透過「實作演練」進行角色扮演，直接從經驗中學習：觀察我與對方的地位、壓低或抬高雙方的地位。

最後 30 分鐘，透過「反思討論」，我引導學員將透過實作而得到的體驗，與日常的職場工作經驗相互對照，透過團隊集體的智慧，探索人際地位運用在心理治療的可能性。

那麼，「綠色香菜」呢？我知道有些老師上課會有「人設」，像是嚴格的教練、喇賽的直播主，或是好笑的喜劇演員。先決定好人設，可以是一種解法。不過，我個人的習慣是：我會到了上課現場，感受自己跟課程學員、承辦人員的關係遠近，甚至在「破冰暖身」的時候，找學員一起示範、一起玩，再決定我今天的「人設」是什麼。

那麼，我把所有的食譜、食記都放在這章裡，就請各位盡情享用了。

當「我們來破冰」變成了
一句髒話……

　　大學時，我念的是心理系，系上共有四堂「催眠課」。其中一堂，是認真的，教的是「催眠如何運用在心理治療？」。另外三堂，則被我們班戲稱為「催眠與睡眠」的必修課。剛好大一到大三，各有一堂。

　　其實「催眠與睡眠」的老師教課認真，也很有學問。只是必修課剛好都排在下午一點四十分。老師進了教室，拿起麥克風，說了一句「好，那我們現在開始上課」，就用他平穩不變的聲音，講了快兩個小時。上課沒多久，快一半的同學進入睡眠，另一半的同學則是進入催眠……

　　念研究所時，我接觸了即興劇。一開始最吸引我的，其實不是演出，而是暖身遊戲。相較於上台演出時，全班同學都在看，這些小組遊戲很好玩、很刺激，但又很安全。這種三人小組的遊戲，反而讓我更開心，也覺得更有收穫。

　　畢業後，我陸續參加過不少老師的課，也開始投入應用即興劇的工作。有一次，我遇見一位成人教育的老師。課程一開始，他就說：「我很擅長即興。」

　　當時，台灣在做應用即興劇的人還不多。一開始聽到老師這樣說，我是很興奮的。沒想到，他擅長的「即興」，是先用 PowerPoint 講了快 30 分

鐘，再即興帶過之前接過哪些企業訓練的豐功偉業。

在我聽得坐立難安時，老師叫兩位同學上台，要他們示範「直覺聯想」（你可以在 Part 5 找到這個活動）。上台的兩位女孩，有點尷尬緊張。她們跟老師撒嬌：「蛤！我不知道我會不會欸……」只見老師手一揮，看似大氣地說：「反正妳們即興一下就對了。」

這麼多人看著，又要即時反應，本來就是一件不容易的事。兩個女孩不時笑場，掩著嘴歪著身子說：「啊，好尷尬喔……」老師在旁邊看著，唯一說過的話是：「沒關係啦，妳們講什麼都是對的。」

我越看越困惑。然後，我的困惑慢慢轉為憤怒……這不是即興吧！這，是老師自以為是的隨興！

當時，我想舉手抗議，但又不確定這麼做是否會讓場子難看。我還在猶豫時，老師卻說：「好，現在分組練習。」結束小組練習後，我聽見許多第一次接觸即興劇的同學，都分享他們有多喜歡這些「破冰遊戲」，過程中得到了多少收穫，迫不及待要回去跟同事分享……

我的憤怒，又夾雜了困惑。

破冰的要義

直到後來，我以「應用即興劇工作者」的身分，跑了學校、機構、社團與企業等地方，才解開了先前的困惑。

一開始，我很想在教育訓練中「重現」玩遊戲的快樂。因此，我特別強調「Have Fun」對學習的重要性，也安排了許多遊戲，不間斷地讓學員從頭玩到尾。通常，大家下課前是蠻開心的。只是下課後，窗口跑去問同學今天的收穫是什麼，得到的答案通常是：「不知道欸，就玩團康吧！」

後來，在跟課程窗口討論工作坊時，我最常聽到的三句話是：

「老師，您帶的這些活動很有趣，想邀請您來幫我們的大會開幕，做一

個破冰開場。」

「老師，我們沒有特別要學什麼。大家平常壓力都很大，只要能紓壓好玩就好了。」

「老師，我們這次課程的學員多半比較理性，所以希望您還是可以帶到一點理論⋯⋯」

坦白說，課程窗口的這三個需求，我都可以理解。但奇怪的是：

◆ 市面上的破冰活動越來越多，卻有越來越多的學員覺得破冰＝老師沒料、混時間、玩團康。

◆ 事前定位在紓壓好玩的工作坊，卻變成了吐苦水大會，學員希望老師可以幫忙想辦法。

◆ 成人教育訓練的理論要講多少？練習又要放幾個？才不會變成我在混，只是在帶遊戲？

我突然想起，當年那位讓我又憤怒又困惑的老師。

在帶了超過十年的即興劇工作坊之後，我終於懂了一個道理：成人教育需要的「暖身」，不該是聯誼破冰，也不是社團耍high，更不是小孩玩耍。

多數成人教育，有其明確的「目的性」。不管是達成團隊共識、探討特定技術、學習解決問題，或單純只是「紓壓好玩」的工作坊，也需要定義並找出「壓力源」啊！

因此，成人教育的暖身，不是為了強迫大家在短時間內熟起來（像是大學營隊），而是可以放掉不要的壓力與緊張，表達自己的意見（也許是因為感到陌生、因為主管在場，或是不知道老師今天要來幹嘛？）。簡單來說：**暖身，就是讓學員擁有足夠的心理安全感，能夠開口說話。**

《心理安全感的力量：別讓沉默扼殺了你和團隊的未來！》一書提到，心理安全感是一種氛圍，用以降低人際風險。團隊在這種氣氛中，比較可以大方地表達看法，而不會擔心其他人怎麼想、怎麼看，而選擇不開口。

　　此書的作者說，如果同仁都不開口，團隊的創新能力、發展能力就會受到威脅。而我說，如果學員都不開口，教室的學習動機、練習成效也會遭受影響。

　　那麼，「暖身」到底該暖些什麼呢？

不動聲色，
就能輕鬆完成的三種暖身

暖身，就是透過一系列的活動，讓學員「現身」。暖身的原理是：我們都會留意別人的眼光，也會在意「我在別人面前，看起來怎麼樣？」當學員現身了，感覺到自己、老師與同學的存在，就會更投入與專注。

暖身，不一定要很「正能量」。就算不跟同學擊掌、大喊「我很棒」，或是跟著音樂跳舞，也可以輕鬆而不動聲色地完成暖身。方法有三：跟彼此說點什麼、跟這堂課有連結、練習丟與接（Give and Take）。

我們繼續看下去。

跟彼此說點什麼

參加國外的即興劇工作坊時，有些老師會要我們「Talk to each other.」，跟旁邊的同學說說話。

說什麼呢？其實也不是什麼太大不了的內容。你可以讓同學聊聊：

◆ 今天是從哪裡來到上課的地方？

◆ 你的工作、興趣，為何來上課？

◆ 你最近特別熱衷／困惑的一件事？

有些老師會把這個階段稱為「報到（Check in）」，就像去飯店入住前，會到櫃台登記房客的姓名、人數、有沒有訪客、有無特殊需求等。

這類暖身的重點，在於讓大家「開口說」，而不是「說什麼」。

原理是這樣的：每一次進到新的教室，遇見了不熟的新同學，或好久不見的朋友，都是進入一個需要「重新熟悉」與「再次適應」的陌生情境。

以前講師圈有個老笑話是：上台不緊張的方法？把台下觀眾當西瓜就好了。事實上，不要說老師把學生當西瓜，學生跟學生之間對彼此來說，也都是一顆又一顆的西瓜，也是需要先經過暖身的。通常這時候，為了隔離陌生、焦慮所帶來的不適，大家就會把手機拿出來滑……於是，老師上台時，看到的是一片滑手機的西瓜田。

還好，西瓜要變回人類，不像南瓜變回馬車，要等到午夜十二點。懂得暖身魔法的老師，只要讓大家放下手機站起身、找到幾個人一組，然後坐下來說說話。

陌生，因為對話交流而消失了。隔離，因為起身走動而解封了。如果後面有練習，連小組也順便分好了。光是做到讓大家開口說話，就算接下來你還是全用講述法教學，也已經贏過快 80% 的「傳統」老師了。

雖然目前還沒有足夠的研究證據證實「成人的注意力只有 10~15 分鐘」，但無論透過研究或觀察都會發現，隨著演講時間越來越長，學生的注意力會隨之下降。因此，大概在講了 50 分鐘，學生注意力掉得差不多的時候，請他們回到小組討論 10 分鐘，讓大家簡單聊聊，就能收到重新補血的效果。此外，做小組討論、觀摩、示範時，學生也比較不容易分心。這樣的「50+10」，用在傳統教學中會是不錯的折衷。

以上，是單純的講述型教學也可以用的暖身方法。

跟這堂課有連結

如果，你的課程可以多加入一點體驗，想把這個「Small Talk」再放大一些呢？你可以讓大家聊聊自己「跟這堂課的連結」，像是：

◆ 我想從這堂課帶走什麼？學到什麼？

◆ 這堂課提到的內容，與我有關之處？

◆「如果今天可以……那就太好了。」

加入了這些問句，學生就會更「現身」。不過，需要注意的是：除非這場子你很熟（比如：都是來過很多次的舊生，或是大家都聽過你、很期待你來），不然，我並不鼓勵老師用「傳麥克風」的方式，讓每位學生在大家面前發言。

原因是：一方面，如果這班人數偏多（20 個以上就算多了），每個人都要講，也都要等別人講，很花時間。另一方面，**連結，需要的是意願**。不是每個學生，都有意願告訴大家「我為什麼要來上這堂課？」，也不是每個人都想聽。

因此，我會建議在小組中進行就好了。小組討論時，老師可以去聽一聽每組的想法。如果你真的很想知道大家「為什麼來？」「又想帶走什麼？」，可以請一個小組長協助收集大家的看法，或是詢問：「有沒有學員特別想讓我知道，今天希望得到什麼？」

練習丟與接

如果，你帶的是 16 人以下的小團體、工作坊，希望除了單純講述外，還可以讓大家有體驗呢？

「練習丟與接」的這個想法，來自勇氣即興劇場的教練，懷玉。作法一

樣將學員分成兩人或三人一組。除了「跟彼此說說話」，也可以引導他們「一起做點什麼」。

可以做什麼呢？如果你有「能力階梯」的概念（見後文），你可以為了最後要達成的教學目標而布局。將終點一步一步往前推，找出需要的能力、鷹架與小階梯，從「破冰暖身」的階段就開始練習。

這就好像今天如果你要手沖咖啡，你得先把水熱了、把豆子磨了、把濾紙擺好（破冰暖身），然後才會依照今天豆子的深淺焙，決定水要多熱、豆子磨多細（能力階梯）。最後，你才會放著喜歡的音樂，優雅地繞著杯緣，用熱水沖出咖啡的香味（實作演練）。

即興劇中，不需要教練協助的兩到三人小遊戲，都可以作為「小階梯」，比如說：「1、2、3」「直覺聯想」「3！3！3！」（這些活動，你都可以在 Part 5 中找到進一步說明）。

這些遊戲會練習到兩人之間的聆聽、反應與連結，這也是即興訓練最強調的三件事。

如果這群學員喜歡創作，也可以讓他們進行「九句故事接龍」，只要將「故事主題」跟後續的「教學主題」連在一起就好了（這部分的處理，可以參考〈能力階梯 3〉）。

手邊敗了很多桌遊、牌卡的朋友，也可以挑選適合的媒材（學員玩得起來、一局時間不會太長），放在這個階段，為學員預備往下探索的能力（這部分，可見下一節〈破冰暖身 3〉的實例解說）。

避免課程走調的兩種方法

回到我與課程窗口的三個煩惱：

◆ 市面上的破冰活動越來越多，卻有越來越多的學員覺得破冰＝老師

沒料、混時間、玩團康。

◆ 事前定位在紓壓好玩的工作坊，卻變成了吐苦水大會，學員希望老師可以幫忙想辦法。

◆ 成人教育訓練的理論要講多少？練習又要放幾個？才不會變成我在混，只是在帶遊戲？

簡單來說，即興活動是調味料，不是拿來吃飽的主菜。主菜，還是你的教學目標、概念與知識。例如，就算是帶紓壓好玩的工作坊，老師也要知道：基於這群學員的年紀、性別與背景，常見的壓力會是什麼？哪些可以解決？哪些則不太行？

如果只有大家很 high，老師很正能量，卻沒有延伸下去的能力階梯、實作演練，這樣的老師被說沒料、混時間，其實也不無道理。然而，對老師來說，充滿熱忱地做假日進修，平日上課帶活動，還要被學生嫌棄、背後捅一刀，也是很苦澀的一件事。因此，老師們要記得的是，不讓暖身變成破冰團康，有兩種方式。

第一種方法比較進階，是把破冰暖身、能力階梯、實作演練到反思討論的「流」給串起來，這部分後面會有更多討論。

不過，也不是每次都有時間做這種精緻的手工菜。如果你只來得及做暖身，後面都是做傳統的講述，又怕被罵拖時間的話，可以採用比較直接的第二種方法：在帶活動的時候，直接定義「我們來做一個關於 ____ 的『練習』，這跟我們今天談的主題有 ____ 的關聯」，就可以了。因為，人是需要因果與意義的動物。

如何在教學中運用「破冰暖身」

前面講了許多「破冰暖身」的概念與方法。或許,最重要的一個觀念是:身為老師的你,如何走進學生的世界?又如何讓學生走進彼此的世界?

走入學生的世界,需要好的觀察力。因此,訓練老師帶領活動時,我常會提醒的是:「其實,在踏進教室的那一瞬間,評估就已經開始了。」這時候,老師需要留意的重點有三:

1. 我是誰?他們又是誰?
2. 我在哪?他們又在哪?
3. 我要做什麼?他們呢?

舉例來說,有一次,我去帶企業內部的教育訓練。當我進到教室,映入眼簾的是:一座階梯式的講堂,至少有十排到十二排左右吧,相當壯觀。一群滑著手機的學員,三三兩兩坐在一起,彼此離得很遠。一位熱心的人資不斷招呼學員往前面一點坐,但沒有人理她。

我跟人資打過招呼後,開始布置課程需要的器材。這時候,一位白頭髮、穿著貼身襯衫的男子走來,熱情地和我握手。

「這位是我們的總經理,他希望可以在上課前,跟大家先說說話……」

人資從經理的身旁冒出頭來，補充了上述資訊。

「老師您好，很謝謝您來敝公司分享。不好意思我晚點有會要開，跟同仁講完話就得先走……」經理說話很客氣，但也暗示了沒有討論的餘地。

這時候，你該怎麼辦呢？就像前面說過的：在踏進教室的那一瞬間，評估就已經開始了。

評估一：我是誰？他們又是誰？

很顯然，這群學員不是自願來上課的，他們就像是「被自願」來教育訓練的青少年。那麼我是誰呢？我如果跟著人資要大家往前坐，或是站在台上拿麥克風講簡報，我就是那個該死的國中老師。然後，老師上課前，還有一個主任（經理）要發言。這場景，像極了一大早的升旗典禮──你可以想像底下那些「被升旗」的同學，會有多厭世。

光是進來教室後的短短 5 分鐘，已經可以判斷我的下場。

評估二：我在哪？他們又在哪？

前一段提到，我在台上，而他們在台下。此外，階梯教室又是最不適合互動的活動場地。階梯教室之所以不適合互動，是因為所有的椅子都是固定的。這也代表，所有學生的面向也被鎖定成看向前方、看向台上，而無法看到彼此。

於是，我少了人和，又缺乏地利。（給教師的提醒：其實，最好的方式是，事前就跟人資溝通你的活動需要什麼樣的教室，才能發揮最好的教學效果。此外，請人資拍照、錄下教室空間的樣子，甚至是簡報、音響設備播放出來的效果，都可以避免當天到場後的驚嚇指數過高。）

看到這你可能會想，那為什麼我這一堂課還是辦在階梯教室呢？原因很簡單：不是所有的案子，你都有談判空間。不要說企業的教育訓練需要

跟其他部門搶會議室了，就算是到大學教課，也有許多學校會因為考量「性價比」，盡可能塞進最多的學生，然後再幫你借一個大講堂，說是特別為老師準備的。

評估三：我要做什麼？他們呢？

那麼，我該做什麼，來避免踏入上述的命運呢？

首先，既然經理人都來了，又位高權重，我是沒有任何談判空間的。因此，從人資開場到經理講話，我就把它當成一段「獨立時間」。意思是，我會請人資、經理先不用費心介紹我的資歷，等等我上課的時候再跟同學說明就好。

這麼做的目的是，將「大人的時間（人資、經理）」與「我們的時間（我跟學生）」切割開來。有些來參加「教學即興力」訓練的學員，聽我說到這一段，會覺得這聽起來有點奸詐。其實，這反而是尊重組織文化的表現。

不要忘了，就算你是老師，你仍然是這個公司的外人，是個過客。雖然今天這家公司邀請你，但憑什你帶個 3 小時的體驗課程，就有資格對公司的老文化、舊習慣指指點點呢？因此，經理跟大家講話的時候，我就默默在旁邊聽（因為經理有可能會想介紹我）。等到經理講完，說他有事先告退的時候，課程才會正式開始。

應變方式

接下來，我有兩個目標：讓老師走進學生的世界、讓學生走進彼此的世界。

為了走進學生的世界，我選擇不站在台上，而是走下台。我先謝謝大家的參與，並表示我也了解大家在工作繁忙時，還要抽出時間來教育訓練的心情。

再來，我特別宣布了這堂課「不會做」的三件事。

「我知道很多同仁看到即興劇的『劇』就倒抽一口氣。這邊，我要承諾大家，今天有三件事情一定不會做。第一，我不會要大家上台演戲，因為這不是戲劇課。你們可能會有一些小組練習，但不用上台發表。第二，今天的小組練習，沒有任何一個活動是非完成不可的。我當然還是鼓勵大家嘗試看看，但如果這個活動真的超過你可以承受的程度，不管是什麼原因，你也不用跟我們說，都可以在旁邊休息。第三，也是最重要的，我們今天，不會玩信任倒。」

我講完後，全場大笑。而我，也在心中偷偷鬆了一口氣。因為，笑是最好的深呼吸。

接下來，我要讓學生走進彼此的世界。

我的第一個任務，是要讓他們安全地放棄舊習慣。根據一開始進教室的印象，這群學員因為被強迫來上課，所以用三兩成群、塞在角落的方式，來應對這個令人不太舒服的狀況。他們不見得是要反對這堂課，但可以想見的是，他們也不會太主動參與（這點可以從一開始人資請大家往前坐的時候，無人反應看得出來）。加上，這裡又是階梯教室。前面說過，階梯教室限制了學生的面向，又讓他們隱身在一大群人之中。

我需要先突破這個態勢。但是，我跟大家還不夠熟悉，立刻要大家做一些「過嗨」的活動，例如大聲地跟對方說早安，常常會帶來一種假假的感覺，學員會覺得自己在勉強配合講師演出。這麼一來，也會把剛剛好不容易建立的連結，再次拉遠。

因此，這個階段的破冰暖身，是要讓大家動起來，但又是「安全地」，也就是讓學生不會感到太過勉強地動。我當天選擇的作法是：請人資與坐在比較前面的幾位學員一起幫忙，把一套圖卡平均散開在講台上。

因為當天的課程談的是職場溝通，我在簡單說明今天的教學內容後，

就請所有學員來到台上，選一張圖卡，代表「你最近碰到的一個溝通問題」。其實，我不見得需要把牌卡放在台上，但我是有意為之。因為，當學員必須從位置起身、走到講台前方，還要彎下腰來挑一張圖卡，不知不覺之間，他們的「舊習慣」已經被打破了。

等等，還沒完呢。這時候，如果你放大家回到座位上，那麼，他們又會回到原本的舒適圈了。我緊接著說：「請挑好卡片的學員，先留在講台上。還沒挑好卡片的學員，可以再花一點時間找看看適合的圖片。已經挑好牌卡的學員，請看看旁邊的人，以及他們挑的圖片。接著，請找兩張你很好奇的，或是跟你挑的牌卡很像或很不像的，三個人一組。然後，你們可以回到座位上，聊聊為什麼選這一張？」

當然，我心知肚明，有些人還是會跟原本熟悉的同事一組，但有更多人會願意嘗試與不熟悉的同仁一組，聊聊他們所遇到的溝通問題。有趣的是：當他們帶著卡片，重新回到階梯講堂的座位上、彼此分享的時候，教室的動力改變了。

由於這兩個活動的設計，學員多半會暫時放下手機，跟彼此簡單聊一聊。也有學員事後分享：「來公司這麼久，這是我第一次跟其他部門的同仁聊得這麼深入。」

這，才是破冰暖身的真正目的。不是逼大家變成嗨咖，不是要掏心掏肺分享（當然，也不是玩信任倒就好）。而是在進入正式課程之前，解除不良動力帶來的影響，同時不動聲色地「調頻」學員的狀態。如此一來，你就可以打破學員跟老師之間的藩籬，也讓學員跟學員之間少一點距離。

至於，要如何讓破冰暖身跟後面的課程銜接，就需要靠「能力階梯」了……

複雜的技巧，
都是由簡單的練習堆疊而成

　　一直以來，我不太會拉單槓。因為家中許多長輩從軍，我從小就聽他們耳提面命：男孩子如果不會吊單槓，當兵的時候就慘了，一定會被電到飛。雖然等到我去成功嶺的時候，已經不再需要考單槓了，但這個「不會就慘了」的念頭，依然時不時就會發作。

　　於是幾年前，我報名了健身房。為了參加早上九點的團體課，我每天七點起床，從新北跑到台北上課。每天早上睜開眼，我都會拚命說服自己不要請假、不要落跑、不要拿前一天練得很痠當藉口。但這些都還不是最難的，最難的是，說服自己「我可以突破今天的挑戰」。因為，每次教練寫下的課表，總是比我已經會的，「剛好」再困難一些些。

　　以拉單槓為例，當時的我很菜，沒辦法自己拉完一下單槓。於是，我的菜單跟其他已經能拉四、五下的同學有點不一樣：我要抓住單槓、收緊上背，試著像掛香腸那樣「吊」在半空中 30 秒。

　　一開始，光是這樣吊著，練完就去了半條命。慢慢地，我可以撐完 30 秒了──還來不及高興，教練就在下一次的菜單，要我掛著 6kg 的啞鈴，一樣吊在空中 30 秒。接下來，6kg 逐漸變成了 8kg，吊一次逐漸變成了三次……

有一天，我心血來潮，沒掛任何重量就跑去拉單槓，結果突然發現，我可以把自己拉上去了！

拉單槓，是一個複雜的技巧。掛香腸，則是相對簡單的練習。我們在操作即興劇訓練時，適當的「掛香腸」，是讓訓練能達到預期效果的關鍵。

重點聚焦

舉個例子來說：在某次的企業內訓中，人資希望我們用即興訓練的方式，進行「向上管理」的教學。向上管理是一個大目標，也就是「拉單槓」。於是，在課程會議中，我們先跟人資確認了向上管理背後的三大原則：

◆ **報告**：用正確的故事結構，定期與上司回報。
◆ **聯絡**：有新的狀況發生，即時主動地聯繫與整合資訊。
◆ **商量**：無法確定的事情，先提出解方、說明原因，再請教主管。

老實說，這些看起來都有道理，卻無法直接實作（不然，就不需要即興訓練，直接用講述法就好）。為了能夠精準地「掛香腸」，我們進一步確認了推行「向上管理」時，企業遇到的問題。原來，別說「聯絡」跟「商量」了，許多人跟上司開會時，也許因為緊張或是不熟悉，連要「報告」清楚都很難了。

於是，跟人資討論後，我們決定把焦點放在「報告」。報告，從即興訓練的角度來說，就是「精確地在 10 秒內，把故事（客戶發生的狀況）講清楚」。

這點，人資很有同感，她告訴我們：「許多主管都在抱怨，下屬講話時拉哩拉雜地說了一堆，結果講了快 15 分鐘還是不知道重點在哪。忍不住打斷下屬，又看到對方哭喪著臉，好像自己是壞人一樣，主管怎麼這麼難

當……」

我們在即興劇工作坊中，也會看到許多學員在說故事的過程中迷了路。他們真的很努力，很想說一個好故事，卻因為不懂得掌握「故事結構」（請見下文），花了這麼多心力、口沫橫飛地表演，卻讓觀眾（主管）感到厭煩。

簡單來說，故事的重點是「改變」與「後來呢？」，如同報告的重點是「發生了什麼事？」「打算怎麼應對？」。

以小紅帽這個童話為例。很久很久以前，有個戴著紅色帽子的小女孩，叫小紅帽。她每天都要帶著麵包，去森林探望祖母。那是一個很大的森林，裡面有很多的樹啊鳥啊……（這個故事可以繼續停在這邊十分鐘，但我們都會開始厭煩，因為「改變」並未發生。）

什麼是「改變」呢？「但是有一天，小紅帽在去森林的路上，遇見了一隻大野狼。」

在職場中，這可能是「A公司打電話來，希望取消訂單」；在校園裡，則可能是「二忠的大明，上課跟老師對嗆，現在被叫去學務處冷靜」。

後來呢？在這個故事中，小紅帽可以轉頭跑回家，可以呼喊獵人來幫助她，可以觀察大野狼是否有犯意，不激怒對方但也不透漏私人資訊（別忘了，在原故事中，大野狼並沒有這時候就吃掉小紅帽，而是套話知道了小紅帽要去見祖母，才先一步跑去……）

在職場中，這也許是「我打算重新跟A公司協商出貨時間，讓他們不要無故取消」；在校園裡，則是「請大明在學務處冷靜後，去輔導室跟專輔老師談一談」。

於是，我們有了第一組「掛香腸」：透過「故事結構」，把「改變」與「後來呢？」，變成向上管理之「報告」時的基本結構。

動作與場景

在即興訓練中，帶領者會確認課程目標背後的：**最小可行「動作」+
實作應用「場景」**。因為，職場中的即興力，就是「把正確的動作，放在適
合的場景」。

成人學習，已經不是義務教育的考試填鴨，碎念年輕人怎麼不懂這、
不懂那，也對教育訓練沒什麼幫助，只會對新人帶來「不會就慘了」的陰
影，或是「老人都愛唸」的厭煩。

在國外，於企業、學校與組織進行訓練的即興劇工作者，通常會被稱
為「即興教練」。如同健身教練，教練的目標是協助學員建立正確的心態
與技巧，並透過反覆的練習與回饋達到修正的效果。

我學習拉單槓的時候，很擔心自己表現不好，怕做不對會受傷，做錯
了又很丟臉，一如還不熟悉「向上管理」的新人。直到我發現我的教練並
不會嘲笑或批評我的表現，而是中性地回饋我：「什麼地方做得很好」「怎
麼做可以更好」。

**適當的階梯、精確的回饋，以及「再一次」的練習，是讓不可能變成可
能的關鍵因素。**

九句故事接龍的三種可能性

前文提到的「故事結構」，在即興劇中稱為「九句故事接龍（Story Spine）」。正如其英文名，九句故事接龍，是故事的脊椎，也是故事的大綱，就像是 DVD 後面的劇情介紹，或是 Netflix 還沒點進影片時，秀出來給你參考的故事簡介。

這個工具，大概是即興劇工作坊中，跟「打地基」（可參考〈實作演練 1〉，有進一步說明）並列最常用的教學工具了。我想原因是「結構」給學生（或許也給老師）帶來一種安全感，知道這個故事怎麼開始，以及怎麼結束。而且，有了結構，就一定能結束。

在這些年的教學經驗中，我曾嘗試用許多種方式拆解九句故事接龍，也在實作經驗中發現了一些重點與誤區，想分享給即興劇同好、故事愛好者，以及想把故事接龍運用在課程中的教學夥伴。

故事的骨架、血肉與烹調方式

首先，或許也是最重要的，九句故事接龍接的是故事的「大綱」。大綱的意思是：它是骨架，並非血肉。大綱的用意，是幫助我們理解一個故事的起承轉合，但故事的精彩看點不只在大綱，更在過程與細節，也就是「故事是如何發展的？」。

了解這點，才會對「九句故事接龍」這個工具，有正確的期待。這是一個幫我們找到方法開始，並說完一個故事的「好工具」，但不是一個保證可以把故事「說好」的工具。

　　就教學者的立場來說，九句故事接龍是透過結構的引導，協助學生練習說出一個有起承轉合的「故事」，而不只是一篇流水帳。

　　然而，故事有好有壞。要說一個好故事，就需要更多血肉，甚至需搭配不同的烹調方式。好的肉質也許是細節、情節、象徵，有意思的烹調方式或許是聲音、身體、能量的運用，這些都是「說好」的要素。

　　而建立正確的期待，會幫助老師／學生在進行這個練習時，把焦點放在正確的位置：我們是透過這個結構，來體會「什麼不是故事（是流水帳），什麼才算是故事？」。也許有時故事很讚，也許有時候沒那麼好，但都沒關係，因為它們都具備了故事的基本要素。如此一來，求好心切的老師／學生才不會在錯誤的地方打轉，如同那個有名的「一個人在路燈下找東西」故事。

　　路人問：「你在找什麼呢？」

　　他回答：「我的鑰匙掉了。」

　　路人又問：「你確定鑰匙掉在這裡嗎？」

　　他說：「不，但這裡有路燈，亮點比較好找。」

　　亮點，要在正確的期待下找。

　　接下來，我們聊聊九句故事接龍的經典結構與變化運用。

【經典版】九句故事接龍

從前從前，在……有……

每天……

然而有一天……

因此……

因此……

因此……

最後……

從此以後……

這個故事告訴我們……

　　這是許多人第一次接觸九句故事接龍的經典版。九句話剛好分成三大段，可以想成「開始（起）→中間（承與轉）→結果（合）」。

　　經典版的中間（承與轉）用了三個「因此」，強調的是**因果連結**。從「然而有一天」發生後，透過「因此……」把接下來的來龍去脈串起來。

　　這是很穩健的作法，但實務上會碰到一個狀況：在即興劇工作坊，這個形式常常以接龍的方式進行。但對於「如何說故事」比較沒經驗的學生，不見得清楚一個「因此」到底要走多遠。因此，會有以下的狀況。

然而，有一天，小紅帽遇見了大野狼

因此，小紅帽害怕地往後退了一步

因此，大野狼恐怖地往前進了一步

因此，兩個人現在的距離是一公尺

就規則上來說，這其實沒有錯。但是就一個故事來說，這就要變成流水帳了。還記得以前老師最愛說日記不要寫成流水帳，要有重點嗎？這個結構雖然可以幫忙把故事說完，但不見得可以幫忙突顯重點。為了突顯重點（而說故事的重點正是「轉變」），所以有了下面這個版本。

【轉折版 a.k.a 動作片版】九句故事接龍

從前從前，在……有……

每天……

然而有一天……

幸運地……

不幸地……

幸運地……

最後……

從此以後……

這個故事告訴我們……

我第一次知道這個形式，是在舊金山即興劇團 BATS Improv 的 Foundaiton 2 工作坊。這個形式與經典版的差異在於，它用「幸運地／不幸地」代替「因此」。

差別在哪呢？「因此」強調的是因果關係，而「幸運／不幸地」強調的是**轉變**，這個引導句微妙地讓學生必須思考「改變」是什麼，而改變就有可能成了故事的重點。

一樣舉小紅帽為例。

然而，有一天，小紅帽遇見了大野狼

幸運地，大野狼沒有立刻吃了小紅帽

不幸地，大野狼得知小紅帽想要去外婆家，於是先一步過去

幸運地，拿著長槍的獵人在旁邊目睹了一切，也跟了上去

這個版本的引導句是以「幸運地」「不幸地」交錯出現，因此間接引發了「轉變」的出現。我常跟學生說，007 動作片類的故事，最有明顯而快速的轉變。

幸運地，007 偷出了生化武器，開車逃逸

不幸地，壞人的直升機緊跟在後，並向 007 開火

幸運地，007 方向盤一轉，閃過了子彈

……以此類推。

這個版本解決了「轉變」的問題，但留下了另一個問題。那就是，九句故事的每一句，到底要跨得多遠？如果跨得太近，就算三十句也說不完，如果跨得太遠，又會顯得毫無重點。特別是在接龍說故事的時候，這個狀況會特別明顯——因為，每個學生的步伐都不一樣啊啊啊！

因此，我們有了第三個版本。

【高潮版 a.k.a 爆梗版】九句故事接龍

從前從前，在……有……

每天……

然而，有一天……

因此……

沒想到……

結果……

最後……

從此以後……

這個故事告訴我們……

其實前面兩個版本已經很能讓一個故事被說完，但要完整這個故事的情緒線，也就是觀眾因為認同主角而隨之高低起伏的情感反應，則需要這個版本。

這是我在微笑角多次教學後發現上述問題，與即興劇圈的朋友聊過後想到的版本，我稱之為「高潮版」。是的，如果用「這個故事的高潮是什麼？」來想，一切會簡單得多。

第四句依然保留「因此……」，是為了協助推進「然而，有一天」，也就是這個故事的第一個轉變後發生的情節。

第五句我加入的是「沒想到……」。九句故事接龍的第五句，來到了故事的中間點，也就是需要「高潮」的時候。「沒想到……」是引發「意外」的引導句。意外，能夠觸發觀眾的情緒反應（如：驚喜、驚訝，或驚恐），進而把觀眾推至高峰，或拉到低谷。

第六句「結果」，是因為觀眾看到大梗爆炸時，最恨的就是進廣告（沒

有結果），因此這個引導句是為了給大家一個交代，進而推到第七句的「最後……」。

　或許有人會問，那「結果」跟「最後」有什麼不同？對我來說，結果是對「劇情的最高潮」負責，而最後是對「整個故事的結束」負責。當這兩句都完成，就功德圓滿來到後日談（尾聲）的「從此以後……」啦。

　以上，就是我要跟大家分享的三種九句故事接龍結構。

　我的實驗心得是：「爆梗版」基本上會接出比較高娛樂性的故事，「轉折版」的故事則是氛圍濃或娛樂性強都有可能，但都比經典版來得有變化。

　當然，如果你帶領的學生對故事感的悟性高，或接受過說故事訓練，就不見得要用後兩個版本。但如果你想要示範或教學「轉變對於故事的重要性」，以及「故事的情緒線與高潮是什麼」，後面兩個版本或許會對你有幫助。

如何在教學中運用「能力階梯」

學武功，要從套路開始練習。

套路之所以重要，是因為「**套路＝具體可見的學習歷程**」。有了套路，學員就可以循序漸進地「學會」武功。建立套路，教師就可以將教學進度「具體」化。

總而言之：能力階梯就是「套路」，是「訓練課表」，也是一連串等待被學會的「新行為」。

設計套路的秘訣：以終為始

要設計一道能力階梯，請問自己這三個問題：

1. 身為老師，先問自己：「這堂課的最後，要讓學生可以做到什麼？」這一題的答案，就是套路的「最後一步」。
2. 再來問自己，為了讓學生走到「最後一步」，前一步要做什麼？
3. 以此類推，為了走到這「前一步」，學生的前前一步又會是什麼？

就這樣，大道至簡。如果你真的循著這條思路走一次，你會得到「一串緊緊相連的行為」。這，就是你的學生來上你的課時，需要走過的學習

歷程。

打底

舉個例子：我有一次受邀去某間大學帶領「如何才不會愛上渣男？」的互動式演講。上課之前，我也先問了自己：

1. 這堂課的最後，學生可以做到什麼？我想了一下，覺得這場演講合理的終點，是「能夠正確辨識出身邊的渣男」。那麼，觀察渣男的能力，就是套路的最後一步。

2. 為了讓學生能夠辨認出誰是渣男，前一步需要學會什麼呢？很自然地，要能辨識，就要有知識。因此，我設定前一步為「渣男常見的三個行為、說話特徵」。

3. 為了走到「辨認特徵」這一步，學生的前前一步又是什麼？之所以不能辨別渣男，是因為渣男會讓人「暈船」。人一旦暈了，自然就沒辦法清醒地觀察、判斷。因此，前前一步，是要了解「什麼是暈船？」，以及「如何解暈？」。

4. 再前一步呢？來聽演講的學生，也許有些聽過「渣男」這個詞，有些沒有，有些則不認同。因此，在講「暈不暈」之前，或許要先用新聞、故事舉例幾個「代表性」的渣男。藉此提升學生「對號入座」的興趣。

好了，大功告成。

把問題的答案寫下來，我們就會得到一串新行為：代表性的渣男有誰？→如何判斷自己是否暈船？如何解除暈船？→渣男常見的三個行為、說話特徵→如何正確辨識身邊的渣男？

添加元素

等一下，還沒完成。你還可以把「即興活動」與「課程時間」兩個元素考慮進來。一樣以終為始，從最後一個主題（如何辨識渣男）開始考慮：要做什麼活動？要花多少時間？再依序往前推。

這麼做的好處是：由於即興活動多半需要前置說明、體驗探索與事後反思，是很花時間的，如果不用以終為始的態度來取捨，很容易就會超時。

我們再來一次。時間方面，就假設這是一個 2 小時的演講吧。

第一步：如何正確辨識身邊的渣男？（40 分鐘）

這是主戲，我希望有充足的時間說明（包括回答同學的提問），大概放 40 分鐘。雖然這個主題還算辛辣，但單純的講述有時候對同學來說太無聊了。因此，我打算用其中的 10 分鐘，加入「我是一棵樹」的練習（詳見 Part 5），讓自願的同學上台以「身體雕像」的方式，合作呈現渣男是如何糟蹋別人的。

第二步：渣男常見的三個行為、說話特徵（20 分鐘）

由於「辨識渣男」的部分已經做活動了，這部分我打算以講述為主。

第三步：如何判斷自己是否暈船？以及如何解除暈船？（40 分鐘）

暈船，算是這堂課的另一個大重點。畢竟如果不知道自己暈了，就算熟背渣男守則也沒用。因此在時間上，我放了另一個 40 分鐘。

這一段，我也打算做活動，用的是前面提過的「九句故事接龍」。我讓同學分成小組，提供他們海報紙與彩色筆，再秀出「九句故事接龍」的結構。然後，我請他們依照這個故事結構，即興一個「遇到渣男而暈船」的故事。

讀到這你可能會想，為什麼要用故事接龍呢？因為，感情經驗是很私密的。試想，如果我直接詢問同學「有沒有暈船的經驗？」，台下大概

不是一片沉默，就是相互陷害說「老師，他有！」。比起讓同學的私事浮上檯面，我更希望透過「說故事」的形式，讓常見的暈船劇情、角色原型，可以透過創作的形式被呈現出來。

等各組在海報紙上寫完暈船的故事，我會特別留意每一組的「因此……」「沒想到……」「結果……」與「最後……」（看到這，應該可以知道我用的是哪一個版本的故事接龍吧？）。這些，就是我可以拿來回應、強調，與說明的「暈船」經驗。

第四步：代表性的渣男有誰？（10分鐘）

最後，也是這堂課的開頭，教師可以從新聞時事、網路八卦，或是學員的共通經驗（詳見 Part5 的「相似圈」），找出典型的「渣男人設」。

由於「懂得如何辨識渣男」會是學員很關注、有興趣的主題，老師先從「代表性的渣男有誰？」談起，有機會在課程一開始，就引發大家的學習動機。

好，大功告成了。我們從課程的「終點」回到了「起點」，這就是以終為始。

「以終為始」的隱藏好處

以終為始的好處，在你回到起點時就會出現。很多老師在設計體驗課程時，最常死在一個點：什麼體驗都想做、什麼遊戲都想玩，於是在課程開始放了一堆遊戲，結果時間不夠草草結束，根本沒教到正課，或者不守承諾老是晚下課。這些，對於教學體驗來說，都是很傷的。

如果使用以終為始的方式備課，前面幾段設計完後，你就會發現：開場「只有」多久時間可以用。以這堂課為例就是 20 分鐘。那，為什麼我前面寫的是 10 分鐘呢？

千萬不要忘了留「緩衝時間」。畢竟每次上課都可能有意外，比如電

腦簡報跑不出來、主任突然要來講幾句話、同學上一堂課太晚結束……留下 10 分鐘的緩衝，也是留給「意外」一些時間。

套路的套路

最後，為讀者附上「教學套路」的「套路」，也就是一般 2~3 小時課程、團體活動與工作坊，最常用的結構（幾乎可以滿足 80% 的需求），我稱之為「一二三理論」。

一、找一個你最後要讓學生帶回去的概念、理論、願景。

二、為這個概念，找兩到三個例子、故事。

三、提供關於這個概念的三個重點，或是達成目標的三步驟。

再說一次，大道至簡。一堂課程，就是一連串「新行為」的組合。學以致用，是讓新行為「離開教室也能用」。

角色扮演的秘密

　　我記得前幾年剛學心理治療時，曾經上過一位老師的課。這位老師概念講得清楚，實務經驗也算豐富，可是當我們聽得如痴如醉，覺得成為大師的道理就在眼前時，老師說：「好，那我們現在就兩兩角色扮演，做個演練。」

　　蛤？當時，我心理的問號是：那我該怎麼做才好？我望向老師，他微笑著等著我們分好組，自行開始角色扮演。我望著同學，一些舊生開始自動化地討論起來，跟我一樣的新生則是面面相覷……

　　上完那堂課，我沒有成為大師，我覺得自己很蠢。很多年後我才搞懂，這是因為老師的教學在「角色扮演」上出了問題。後來，我也成了老師（跟大師差一個字），教溝通、教合作、教人際關係……。為了教好這些題目，我也得像當年那位老師，讓學生練習角色扮演。

　　我，能有什麼不一樣呢？

丟掉你的腳本

　　角色扮演，本質上就是一場戲。戲，不是真的，所以能用最小的代價，幫助學生練習。可是，多數的角色扮演並不適合給劇本。你會發現在任何的實戰情境中，把學到的話術背出來只會讓你像個怪人，或者好一點，機

器人。

而那些好心寫出話術給你背的前輩，他們實戰時說的做的都不是講義寫的，難道他們藏一手嗎？其實不是，那是因為他們在用經驗（過往所累積的直覺、當下視情況反應）在即興。所以：**好的角色扮演＝好的即興演出**。

打地基是角色扮演的基礎

打地基是即興劇的一個術語，指的是演員在一場戲開始的時候，透過當下的互動、溝通與定義，決定他們是誰（角色、關係）？他們在哪（地點）？他們要做什麼（目標）？

比如即興演員 A 與 B 站在台上，他們還不知道接下來要演什麼，又會發生什麼事。

演員 A 說：「（走進舞台）我再說一次，如果你現在不把客廳的玩具收好，你就別想去公園玩了。」

演員 B 回：「（躺在地上）哇啊啊啊我不要我不要，媽媽妳這樣我要跟外婆講～」

經過這個小小的互動後，我們大致上可以知道以下資訊：場景在客廳、演員 A 是媽媽（因為演員 B 這樣稱呼 A 了）、演員 B 是小孩（可能是兒子？可能是女兒？也許我們會從地上的玩具，或是 B 的動作與口氣「猜」出來，但還不太清楚），然後外婆也許是個潛在的狠角色⋯⋯

你也許會想，我說的是戲劇表演，跟教育訓練有什麼關係？

還記得嗎？我說過，好的角色扮演＝好的即興演出。第二條法則是，**好的即興演出，需要具體目標**。什麼意思呢？我們先來討論，老師一般在帶「角色扮演」的時候，會踩到哪些地雷？

做角色扮演「前」的三個地雷

想讓角色扮演獲得好的成效，就必須避開以下三個教學地雷。

地雷一、老師沒有讓學生暖身，就要他們做角色扮演

這裡的暖身，就是前文所述的「破冰暖身」。不要笑，我真的看過成人教育的老師，花了快 2 小時做傳統講述，然後話鋒一轉就告訴學員：「我們等等要做角色扮演。」

這麼做，唯一的好處是：原本昏昏欲睡的同學，全都嚇醒了。基本上，學員在沒有暖身又焦慮的狀況下進行角色扮演，就跟「溺水」沒有兩樣。

這時候，我們要嘛啟動求生機制，用上舊習慣、老症頭，嘗試熬過溺水的恐懼。或者，我們乾脆放空、放棄，沒有靈魂地熬過演練的 20 分鐘。

無論是哪種，都很傷害學員的學習經驗。

地雷二、老師沒有給學生方法，就要他們做角色扮演

有些老師會幫學員暖身，設身處地為學員著想「我知道這很難」，同時不斷鼓勵學員嘗試「但我們試試看」「怎麼做都是對的」。雖然這樣的教室，氣氛還滿暖和的，可是，結束後仔細想一想：好像沒有學到東西。

原因在於，雖然老師態度很好，感覺沒那麼緊張了，但作為學生，我還是不知道「這要練習什麼？」「我可以怎麼做？」，以及「怎麼做可以更好？」。

來教室上課，好像是取暖了，但還是無法面對外頭的寒冬。這樣的狀況，不只發生在新手老師身上。我見過一些德高望重、實務經驗也豐富的老師，也有類似的問題。（雖然，很多人會說，上課時你看著大師，大師也看著你，這一刻好像就圓滿了……不過，我希望大家學到的是成長、是教學。不是崇拜，也不是宗教。）

這裡缺的「方法」，其實就是前面提到的「能力階梯」。不管你是大師，還是小教師，既然身為學生的老師，就有義務用「以終為始」的技巧，拆出在進入角色扮演前，學生應該先學會的能力（詳見〈能力階梯3〉）。

地雷三、老師花了十年做到的事，預設學生一天也做得到

人有個壞習慣，會覺得「既然我做得到，那你也做得到」。這就好像騎腳踏車，一旦你知道怎麼騎了，就很難回去模仿、體會「不會騎腳踏車」的人是什麼心情？會碰到哪些困難？哪裡又容易卡住？

然後，熱心的老師又會覺得：「我可以教你怎麼做啊！」「我可以跟你分享其中的祕訣！」這其中隱含的假設是：「既然我都從不會到會了，那我一定也可以把你教會！」

不過，請回想一下你還不會騎腳踏車的時候。你不知道腳該怎麼擺，是要站起來踩，還是坐在椅墊上？你不知道踩了第一下踏板後，到底該怎麼做才會平衡……

這時候，旁邊的爸爸、媽媽（或是哥哥、姊姊、朋友），一直對你大喊：「我可以教你怎麼做啊！」「祕訣就是你站起來踩，這樣你就不會跌倒了！」「我之前也都跌倒啦，你一定可以學會的！」這時，你又會有什麼感覺？

老實說，這錯誤我也犯過。當時的我，相信只要分享信念、分享故事、分享熱情，學生就可以學會我所學會的東西。然而，激勵不代表能力，就像看 YouTube 健身網紅練重訓，不代表這些肌肉就會長在你身上。

但問題來了，如果我不分享自己的「已知」，那我到底該在學生做角色扮演時，教些什麼呢？

答案是：**使用者情境。**

找出使用者情境

角色扮演的第一條法則，是：好的角色扮演＝好的即興演出。

第二條法則，則是：好的即興演出，需要具體目標。

第三條法則，是：**好的具體目標，需要使用者情境。**

所謂的使用者情境，分為「使用者」與「情境」兩個元素。

情境，就是前文所述的打地基。在演練之前，老師需要決定：雙方是誰（角色、關係）？他們在哪（地點）？他們各自要做什麼（目標）？以及，什麼是「勝利條件（目標）」？

這裡，需要特別說明一下何謂「勝利條件」。勝利條件是遊戲用語，意思是：在這一場演練（競賽、戰爭）中，雙方分別「做到了什麼」，就算取得勝利？

舉例來說，球類運動的「勝利條件」，是在規則可接受的範圍內，讓你的得分比對手的高。格鬥競賽的「勝利條件」，可能是直接擊倒對方（KO），也可能是賽後計算得分，分數高者獲勝。

角色扮演的「勝利條件」呢？就要依照老師的教學目標來決定。

如果你是教業務銷售的老師，勝利條件就是「簽約」，而不是照著話術、腳本念一次。

如果你是教心理治療的老師，勝利條件可能是「練習一個治療技術，

調節情緒強度」。

　　如果你是教親密關係的老師，勝利條件可能是「在吵架的時候，用新學的方式溝通」。

　　然而，這些勝利條件，是怎麼被決定的呢？這，就跟你的「使用者」有關。

三種不同的使用者情境

　　當你引導學生進行角色扮演時，可能會碰到以下三種使用者情境。

「程度不符」的使用者情境

　　我研究所剛畢業的時候，有一次，老師希望我能運用即興劇的資源，協助碩士班的學弟妹進行「臨床晤談」的演練。當時，我是很興奮的。於是，我找了兩位熟識的即興演員，還寫了一個挑戰性較高的劇本。

　　劇本裡，來到醫院見心理師的，是一個焦慮又憤怒的中年母親，以及一個被動又叛逆的青少女。這對母女來到了心理師的辦公室，母親準備好跟心理師大講特講，女兒則是一臉不爽地滑手機。顯然，女兒是「被自願」來談的……

　　我劇本寫得很開心，兩位演員也很敬業。但事後反思，那堂臨床晤談的學習效果，大概近乎於零。怎麼會這樣呢？因為，這情境很戲劇化，也很有張力。但是，並不符合「參與學生的程度」。

　　學弟妹才碩一，雖然上了不少理論課，但還沒進過晤談現場，最多就是同學之間互相角色扮演（是的，又來了）。既然連一對一的晤談都沒做過，一次就要他們一打二，還是困難重重的一打二。這樣做，只會顯得晤談好難，老師好厲害。他們除了焦慮與崇拜，沒有練到任何功力。

　　要是讓我坐時光機，回到當年重做一次的話，我會把劇本改寫成一對

一的晤談，並把場景設定在學校，再把個案來談的主題設定為「室友衝突」（對研究生來說，相較青春期少女的父母諮詢，室友衝突是一個相對有感的議題）。

畢竟，搞定一個難纏的演員，總是比搞定兩個容易。

「過度離真」的使用者情境

「學生說要演外星人大戰關公，可以嗎？」身為國高中老師的學員，在上完即興劇工作坊後，常常會向我轉述學生們令人頭痛的「創意」。

會犧牲假日跑來上課的老師們，多半有顆熱忱教學的心，可是在工作坊點燃的希望之火，常常一回去上課就被踩熄，更別提青春期的學生老愛把「XX」與「XXX」，還有「XXX，XXX！」掛在嘴邊。

老師困擾的同時，可能也會發現「角色扮演運用在課堂」的弔詭之處：「即興劇好像鼓勵他們什麼都可以演，可是他們一聽到什麼都可以演，就演出一堆我不能接受的。那，真的什麼都可以演嗎？」

在國高中教即興劇的老師，常常會陷入一個矛盾：我到底該讓學生自由即興，還是應該限制他們？坦白說，這件事沒有答案。但，之所以沒有答案，是因為：這跟你的「使用者」有關。

你的「使用者」，是來上表藝課的？來上輔導課的？還是來上一般科？

如果是表藝課，我可能會適度限制髒話、色情梗，要他們換一個選擇。但我這樣做，不是因為我覺得講髒話不好，所以要管秩序，而是因為表藝課的「使用者＋目標」，是有創意地發展故事與角色。

如果是輔導課，我不見得會限制太多，但可能會站在輔導的角度，跟學生一起討論：「為什麼要說這些？（動機）」「說這些，自己的感覺是什麼？（情緒）」「說這些時，別人會有的感覺？（後果）」這麼做，是因為輔導課的「使用者＋目標」，是探索人際關係、情緒經驗。

用同樣的邏輯，我想，你就知道「一般科」該怎麼辦了：教室裡該怎麼做，就怎麼做，因為對一般科來說，這是「班級經營」的議題。

我知道，有些老師會覺得即興劇這麼開放，帶了活動之後，突然要學生不可以講髒話，又管東管西的，會感覺自己的身分有點錯亂。不過，我也想分享一位來自台南的戲劇教學夥伴，武君怡老師的經驗。我曾經在工作坊看過身為國小老師的她，很清楚地表達自己的界限：「你們講髒話，也許有自己的原因。但不管是什麼原因，對我來說都是不舒服的。因此，在我的教室中，我不希望任何人說髒話。」

當年，我無法回答工作坊學員（她也是一位老師）提出的問題，只能讓她帶著困惑離開。要是讓我坐時光機，回到當年重做一次的話，我會建議我的學員，運用接下來要講的情境。

強史東建議的使用者情境

2015 年，我去參加即興劇祖師爺強史東的工作坊。那時候有一件事，讓我一開始很不適應，甚至覺得去上課很虧：強史東會在演員上台演出前先設定好「情境」，而且十天下來，只有三個情境在輪流。更誇張的是，其中一個情境，每天都會出現。

老實說，一開始我還覺得自己是不是被詐騙了？難道大師都這麼恣意妄為，想做什麼就做什麼，連一個新的情境都懶得給嗎？

幾天過去之後，我發現了一件事：「欸，沒有任何兩場演出，是一模一樣的！」即使是相同的角色、關係與地點，配上不同的「目標」，不同的「使用者（演員）」，就會發展出完全不一樣的戲！

這顛覆了我對「即興」與「創意」的看法。原來，不是要點子很多、很厲害，才有創意、會即興。當你可以把一個點子、一個目標、一個情境，反覆地練到爐火純青，還能持續發現新東西，那才是功夫。如同李小龍說

過：「我不害怕曾經練過一萬種踢法的人，但我害怕一種踢法練過一萬次的人。」

強史東最常使用的情境就是：「凌晨 12 點，在家中。爸爸、媽媽，正等著逾時晚歸的中二小孩回家。」上了他的課之後，我一直在想，為什麼他會選擇「家庭戲」？當我把「使用者＋目標」這個概念，放回去當年的工作坊來思考，我得到答案了：因為，每個人都曾經叛逆過，也都有過與父母或照顧者衝突的經驗。這是一個適用於所有「使用者」的情境。

因此，回到台灣後，我帶了超過 500 場的即興劇工作坊，只要有機會做演練，我都是從「中二小孩與爸媽」做起，幾乎沒有用過別的「使用者情境」。這麼做，讓我看到了 500 多個不同的家庭，沒有任何兩個家是相同的，也沒有兩場演出是重複的。而每一次上課，我都是依照該次工作坊的「具體目標＋使用者情境」，讓學員探索特定的主題。

有時候，他們是體會「權力鬥爭」的八點檔家庭（給高中生的人際關係工作坊）。

有時候，他們訓練自己成為更有「說服力」又「有愛」的角色（社工專業訓練）。

有些時候，她們只是想重溫過往的少女時代，好好紓壓一番（給媽媽們的親職課）。

這，才是這 500 場演練與眾不同的秘密。

最後，總結一下「實作演練」該如何設定。

具體目標，會帶來「最小可行動作」。使用者情境，則會帶來「實作場景」。於是：最小可行「動作」＋實作應用「場景」＝角色扮演的「勝利條件」。

成人教育的即興訓練，就是「把正確的動作，放在適合的場景」。

如何在教學中運用「實作演練」

前文不斷提到：「成人教育的即興訓練，就是『把正確的動作，放在適合的場景』。」之所以強調這概念這麼多次，是因為：「實作演練」會失敗，八成是因為「老師沒有設定學員該練習的動作」，或更糟的是「老師根本不清楚學員會遇到的場景」。

反過來說，有效的「實作演練」需要老師針對教學主題設定出：

1. 就學生目前的程度，能夠做到的「最小可行動作」。
2. 就學生的背景與生活經驗，容易遇到的「使用者場景」。
3. 如果可以的話，最好也為學生設定演練的「勝利條件」。

舉例來說，「溝通」與「人際關係」是市場持續有需求的軟性題目。然而，新手老師很容易把這類課程設計成「宗教玄學」，也就是老師講了很多高大尚的理論，學生聽了點頭回去還是不會。

另外一個極端則是，把溝通課程設計成「兒童樂園」。這類老師相信體驗活動的魔力，但有點過度迷信了。他們可能感受過玩遊戲、做體驗的美好滋味，於是相信：學生只要投入，就可以感受到「人際互動」的美好。結果，上課氣氛可能還不錯，回去人資一問上了什麼？「……就破冰啊。」

有人的地方，就有江湖。溝通、人際關係之所以是個萬年不退流行的題目，是因為不管你是父母、小孩，還是主管、下屬，甚至是面對陌生客戶、交友交往，總是會遇到很多「臣妾做不到！」的問題。也就是說，人際關係（溝通）課程的核心，其實是：

1. 學會觀察人際互動的眼光。（中國的心理學家武志紅，稱之為「人際關係中的火眼金睛」。）

2. 學會定位溝通中，你、我、他的角色，情感關係與利益衝突。（這是「賽局」的概念。）

3. 針對以上的觀察與賽局，會有常見的「使用者情境」，以及對應的「解法」。（舉個例子來說：對爸媽、對另一半，或對老闆說「你在情緒勒索我！」會得到的下場，並不完全相同。）

4. 學生要實作演練這些解法，直到可以毫不費力地用出來。（會講球，跟會打球是兩件事。）

　　把人際關係變成了宗教玄學，是因為只有雞湯般的理論，缺乏具體的「使用者場景」。雖然聽得很爽，回去卻用不上，原因是這些理論根本不知民間疾苦，因為老師沒有走下講台了解「民間」。

　　把人際關係變成了兒童樂園，是因為「使用者場景」不夠具體。許多體驗活動、遊戲都是「象徵性」的，比如：用「高空」代表挑戰，用「繩子」代表羈絆，用「信任倒」代表團隊凝聚。

　　象徵的問題在於：不是所有人都知道，或是同意這樣的比喻。有時候，這甚至會變成一種強加的說教。（我記得有一位人資夥伴來邀課時，憂心忡忡地問：「老師，你應該不會帶大家玩信任倒吧？同仁都很討厭那個遊戲，覺得很假……」）

實作演練案例

　　以下，我會以我設計的「助人者的禮物：給心理治療師的即興訓練」為例，說明我如何依上述人際關係課程的四個核心，來設計一堂「教心理治療師，如何跟來訪者更好地溝通？」的課程。

1. 學會觀察人際互動的眼光

　　心理治療師本來就在學校受過「觀察」的訓練（非語言姿態、表情），但是進到了實戰場域，需要觀察的面向變多了。除了觀察非語言，治療師至少還要會觀察身體反應（創傷知能）、互動模式（人際動力）、系統合作（是誰想要來諮商？來的人自願與否？）等等，才能和來訪者一起看懂這些疑難雜症，找到一條合作之路。

2. 學會定位溝通中，你、我、他的角色，情感關係與利益衝突

　　此外，對來參加「助人者的禮物」的這一群治療師來說，他們面對的「溝通」對象是自費的來訪者，也就是花了 2,000~3,000 元來做諮商的人們。這與政府補助的免費諮商，或是健保負擔、只要付掛號費的諮商，雙方的關係，是相當不同的。

　　我常會請這堂課的學員想像一件事情：「如果今天是你走進一家治療所，跟心理師談話了 50 分鐘後，從口袋拿出 2,500 元付費，你覺得你要得到什麼，下次你才會想要再來？」

　　這，就是角色、情感關係與利益衝突的分析。

3. 針對以上的觀察與賽局，會有常見的「使用者情境」，以及對應的「解法」

　　在這堂課中，我透過自己的臨床工作經驗，以及督導學生時發現的常見問題，整理出以下四個心理治療師常見的「使用者情境」：

（一）治療中發生了一個重要的時刻，比如個案說「你說得對，我很傷心」，但治療師不知道接下來該怎麼做才好。

（二）個案希望治療師是專家（或帶了一個專家來諮商），比如：「醫師，我這到底是什麼狀況？會不會好啊？」「老師，你有沒有聽過高敏感……」「那我這樣算是情緒勒索嗎？」

（三）個案的故事充滿細節，容易讓人迷路，總是堅持從她跟男友在哪條路吵架，那裡有幾家咖啡店開始講……15 分鐘過去了，還是沒講到發生了什麼事。

（四）個案一如往常地抱怨他的媽媽，但是這一刻，你突然心中有一把無名火冒了出來……

4. 學生要實作演練這些解法，直到可以毫不費力地用出來

有了上述四個使用者情境，身為教師的我就可以針對每個情境，設計需要的「最小可行動作」。行有餘力的人也可以使用前文提到的「能力階梯」，為這個動作設計前置的「暖身」與「小階梯」。

舉例來說，情境（一）的「最小可行動作」，是「深化感受的隱喻」。為了讓學員都可以在實作演練中，從「不會隱喻（或沒信心做好隱喻）」，到「可以現場為來訪者做出深化感受的隱喻」，我在進入隱喻練習前，設計了一個「丟接球」活動，作為小階梯（並且刻意不說明這跟隱喻有關），讓學員先體會到：「原來這就是隱喻！」「原來我感受得到隱喻。」「原來隱喻沒有這麼難……」

接著，才讓學員進入平常做治療的「使用者情境」，也就是一個人說故事，一個人「先聆聽、後回應、最後給隱喻」的方式，進行實作演練。至於勝利條件呢？就是小組夥伴與教師的回饋了。

將經驗濃縮為思考

前面提過，我到企業、組織帶即興劇工作坊的時候，人資常常會說：「很好玩，但很怕學員出去不知道自己學到了什麼。」

或是許多來學即興劇的老師，也常常反應被「衝康」：上課時學員都說好玩，氣氛一片歡樂，最後卻被學員反咬一口，說老師都在帶遊戲、沒在上課。

我還曾聽說，把桌遊帶進來的老師，在學校必須把教室窗簾拉起來偷偷玩，不然給別班老師看到，可是會被說閒話的（進度都趕不完，還有空玩？）。這不就像是以前禁書的時代？

於是，老師就會開始在講述與體驗之間矛盾來回……

對症命名、解釋原因、提供解法

除了做好破冰暖身、搭建能力階梯、設計實作演練之外，到了工作坊的尾聲，到底該如何讓學員「記住」今日所學呢？

首先，你要了解：**成人學習的慣性，就是需要命名、原因與解法。**對此，還是有點疑惑嗎？也許你可以回想一下，最近一次看感冒的過程。

我不知道你看的是西醫，還是中醫？如果是西醫，通常會有一個明確的「病名」，比如上呼吸道感染（概念），告訴你可能的「原因」（天冷著涼？

睡太少抵抗力變差？），同時有一個明確的「解法」（七天的藥領回去，多喝水。如果吃完還沒好，記得要回診……）。

如此一來，看醫生之前體驗到的「不舒服」，就有了名字。

有了名字，就有了概念。像是：「啊！這次我又『感冒』了……」

有了概念，就有了思考。比如：「都是因為我最近晚睡，抵抗力不好……」

有了思考，就有了學習。這次學到的，可能是：「我以後不能再熬夜了，要早點睡。」

因此，體驗之後，需要反思。透過反思，才有辦法讓學員「看懂」這堂課程帶來的體驗。

引導反思的方式也有百百種

「反思」這件事情很麻煩，因為不是每個人都是你要他保持思考，他就自動會思考了。

有些人的確是你引導一下，給了一個新的角度，他就會產生豐富的反思。這就是一般成人反思引導的「好奇」與「提問」。多數成人已有自己的技能與經驗資料庫，引導者要做的不是塞更多，而是幫他「連結」。有點像是最近流行的 ChatGPT，重點是給出一個好問題，而不用給答案。

有些人則沒有那麼豐富的抽象思考能力，需要你先給他一個範例，然後他依樣畫葫蘆，慢慢可以做到（也就是從命名到鷹架的概念），像是國高中常用的學習單、牌卡都是運用的例子。你大概也發現了，國高中生沒有那麼多的先備知識、認知地圖，所以需要學習單協助引導方向。

有些人的思考很特別，他本身沒有想法，但又很有主見，不容易接受別人的想法，所以他無法知道自己要什麼，或是自己在想什麼。他必須從「我不要什麼」「我這不是什麼」，來學到自己要什麼，或是自己在想什麼。

這時候，一對一的探問，甚至是挑戰，就很重要了。

比起「教學」，有些工作坊更強調「允許」的態度。老師會說雖然我有流程、有課表，但最重要的是你們得「發現」自己要什麼？又不要什麼？於是，這裡反思的是身教，不是言教。

讓停頓帶來內化

不過，無論是哪一種反思，都需要在體驗活動的激情過後，留下足夠的時間來思索。

精神分析學家比昂稱這樣的歷程為「休止（caesura）」。所謂的「休止」，指的是一個短短的停頓。比昂認為，在這個短暫的停頓中，會讓原本無邊無際的體驗（比如：玩了直覺聯想後，與夥伴相視而笑、感覺很懂彼此的瞬間），透過思考而「誕生」。

即興活動帶來的體驗，原本就是「即生即滅」的。這也是為什麼，許多學員當下玩得開心，但走出教室一陣子後，完全想不起來「剛剛上課學了什麼？」。但如果有了一段反思時間，有了一個「休止」與停頓，還有一個人（也許是老師，也許是小組夥伴）陪著你看見、消化與思考剛剛的所見所聞……那麼，剛才的體驗就會「內化」，成為你的一部分。

活動後，三種好用的反思引導法

　　這裡，我推薦三種反思的方法。讀者可以依照教學的目標、教室的氛圍，以及課程窗口的需求（如果你是接案講師，這特別重要！），來決定使用哪一種反思方法。

以學習為主的反思

　　我特別推薦 ORID 焦點討論法。這是一個相當有結構，但又環環相扣的引導反思法。正如其名，ORID 分為 4 個步驟，分別是：

O（事實）

　　事實代表的是事情發生的細節、經過，比如人事時地物、說過的話、做過的事。我的經驗是，千萬不要小看、甚至跳過 O ！許多老師做反思會失敗，就是死在跳過事實與感受階段，直接進入發現（I）階段。太快進入理智討論，老師只會得到「沉默」或「標準答案」，兩者都不利學習。

R（感受）

　　感受，有很多種。在即興練習後的反思中，我習慣詢問以下問題：「哪些時候讓你緊張？」「哪些時候讓你有成就感？」「哪些時候讓你害怕？」

「哪些時候讓你覺得被支持？」

感受部分，有個口訣很好記：高點與低點（High & Low）。因為做的是即興練習，你會發現我聚焦的情緒，多半跟焦慮情緒（緊張、恐懼）與高峰經驗（成就感、被支持）有關。這是考量了即興活動有「表現」的特性，而表現，與上述兩種情緒息息相關。

I（發現）

有了事實與感受，才會來到「發現」。這邊可以問學員的問題是：「你有沒有留意到什麼之前沒注意到的改變？」這邊要特別留意的是，許多華人習慣自我檢討，所以會在這段時間拚命地說自己（甚至小組夥伴）的不是，讓整堂課的氣氛往下沉。

我會建議老師，以溫和但堅定的態度請學員停止自我檢討，因為在這個階段，自我檢討對於學習並沒有幫助。有時候，我會告訴學員一個古老的寓言：「每個人心中都有兩頭狼。一頭代表白天，一頭代表黑夜。兩頭狼日夜打鬥，死不罷休。到了最後，哪頭狼贏了呢？答案是，你選擇餵養的那一頭。」

D（決策）

決策可以分為「結論」與「行動」。

結論的部分，如果有牌卡、A4 白紙的話，建議可以引導學生把他們反思的成果寫下來（或是選一張對應的牌卡，然後拍照）。這樣，就可以讓這些「誕生」的思考，變成「具體」的文字與圖像。

行動的部分，我建議可以用「如果重做一次，我可能會做什麼不一樣的選擇（只限一個）？」這個作法，這是我從薩德的心理治療大師班學來的。一開始，我也覺得只「改進」一點太少。但也因為只有一個要改進的部分，

這讓我在下次練習時，可以完全專注在這個重點，避免了資訊太多、問題太多、會的又太少，所帶來的學習焦慮。

推薦大家也這樣做，並請當成紀律來執行。

以共創為主的反思

有時候，學生人數比較多（比如超過 25 人），或者學生年紀比較小、注意力與抽象思考力較低，可能無法以口語的方式進行完整的 ORID 流程。這時候，除了採用「學習單」的方式進行，也可以考慮將 5~6 位學生分為一組，提供他們白紙與彩色筆，將反思的結果寫在紙上。

之後，每組可將自己寫好的成果往右傳給下一組。這麼做的效果是：每組會拿到上一組的反思內容，他們可以觀看、討論，或是擴展自己沒想到的部分。這時，老師也可以邀請每一組針對這張紙上「很認同」的答案打星星，「有疑惑」的答案打問號，以主動參與的方式進行閱讀。

這樣做，還有一個隱藏的好處。記得我們在「破冰暖身」說過，有時候就算只是站起來、走一走，都可以重新把學生的注意力給「暖」回來。讓各組傳他們的紙，也會有類似的效果。

以感受為主的反思

有時候，可能是反思的時間不夠，或是帶領者感覺這個團體已經經歷了很多，不需要再坐下來說話，這時候，可以很詩意地用「一個詞」「一句話」，或是「一人一個字接龍」的方式，「玩」反思（身上有牌卡的老師，也可以考慮讓大家選一張卡＋一個詞，結束這堂課）。

這個詞，要說什麼呢？通常我會建議學員說「從上課到現在的感受」「整堂課還記得的一個詞」，或是「任何你在這一刻，感覺想說的話」。無論如何，上述做法都是為了協助學員「把今天學到的打包帶回家」。

如何在教學中運用「反思討論」

　　反思討論的方法很多，但別急，在選擇方法之前，要先搞清楚：「你的學生是誰？」，以及「你的老闆是誰？」。在破冰暖身的時候，我們談過老師要在進教室 5 分鐘左右，搞清楚：「自己是誰？」「學生又是誰？」。來到反思討論時，課程設計要思考的是：「學生是誰？」「你老闆又是誰？」。

　　這麼做的原因在於：一堂課至少 2~3 小時，多則一天 6 小時、兩天 12 小時。人類的記憶有限，不太可能記得課堂上所有事情，而記憶的特色就是「一開始講的，與最後出現的，最容易記起來」。認知心理學稱之為「初始效應」（Primacy Effect）與「新近效應」（Recency Effect）。

　　因此，要解決學生覺得體驗活動課程「上課都在玩，但不知道學了什麼」這一題，就得在學生「剛上課」與「下課前」兩個時段下功夫。反思討論，就是「下課前」的最後機會。

搞清楚你的學生是誰

　　看到這裡，你可能會想：「課都快上完了，我怎麼會不知道學生是誰呢？」不過，課前側寫的學生狀況是一回事，實際上課後的所見所聞，又是另一回事。

　　前面精心設計的破冰暖身、能力階梯與實作演練，都會讓老師在教學

過程中，搞懂學生是哪一種人？也就是說：學生是「嘗試錯誤型」「沙盤推演型」，還是「換位思考型」？

嘗試錯誤型

「嘗試錯誤型」的學生，基本上，不見棺材不掉淚。以「火會燙，不要摸」為例，這類學生要真的摸過火、燙到了，才學到：火會燙，會很痛，進而得出「會痛，所以有危險」的結論。

許多青少年、青少女，因為大腦還缺乏完整的決策、判斷與思考能力，多半屬於「嘗試錯誤型」，很難從別人抽象的分享、體悟與雞湯故事中學到東西，總是要自己撞個頭破血流，才知道為什麼會痛。

對於「嘗試錯誤型」的學生，老師最好可以在前面的「能力階梯」與「實作演練」中，聚焦並放大學生嘗試後成功、失敗的經驗，因為這類學生，需要透過反思「具體的行動」來學習。

老師甚至可以在反思的時候，直接挑明大家最有感覺的活動來討論。比如，跟國中生一起工作的時候，我蠻喜歡做「打球」這個活動（詳見〈讚頌失敗 3〉），並在結束後跟他們聊聊「我們班為什麼很讚？」，或是「我們為什麼打得很爛？」。

這是因為，「球掉在地上」是一個具體的後果。如果學生有一起決定「要打幾下」的目標，團隊做得到、做不到也是具體可見的。這類經驗，是「嘗試錯誤型」學生最有機會從中學到東西的時刻。

沙盤推演型

「沙盤推演型」的學生，可以透過想像、假設與討論來學習。借用周仁宇醫師在他的課程《心智化：溫尼考特、比昂、以及人類的雲端能力》中說過的一句話，這類學生可以「讓假設代替他們死去」。

也就是說，他們不用每次都撞得頭破血流，才知道這不能去、那不能做。他們可以透過抽象的討論、思考，來推演「這麼做的後果是什麼？」，進而推演出可能有效，或是會做死的假設。

這樣的思考模式，其實就是「以學習為主的反思」中提到的 ORID。老師需要注意的是，有些比較有經驗的學生，也會喜歡跳過「事實」與「感受」，直接發表他對這件事情的高見。

這現象，我稱之為「我有經驗，我驕傲」。仗恃經驗的人會覺得這些我都知道，於是好為人師。這樣做的問題在於：沒有人會學到新東西。嘗試任何一個新經驗，都需要覺察、摸索與發現的過程。如果拿著自己的已知，套用到這世界所有的未知，就會像有些人明明到了國外，卻總是待在華人圈、吃台灣菜，又批評當地的台灣菜不夠道地。

因此，我有時會對這樣的學生說：「如果你來上課，只是為了驗證你已經會的，那麼，上課對你來說，大概只是浪費時間。」

多講一句。其實在成人的教育訓練中，可以看到不少這樣的學員。多半是因為他們年資已夠、年紀已到，講起話來說是分享，其實三句不離說教。對此，身為講師的你，只有兩條路：

第一條路，是你擁有更豐富的資歷，直接用專業知識與見地，讓學員服氣。

第二條路，是用大量實作演練＋當場回饋的形式，間接讓雙方的能力現形。

不過，也別忘了「你是誰？他們是誰？」。上述兩種方式，都會替教室帶來張力。這案子到底需不需要你窮追猛打，只為了換來學員可能的成長，是講師需要先評估好的。

換位思考型

「換位思考型」的學生，人如其名，可以透過「體會別人的心情、意圖」來學習。不過，這類人有個現象可能會讓大家困惑，甚至嚇一跳：能夠換位思考，不代表是好人。

能夠有同理心，不代表很善良。這概念，我是在一場自體心理學的研討會學到的。講者提到，希特勒在歐洲打仗、建造集中營時，其實是很懂人性的。他可以「同理」對方國家的軍隊、人民如何思考，進而設計了削弱他們抵抗的手段。

換位思考，並非「好心人限定」。因此，老師要記得的是：教學生換位思考的時候，是在教一種觀察、一種策略、一種視野，而不是勸人向善。

不過，如果你帶到一群擁有換位思考能力的學員，通常會有一種「教學相長」的刺激感。同樣是實作演練中的一道情境題，「嘗試錯誤型」的學生需要跳下去失敗個幾次，「沙盤推演型」的學生會提出自己的歸納結論，「換位思考型」的學生則可能會從不同的角度切入，指出前人沒看過的盲點。

其實，「換位思考型」的學生，無時無刻都在反思。如果你發現自己教到這樣一群人，我會建議兩種作法：

第一，不用等到課程最後，再依照 ORID 的流程、規則做反思。每次能力階梯、實作演練結束後，都可以直接請學員分享「問題」與「發現」。這時候「換位思考型」的學生，會丟出他們的觀察（或質問）。這時候，老師再依照過往的教學經驗，將這些觀察、質問「分類」後，就可以直接回答，甚至再進行第二輪的小組演練。

第二，熟悉「換位思考」的學生，多半會用「圖像」的方式思考。老師如果想讓大家都能參與討論，不妨使用圖卡、手繪，甚至是「我是一棵樹」等即興劇的身體雕像練習，建立一個圖像化的平台，讓大家一起討論。最

後，除了學生要會換位思考，老師，也要懂得換位思考。

搞清楚你的老闆是誰

有些人看到這標題，可能會皺眉頭，心想：「我不是在學反思嗎？怎麼變成在諂媚老闆？」事實上，無論你是自由接案的講師，還是組織內部的員工，當你接一場演講、辦一場活動時，都免不了要「換位思考」三件事：「這，是誰出錢辦的？他，要的是什麼？這次，以誰為主體？」你可能會困惑：「教學，不就是以學生為主體嗎？」其實，並不盡然。

在我的教學經驗中，至少有三種類型的案子：**以老闆為主體、以經費為主體、以學生為主體**。以「老闆為主體」的案子，通常是老闆想辦活動，但老闆自己不見得會來（可能剛好是個愛上課的老闆，要人資替公司辦個內訓）。以「經費為主體」的案子，像是「今年輔導室要辦三堂『性別平等』課程」，多半會在學期初、核銷前紛紛出籠，有做過自由接案的講師，多半都有被拜託去救火的經驗。「以學生為主體」的案子相對少見，有心好好為學生辦活動的窗口，常常要頂住行政單位不小的壓力，是很難能可貴的。

之所以選擇在「反思討論」這一節，提出「搞清楚老闆是誰」的概念，是因為：會為你的課程教學打分數，甚至決定你還有沒有下次的關鍵人物（key man），如果沒有從頭到尾跟完課（這狀況很常發生，因為大人物都很忙），多半就是「掐頭去尾」地開場露個臉，課程快結束再回來總結。

發現關鍵字了嗎？課程快結束、大人物回來的那一刻，多半就是「反思討論」的階段。這一刻，除了把學員的體驗打包，也要滿足「關鍵人物」與「課程窗口」的需要。這，也是文章一開始提到的「新近效應」：結束前一刻，印象最深刻。

有時候，挑選「反思討論」活動的眉角就在這裡。如果以「老闆為主體」，但老闆課程快結束才回來，等等又要上台總結，你可以請各組把他們

的討論結果寫成白報紙、貼在教室牆上，一方面整合學員的體驗，另一方面也可以幫老闆「作弊」。

　　如果以「經費為主體」呢？你可以主動詢問課程窗口，為了申請經費，他們有無特定需求？比如：有些課程希望可以多拍幾張美美的照片，那牌卡、畫圖、日記類的反思，就很適合。此外，108 課綱需要學生「凡走過必留下痕跡」，以前述 ORID 的概念設計學習單，也是很好的「課程學習成果」。

　　至於以「學生為主體」的課程，更像是漫長教育、職場體制下的「喘息服務」。如果我事先取得窗口的同意，雙方有共識以學生需求為主，我在課程中甚至不一定會進行 ORID 的反思。相對地，我會更看重學生「這一刻需要什麼？」。也許課程結束之前，我們只是靜靜地坐著、偶爾閒聊個幾句，沒有急著產出什麼。或者，我會詢問學生「想要怎麼結束這一堂課？」，然後我們一起完成它。

　　總結一句：沒有「正確」的反思，只有「適合」這一刻、這群人的反思。

你們不是該圍一圈嗎？！

前面的四個教學流程（破冰暖身、能力階梯、實作演練、反思討論），主要在討論：白色米腸（教學主題與流程）如何與紅色香腸（即興活動的設計）相結合。接下來要講的「教學現場的即興應變術」，則是在討論：如何把綠色香菜（教師的臨場反應），畫龍點睛地放上大腸包小腸。

有句話說：「一將功成萬骨枯。」所有成功老師的背後，都有過千千萬萬個上課滑手機的學生、教學回饋打負評又不寫原因的學員，以及班上因為誰看誰不順眼，或是全班看老師不爽，而遲遲開始不了的一堂課。

接下來，教學現場的即興應變術要跟大家分享的就是：老師如何在這些「狗屎時刻（Shit Moment）」，透過臨場反應、教學策略，以及活動形式的微調，想辦法活下來。

開始不了的一堂課

很久以前，我還是「替代役哥哥」的時候，其中一個業務，是在「高關懷班」帶課後團體。所謂的高關懷班，就是每個班上導師最關注、同時也最頭痛的孩子們集合在一起的班。

那時候，我學了即興劇 3~4 年，正處於「狂熱信徒」的階段。意思是：到哪裡都想分享即興劇、推廣即興劇、帶即興劇。高關懷班？當然也要來

個即興劇囉！就這樣，如此天真的我，遇到了我（那時）短暫的團體帶領史上，最慘烈的一役……

「你們不是應該圍一圈嗎？」這是我走進教室時，第一時間的困惑。他們三三兩兩坐著，有些人拿著雞排啃，有些人拿出手機放饒舌歌。唯一看著我的男孩，坐在教室最遠的角落。那眼神，一看就知道是他們的頭兒。

我吞了吞口水，讓自己不緊張，在心中告訴自己：「沒事的，我去上課時，只要開始圍圈玩遊戲，大家就會很開心的。」「沒事的，只要他們如我記憶中那樣圍圈，就會變成積極投入的孩子。」

於是我犯了第一個錯：「來，請大家站起來，我們來圍一個可以看到彼此的圓。」幾雙眼睛瞄了我一下，又繼續回到雞排、手機，或是漫畫（等一下，哪來的漫畫？）。

沒有人動作。怎麼會這樣？我參加工作坊時，大家不是這樣的。我吞了吞口水，試著保持鎮定：「好，大家可能上課一天都累了，不過我們還是先圍個圓……」

一樣沒有人理我——不，其實是有的。那離我最近的胖男孩，嘆了一口氣，趴在桌上睡覺。後來，在從隔壁跑來的生教組長邊吼邊勸的協助下，50 分鐘的高關懷班，我用掉 45 分鐘，勉強圍了一個歪七扭八的圓。

上課圍一圈的好處

這篇文章的標題是「你們不是該圍一圈嗎？！」。不過，我們也許真正該問的是：「學生『一定』要從圍一圈開始嗎？」

我的答案是：不一定。那麼，為什麼大部分的自費課程、國外大師工作坊，都從圍圈開始呢？對我來說，從圍一圈開始的好處是：

1. 圍圈時，每個人可以被清楚看見

我們會希望大家「圍一個可以看到彼此的圓」，是因為相對於演講，

聽眾是自己或三三兩兩坐著，圍圈創造了一個「我知道有哪些人跟我一起」的感覺。我會更看得到大家，大家也會更看到我。

2. 分享時，每個人可以從彼此身上學習

這在工作坊中常被稱為「Check in」，就像是入住飯店之前要先去櫃台登記。讓每個參與的夥伴說說話，講講自己是誰、今天為什麼來，也是讓每個人可以現身，並且表達自己的需求。同樣地，有些工作坊也會在結束時回到一圈，分享今天的發現。這樣「Check out」，除了總結今天所學，也可以從別人的分享學習。

3. 開始與結束的圓，是一個象徵的「我們」

此外，圍圈也是一種「人與人的連結」。我們會說人跟人有「小圈圈」，意思就是在圈內的是自己人，在圈外的是他們。邀請所有人一起圍圈，其實是象徵性地納入所有人，也就是在這裡的大家，都是「我們」。

圍圈的壞處與解方

不過，圍圈也有缺點。

如同一開始提到的高關懷班，學生們為什麼不願意圍圈呢？（提示：他們是國中生）他們不只是因為懶，或是為反而反喔。

我們剛剛提到，圍圈需要現身，讓每個人都可以清楚地被看見。但如果有人不想現身，不想那麼明顯、直接地被看見呢？別忘了：青少年就是這樣的生物呀！那麼，即使我在「成人」工作坊圍圈玩遊戲感覺很好，也不代表這件事發生在「青少年」工作坊，就會一樣好。

此外，許多即興、戲劇工作坊很習慣在圍一圈後開始玩名字遊戲，像是站出來講自己的名字，或是「報名字加一個動作」等等。這樣的遊戲能更進一步引導大家不只現身，還要做點什麼被觀看。被觀看，可以很好玩，也可以很丟臉。

我曾經在工作坊中遇見一位同學，他很害怕別人的眼光，但又想要突破自己，所以來上課。不過，光是圍一圈進行「報名字＋動作」來自我介紹，這位同學就已經被焦慮的情緒淹沒：他的眼神瞥向角落，連名字都說不出口。即使身邊的同學鼓勵他「什麼綽號都可以說啊！」「隨便做什麼都 OK 啦！」，他仍然動彈不得。

這在創傷理論說明得很清楚，當恐懼情緒淹沒神經系統，讓人既無法戰鬥（「我不要做這個練習！」），也無法逃跑（「我到旁邊休息一下⋯⋯」）時，最後神經系統就會凍結、僵住。（重點是，創傷研究不斷提醒我們，處於凍結狀態的人，是無法學到東西的！）

那，怎麼辦呢？答案很簡單：提供一個「退場機制」。這個退場機制最好做活動前就先講明，並且要避免說得好像是特別針對誰設計。比如，假設待會每個人都要在圈圈中說「你的名字＋動作」，但有人可能一時之間不知道該說什麼，那麼他就可以拍一下手，代表「Pass」。最後大家都做完時，老師可以問剛剛 Pass 的人還有沒有想補做，或者也可以用以下替代方案：不用做動作，報名字就好（詳見〈能力階梯 1〉的「掛香腸」）。

圍圈以外的選擇

簡而言之，圍圈有圍圈的好處，可以連結。但也有壞處，需要現身。

高關懷班那件事以後，又過去了 10 年（歲月啊～）。現在，如果我是去機構接團體、工作坊，或是對外的課程，我慢慢不那麼常用「圍圈」開始，而是改成其他的形式。

形式有哪些呢？我分為遊戲、小組、圍圈、登台（不同的形式如何運用，在活動附錄「相似圈」中，有進一步的說明），而成人跟青少年的需求又不大相同，因此，我會選擇不同的形式來「開局」。

那些年，學生教會我的事

　　很多年以後，我結束了替代役哥哥的任務，在輔大帶了幾年的「戲劇與自我覺察」工作坊。這些學生算是我的系上學弟妹。心理系的孩子有個特點，多半很會聆聽、很溫和、很內傾，就算是比較特別、比較野的孩子，一個班三、四十人中，也可能只有一、兩個。不過，這一群溫柔的大孩子，卻教會了我跟中二青少年工作的兩個秘訣。

　　那天，正值期中考週。下午 3 點 40 分開始的課程，我們按照慣例圍成一圈。我剛坐下來，環視面前的學生，立刻跟助教互看一眼：事情不太對勁。期中考週的學生又要趕報告又要考試，上課時帶著疲憊的神情並不奇怪。奇怪的是，他們很沉默。不是那種老師對著教室問「同學有沒有問題？」，結果沒有人回答的沉默。而是一種，看起來努力撐著笑臉要參加課程，可是身體在說「我他媽現在就想回家」的沉默。

　　我自知無效，但還是問了一句：「這禮拜期中考週欸，大家還好嗎？看起來蠻累的。」

　　果不其然，依然是沉默。異樣的沉默。

上課氣氛不對勁時，可採小組討論策略

　　身為老師，在這裡我面對了一個兩難：我應該不顧一切地教下去，把

今天的講解、練習與反思流程跑完？還是要在這一刻丟掉他媽的劇本，想做什麼就做？（這是自我覺察課欸！）

你也許會想，我身為一個教即興的老師，一定是丟掉劇本、擁抱當下吧？沒啦，我沒那麼衝動。

我做的第一件事，是拆掉原本排好的大圓，讓同學兩兩一組，改用「小組」開局。我這樣做，有兩個原因。

第一，大家明顯各懷心事，問不出來，也不適合問。這一刻，能夠好好圍成一個圈，恐怕就花了他們很大的力氣。所以，我不要繼續用花力氣的方式「開局」，改用比較省力的「小組」繼續。小組之所以比較省力，是因為小組成員不用一次面對圓圈中快 20 個人的眼光（包括老師與助教）。我把大家分成兩人一組，同學們只要一對一就好了。

同時，我允許小組可以自己決定互動的時間、空間與方式。比如是要躺著聊、坐著聊，還是邊散步邊聊，都可以。雖然我會幫小組討論計時，但如果已經聊完了，就可以先喝水上廁所。因為有這些彈性，在小組需要花的力氣，遠比圍圈來得少。

第二，對老師來說，小組也是一個評估。看起來各懷心事，到底是考試壓力大？失戀低氣壓？還是上課前全班被系主任罵？再說一次，這是問不出來，但可以評估的。

不過，評估有兩種。一種是**學生說出來的內容**，另一種是**他們做出來的互動**。這一刻，如果還要依賴學生說些什麼給你聽，你只會得到兩種結果：沉默，與官腔。

小組討論進行時可做的觀察

因此，當學生分組的時候，我跟助教可沒閒著。為了評估團體怎麼了，我們同步做了兩件事：

首先，我請助教下去不同的組。如果同學願意，就跟他們聊一聊，或是稍微旁聽。這裡有個常見的班級動力，老師如果像爸媽，助教就像哥哥姊姊，而小組討論就像是關起房間聊心事。通常，爸爸媽媽不太能夠擅自進小孩房間，偷聽他們的秘密（所以我通常不會下去）。但不同的學生對助教會有不同的情感連結，所以有些哥哥姊姊甚至能受到孩子歡迎，一起加入討論。

　　再來，我讓自己坐在一個可以看到所有小組的地方，感受大家的身體姿態與互動。如同前面提到的，許多老師很害怕「聽不到」學生說話，於是採用了很多老師辛苦、學生也痛苦的方式，強迫大家回答。但我其實很推薦老師們，練習打開另一種聆聽的方式，就是把這群人當成一個「團體」來感覺。

　　這是什麼樣的團體呢？大家是懶懶的？抗拒的？還是各懷鬼胎？這，只能用看的。沒有人會在分享時承認：「對，我們就是各懷鬼胎。」為什麼要做這個評估呢？因為，我必須在判斷「今天是什麼樣的團體？」後，決定這堂課要怎麼走下一步。

取得情報，調整上課劇本

　　那一天，同學聽到「分小組」時，突然都鬆了一口氣。大概 5 分鐘的討論時間中，他們或趴或躺，還有很多人跑去拿教室的坐墊，當成枕頭或是被子來靠。

　　我其實不知道他們在討論什麼（我給他們的指令是「兩人一組，聊聊這個禮拜的自己」），但我得到了下一步該怎麼辦的資訊。我的判斷是：他們還是想來，只是不想上課。畢竟相對許多必修課，戲劇與自我覺察課算是要求比較少、互動比較多，以及做什麼、說什麼都可以的地方。可以理解有些學生還是想來、喜歡來，但經歷了期中考週的摧殘，有點像是硬

拖著疲憊的自己來，卻又不知道該怎麼辦。

那我呢？我期中考週有進度嗎？有。我期中考週不教進度會死嗎？不會。現在塞進度給學生，學生會死嗎？應該會。於是，答案漸漸清楚了……

經過小組開局的評估，我丟掉了備好的劇本，運用了學生給我的靈感（他們把坐墊當成枕頭，或是被子來靠）。結束小組討論後，我對同學說：「今天，我們來用這些坐墊、椅子，或其他教室可用的素材，蓋一個『家』吧。」

這個作法，在心理學稱之為「安全基地」，簡單來說就是可以讓自己感到安心、舒服、可以依附的所在。這完全不在我的計畫中，因為這堂課原本還是以訓練即興、說故事為主的技巧課，成長團體的部分不那麼多。

不過，既然發生了，我們就一起看看會怎麼樣吧。那天，想來很魔幻。在忙碌的期中考週，我們花了 3 個小時，看似毫無產出地創作出自己的家。然後，就好好待著。彷彿在忙碌現實的縫隙中，悄悄打開了一個不存在時間的創意空間。很奢侈啊，也很美好……

了解團體特性的重要

我在文章的一開始，不是說這群孩子教會了我跟青少年工作的兩個秘訣嗎？

第一，青少年需要「躲」。所謂的躲，是他們在想被看見又怕被看見的矛盾之間，需要一個可以鑽進去的安心空間。既然青少年需要躲，圍一圈就不見得是最好的開局。

這篇文章分享的「小組」是一種作法。不過，偶爾會需要避開「誰（不）想跟誰一組」的動力。另一種作法，則是使用「遊戲」的形式。所謂的遊戲，是像躲貓貓、鬼抓人那樣讓大家四散開來的活動。之所以這樣開局，考量的原因，你可能也懂了：玩遊戲的時候，比較可以躲。

第二，青少年需要「彈性」。不是都不要求，但要求可以改。怎麼改呢？

取決於老師要先會「看」。就像我在這篇文章中提到的，你大概沒辦法要青少年告訴你：我們怎麼了，所以現在這個死樣子。你得自己猜，你得有眼線，或至少你要看得懂現場發生了什麼事。

不是都不能問，就像不是課程都不要求，但你的要求可以有彈性。你可以因為猜到他們有什麼狀況，再判斷自己的課程是否有非達到不可的進度，來決定是否可以微調。

簡單來說，用小組開局是協助老師用較小的壓力，評估現在的情勢，決定下一步可以往哪走。不過，這篇文章還沒提到的是，青少年分組如果遇到「誰（不）想跟誰一組」，到底該怎麼辦？這題，我們下一篇文章聊。

如何應對青少年的尷尬癌

有學生問我：「即興劇讓學生分組時，會不會遇到把互相看不順眼的同學分在同一組，或是誰不想要跟誰一組的狀況？」

如果你教的是國中（或小學高年級），不幸的是，這題的答案通常是Yes。

不過，在思考如何處理這個問題前，要先評估一下問題背後的「歷史」。究竟這個互相看不順眼，是昨天剛發生（因為吵了一架）？還是從入學就反目成仇（或排擠霸凌）？或是正常能量釋放（青春期）？是房間裡的「大象」，還是「狗狗」？

問這個問題，是希望大家可以注意青少年有這樣的行為，究竟是出自淺層的尷尬、裝酷、不好意思？（有些學生為了不讓自己看起來很尷尬，會透過某些干擾行為，去掩飾真正的感受。）還是這已經是一個相當深層，全班都知道（導師搞不好也知道）的團體動力？

先講深層團體動力。即興劇的某些活動，其實很容易把深層的團體動力「擠」出來，使之浮上檯面。這沒有好壞與對錯，但需要思考的是：我目前的時間、心力與資源，是否有辦法回應這樣的團體動力？以及，讓大家面對房間裡的大象，是不是我的教學目標？

教師同時也要意識到，冰凍三尺非一日之寒，這樣的團體動力是不可

能在短時間幾堂課內就被改變的。

深層動力的三個注意事項

對於深層動力（房間裡的大象），我會給的建議是：

1. **不硬槓**：不要跟深層的團體動力對槓，尤其是你還有教學進度，以及其他學生要顧的時候。毫無準備就直接介入這樣的動力，會太過耗損教師的心力。

2. **找幫手**：如果分組的動力來自某些學生的特殊需求（例如焦慮情緒、自閉症的知覺敏感等），我會建議教師在班上尋找充滿母性光輝的椿腳（小天使），在分組活動時給予協助，當然教師也要適時表達對小天使的欣賞與支持，這樣才會長久。

3. **連系統**：如果分組的動力來自複雜的人際議題（排擠、霸凌等），會建議任課老師與輔導體系合作。若學生有進入輔導體系，任課老師可以提供輔導老師自己在上課時對學生的觀察，也可以請輔導老師提供一些可能的行為情緒處理技巧。

淺層動力的三個解決提案

如果動力來自相對淺層的「青春期」議題（房間裡的狗狗），我一樣有三個建議：

快節奏

有時候青少年就是愛ㄍㄞ，雖然嘴巴抱怨，只要認同老師，最後還是會配合。這時候，如果你停下來曉以大義，希望大家都可以「友愛同學」「平等愛人」，反而會把課程節奏打亂。因此，我會建議老師「加快」分組節奏。視當天在地板教室或一般教室，我會選用兩種不同的方法。

如果課程是在地板教室，就讓大家可以自由地遊走，並且放一首歌。然後，我會告訴大家：「當音樂停下來的時候，請找到 N 個人一組（老師可以決定 N 等於幾）。」

比如，當我說「音樂停下來時，請找到 3 個人一組。找到小組的同學，請蹲下來」，通常，當我切掉音樂時，教室中的大家會自然而然地跑去找身邊的人。

訣竅是，不要讓他們待在這個小組太久。給他們一個簡單的任務，計時 2~3 分鐘內完成，比如聊聊最喜歡的水果，玩一下「1、2、3」當暖身（請見活動附錄），或是回答一個老師提出來的問題。然後，就讓他們告別小組夥伴，重新在空間中遊走，直到下一次音樂停止。

如果課程是在一般教室，當然無法遊走，但老師還是可以用快節奏來分組。最好用的就是「座號」與「座位」，因為，這些早在開學時就分好了，老師不用花力氣再分一次。

如果用的是「座號」，可以讓 1~3 號一組，3~6 號一組，以此類推。也可以是「奇數」找「偶數」，或是「個位數」找「十位數」等等，老師可以依照學生程度，自由發揮。

如果用的是「座位」，因為具體可見，就更簡單了。老師可以讓坐在旁邊的兩個人一組，也可以讓一排座位中，最前面跟最後面的同學一組，次前面跟次後面的同學一組，以此類推。

順帶一提，如果是在成人教育、企業內訓的場合，我通常會在事前跟課程窗口商量「能不能將學員變成 6 人一組，中間可以擺一張桌子，讓他們能夠面對面坐著」。

這個作法不是什麼新鮮事，許多老師都用過。不過，前述所提的分組法，以及破冰暖身講到「走動」帶來的好處，都可以運用在 6 人小組中。

用牌卡

接下來這個方法，我是從心理劇學會前理事長，賴念華老師那邊學到的。

先準備一疊有各種顏色的名片卡（文具店可以買得到），告訴同學們等等會分小組，讓他們自己來挑想要的顏色。然後，重點來了──老師邊發卡片下去，要邊觀察教室的人際動力。今天大家很有精神？還是很累？班上目前有次團體嗎？這些次團體會影響課程進行嗎？誰跟誰比較熟？誰跟大家都不熟？

然後，學生拿著卡片回去時，老師可以「偷瞄」習慣坐在一起的同學，都拿什麼顏色的卡片？舉個例子來說：假如班上的阿強、小偉與狗蛋，總是聚在一起作亂。身為老師的你，知道如果讓他們三個在一起做活動，一定會天下大亂……

還好，這一次你有名片卡可以「作弊」。通常，情況會有兩種：一種是哥兒們都拿同樣的顏色，清一色三張紅。另一種是，三人拿了不同的顏色，在那比來比去。

如果身為老師的你想把這三個人拆開，又不想自己現身去硬槓的話，這時就能以卡片為理由下指令。比如當你看到阿強、小偉與狗蛋拿了三張紅，就宣布：「今天我們小組要湊顏色，不同顏色的一組。」如果，你看到這三人組拿的顏色都不同，就告知：「好，現在拿到相同顏色的同學，是同一組。」

為什麼說是作弊呢？因為，規則你定的，你是造局者。

慢慢熟

其實，尷尬癌，有時候只是不習慣。

青春期的孩子，是矛盾的。他們一方面想要看見、被肯定，另一方面

又會感到尷尬——於是，他們用逃避、反抗與扯後腿，假裝自己不在乎。因此，青春期的孩子是需要時間慢慢熟悉自己和同儕的。

　　也就是說，少年少女們需要足夠的「破冰暖身」，才能開始進行團體工作。有些班級的孩子甚至需要花上半學期到一學期的時間暖身，才能準備好與彼此合作。

　　其實，不要說青春期的孩子了，就算是長大後的我們，要敞開自己、接觸別人、組成團隊，也不是容易的事。只是相較於青春期的孩子習慣用行動「搞破壞」，長大以後的我們會用尷尬而不失禮貌的沉默，或長篇大論講道理的方式來回應。

　　無論哪種作法，都是在說同一件事：「這太快了，請等我一下。」因此，請記得給學生們一些時間，慢慢去熟悉、適應與接觸彼此。

　　心理劇的理論中，認為「自發性」，也就是當下的心流狀態（或說是「Zone」），有著「即生即滅」的特性。也就是說，即使你已經進入過心流很多次，是開 Zone 的老手了，當明天的你需要進入自發性的狀態，仍然需要時間暖身，就如同等待一朵花開。對此，我的小丑訓練師阿雷西歐（Alessio Di Modica）用過一個很美的隱喻：「這一刻，你是修理精密鐘錶的工匠？還是照顧一朵花的園丁？」

　　僅此分享給，所有想學會照顧好一朵花的老師們。

PART

4

應用即興劇
實作案例

即興劇應用在國外早就行之有年，無論是與故事創意相關的 Pixar、Disney，還是乍聽之下，不太容易和即興劇聯想在一起的 Apple、Nike、Starbucks 等大公司，都將即興劇「合作、表達、當下」等重要特質，應用在員工訓練中。

這些年，微笑角即興劇團經由一次又一次的「實戰經驗」，將即興劇帶到了企業、非營利組織、醫院、學校等地，主題包括：同理溝通、團隊凝聚、故事創意、紓壓放鬆、自信表達、面試技巧、導覽訓練、銀髮樂活、愛情探索、特殊教育、即興桌遊等。應用族群從 5 歲到 93 歲，不管各行各業，無論是想自我成長，還是運用在工作、教學、帶領團體，或是加強創意或溝通能力，每個人，都可以從中受益。

許多人會問我們，到底怎麼將即興劇「活用」在自己的教學領域。為什麼常常學了即興劇，明明覺得是個「好物」，帶領起來卻不那麼順手，沒有體驗時那麼歡樂，或離自己的教學目標太遠。

前三章，我們跟大家談了許多「什麼是即興劇」「即興精神有哪些」，以及「如何帶領即興活動」等。這一章，要跟大家介紹，這幾年我們如何應用即興劇，在各個領域實戰的「實作案例」。

團隊破冰
——「成為一個團隊」

做 HR（人力資源管理）的朋友跟我抱怨過：在公司要做團隊合作，做不好的時候像「大官宣」，團隊內誰都不信這套；做得好的時候，卻像打營養補給針，一開始有用，過一段時間就會漸漸失效。

即興劇的團隊合作，之所以在國際各大廠牌，包括 Apple、Pixar、Starbucks 等都廣泛應用，就是因為有極為獨特的概念與體驗。它能透過一次又一次自發性的「玩」、觸動人心的「體驗」、潛移默化的「覺察」，以及徹底轉換合作思維的「即興精神」，讓團隊擺脫壓力、看見彼此，進而真正地合作。

到底如何讓看起來「制式化」的團隊合作，變成「實質有意義」「真正有幫助」的事呢？一切從破冰開始！

聽到破冰，很容易誤以為只要開心、熱鬧就好。可是，如果只要歡樂，那為什麼不一起去唱唱歌就好呢？

破冰要做的，不只是開心，更重要的是讓大家**減輕焦慮**、**專注當下**，並且**與夥伴產生連結**。而即興劇在應用上的最美好之處，就是讓大家在笑聲中，自然而然地做到這三件事。

減輕焦慮

「減輕焦慮，不是讓大家做簡單的事，而是讓大家來不及想這很難，就已經做到了。」

一般的團隊合作活動會訂一個題目，讓大家一起努力完成。你仔細想想，如果要一個上班族抽出時間參加員工訓練（有時甚至是自己的休假時間），然後面對一個自己可能完全不擅長的事，絕對是壓力爆表。

演戲很難嗎？對很多人來說，絕對很難。可是即興教學卻能在學員尚未發覺的情況下，做到他們「有意識」時自認做不到的事。

要一個沒有表演經驗的人，用肢體表演各種動作就已經有難度，更別說要一群人在不用語言交流、不做任何暗示的情況下，以肢體合作變成一個物品（例如：電風扇、影印機）。

可是，當我們在活動中增加即興遊戲機制，要求學員在「令人緊張卻不絕望」的時間內完成指定任務，並且讓大家能一個接著一個輪流合作，不給評判與標準答案。

這時，奇妙的事情就會發生：無論是小孩、成年人、銀髮族，又或是大老闆、醫生、業務老鳥，都能共同發揮各種意想不到的創意。像是有無限多 m 的麥當勞立體招牌、珍珠卡在吸管的珍珠奶茶、運作到一半卡紙的印表機，以及正著吹、倒著吹都可以的 360 度電風扇等。

透過這樣的創意展現，不僅能讓大家笑到放鬆，也看見原來自己有能力做到，進而增加參與者的安全感、成就感，以及繼續參與的意願。

專注當下

在我們帶領的上千場活動中，一定會教的就是「讚頌失敗」。

你的團隊能接納失敗嗎？如果不能，那又怎麼可能做出突破性的嘗試？其實失敗與嘗試是一體兩面，讚頌失敗，代表著團隊支持你持續嘗試各種可能性。

讚頌失敗的活動在大家接納失敗的時候，也解放了團體的動能。其實大部分的活動，一般人都不是「做不到」，而是「怕失敗」。如果連失敗都不可怕了，那我們就擁有了真正的自由。

在所有即興活動中，最常被大家提起、回味再三的，也是「讚頌失敗：再一次」的活動。甚至有學員在多年後遇見我，還跟我聊起這個概念是如何影響他。

人最大的困難永遠不在外頭，而是內心對失敗的恐懼。團隊是由眾人組成的，當大家願意相信彼此，不害怕失敗，就能把阻擋在心中的石頭搬開，並且充滿精神地專注在每時每分，真正地與團隊「在一起」。

與夥伴連結

「一個人做叫尷尬，一群人做叫藝術。」

我們在做企業或 NPO 營隊的「破冰第一堂課」時，除了幫大家減輕焦慮、專注在當下之外，常常還有一個重要任務，就是讓大家「混熟」。可是這時有個大問題：團隊破冰的時間再長，也不會超過 2 小時。我們認識一

個人都可能要花一輩子的時間了，短短時間內怎麼可能認識一群人？所以混熟其實是假議題，破冰要的是「連結」。

即興劇演員最常被問的問題之一就是：「你們沒有劇本還可以演得這麼流暢，是不是默契要很好？」默契其實不是關鍵，更重要的是「保持連結」。

即興劇的團隊像是籃球隊，隊員本身練習久了，默契很好，那當然是好事。此時，如果加入一位明星球員，這位球員也許跟大家沒有默契，但要是他在戰術、團隊態度上跟大家有一致的理念，那還是能讓整個團隊有好的表現。相反地，就算是平時一起練習的隊員，如果在場上急於表現、無視原本設定的戰術，也可能與隊友們失去連結，而亂了分寸。

即興劇透過前面所說的「Yes, And」概念，讓團隊連在一起。透過 Yes，好好接納、理解彼此，再 And，讓點子能有更多延伸。最後的好點子，常常是從很多看似不起眼的點子 Yes, And 而成。

在活動中，每個人都可以貢獻自己的點子，不會有點子全部由一人掌控的「一言堂」。即興劇重視「帶一塊磚，而不是帶一座教堂來」的精神，讓每個人都能有參與感，成為團隊的一份子，並且分享控制權，讓大家不只是「破冰」，而是所有人都「融入其中」，共創了一片海洋。

每個人都能在活動中有所發揮，為團隊盡一分心力時，才能有真正的「團隊凝聚」。

可以做的
即興行動

能力階梯： 從簡單的對話開始，接著讓每個人從一個動作、簡單的合作循序漸進。並且，增加玩樂機制，減輕活動焦慮。

即興練習：「人體拼圖」。在時間限制內，一次一個人，在沒有語言與提示下，輪流拼出指定的題目。過程中不加評論，不給標準答案。

相對應的
即興精神

讚頌失敗、Yes, And

注 | 意 | 事 | 項

• 建議上課前先寫好課綱，但保持彈性。多準備幾個適合不同狀況的破冰活動，才能在現場即時調動，應付突發情況。

• 即興創意的呈現，帶領者不要評判好壞，而是帶著好奇的角度去詮釋各種創意，讓學員與自己更放鬆。

同理溝通
──「做有感的換位思考」

　　團隊合作的練習如果只著重於任務本身，可能會營造出一種「團隊熱情感」，但也可能因此讓部分成員試圖犧牲自己以成就大局。這樣的犧牲在短期活動中可能有效，可是放到現實生活中的長期合作來看卻相當不切實際，還會帶來副作用。因為當你無條件退了一步，就「逃掉」與別人溝通的機會，當然也就沒辦法練到團隊必備的「換位思考」。

讓學員入戲

「角色扮演不是假裝成某個人，而是體驗到你就是他的感覺。」

　　想到要做實戰演練活動，老師們都很容易想到一件事。那就是來做「角色扮演」吧！大家可能會以為，只要做了角色扮演，就會比較「實際」「有用」與「有感」。事實上，只做表面的角色扮演，常常會帶來「不合理」「搞笑」與「尷尬」等感受。

　　關鍵在哪裡呢？答案就是「入戲」。

　　即興劇因為沒有劇本，所以必須不斷試著弄懂對方真正的意思。感覺

很熟悉嗎？沒錯，這就是我們在與人溝通、工作開會時要做的事。而即興劇跟這些事的差別，就是好玩一百倍而已！

每一場即興劇都是在練習「換位思考」，演員在想另一個演員在做什麼，角色在想另一個角色在做什麼。透過即興劇的技巧，就算是初學者，也能瞬間融入。

像是之前在我們的公開班中，剛好有一位夥伴是公司主管，另一位參與者是新進員工，兩人互不認識。他們剛好分到同組，在做角色扮演的練習時，碰撞出截然不同的觀點。

新進員工認為老闆交辦自己很多事，又一直嫌棄，一定是對自己很不滿。另外一位夥伴聽到之後，就說他對員工也是這樣，可是那是因為他希望對方能有更多的學習與成長。兩人對彼此的想法大為吃驚，才發現在不同的角色位置上，想到的竟然差這麼多！

那為什麼角色扮演可以做到「真實的」情感交流呢？其實裡面藏了許多「即興劇」訣竅，根本可以另外寫成一本書。在這邊分享三個非常實用的小秘訣給大家。

首先是讓參與者「進入情境」，沒有相關經驗的帶領者，很容易稍微講了角色背景就直接開始實作，這往往會讓參與者一頭霧水。要讓人進入情境，要考量參與者對主題的知識量是否足夠、案例背景描寫是否夠詳盡、角色扮演對他們的難度是否適當。

情境沒有安排好，就像是現代人突然被放到古代皇宮裡，立刻會想著「我是誰？」「我在哪裡？」「我在幹嘛？」，一整個慌到不行。

接下來是讓參與者「進入角色的靈魂」，如果你認為參與者在你說明完規則之後就能立刻上手，並且真心相信自己就是那個角色，開始模擬練習，那你的參與者可能都是金馬獎的影帝或影后。

其實不是因為要做到這件事很難，而是你忘了讓他們「先進去」。最

簡單的作法，就是增加「預備拍」。當你要參與者做角色扮演時，可以請他們閉上眼睛想像自己就是那個角色，並且試著先做出那個角色可能擺出的肢體動作。同時，也別忘了提供角色的目標，才不至於讓參與者陷入迷航。

最後是讓參與者之間的「對話流動」。有些帶領者會陷入一個誤區，以為角色扮演本身就是一個可以練習同理心的好活動。但可惜的是，他們只對了一半。

角色扮演本身的確有其功效，要不然也不會有這麼多老師喜歡用了。可是，更重要的是，你的練習目標是什麼？相關規則是否能清楚讓參與者明白？要是大家不清楚練習目標、規則又太複雜，這時參與者為了避免尷尬，就很可能出現前面所說的開始搞笑的情況，如此當然會離課程目標越來越遠。

讓夥伴發光

「讓夥伴發光，夥伴也讓你發光。」

除了換位思考外，即興精神「讓夥伴發光」可以進一步讓彼此同理。

有一次，我們在做跨部門溝通課程時，透過即興遊戲與牌卡活動，讓不同部門的同仁猜猜看，彼此在工作上真正需要什麼幫助。如果不曾做過這個活動，行銷部門永遠不會知道業務部門除了業績，還在乎其他事，而被認為總是要支援別人的行政部門，竟然有這麼多需要支援的地方！

接著就可以帶領同仁討論有什麼具體行動，能夠讓彼此有效地互相支持。當同仁們看見彼此實際的需求，以及能做什麼事來支持對方，就可以讓大家從「對錯」的爭執，移動到「支持」的關係。畢竟，就算爭到了「我對你錯」，也容易在過程中傷害了關係，下一次對方也會想「爭個對錯」，

而失去長期的合作空間。

　　把注意力放在讓夥伴發光、讓團隊發光，會發現夥伴也漸漸地讓你發光。

核心話語

「花很多時間，不代表你真的有在溝通。」

　　即興劇的合作有一種流動感，當你發現故事無法推進，常常就是因為另一個人出於各種理由，無法與你丟接。這樣的丟接，其實就是團隊中的表達與傾聽能力。常常有人自認懂得傾聽，可是別人說話時卻又忍不住搶話，或是自認很會表達，可是說了半天卻又沒有重點。

　　即興劇中有個遊戲叫做「1/2 故事」，一開始用 1 分鐘的時間演一個故事，接著用 30 秒，然後再用 15 秒、7.5 秒、3.75 秒重演。透過這個模式，可以練習聽到重點，並且用更簡潔的方式表達出來。當你能精準地聽與說，也就能更省時省力。

　　同理溝通的知識永遠是活的，而即興劇就是屬於生活的藝術。有時，同理只要多一點「Yes, And」，先同理對方的狀態，再去處理事情，往往就能事半功倍。

可以做的
即興行動

實作演練： 提供適合的案例場景，以及模擬的身體姿勢，都有助於角色扮演活動的進行。在正式開始前，讓團體有足夠的暖身，並提供明確嘗試的方法，亦是關鍵。

即興練習：「1/2 故事」。一開始用 1 分鐘的時間演一個故事，接著用 30 秒，然後再用 15 秒、7 秒、3.75 秒重演。

相對應的
即興精神

讓夥伴發光、Yes, And

注｜意｜事｜項

• 角色扮演時，學員若有過於誇張的演法，需要適時提醒，讓他們的扮演符合現實生活。如果是因為彼此太熟感到尷尬，也可以透過換夥伴，或是讓每個人閉眼、深呼吸轉換氣氛。

• 當學員有各自的立場時，帶領者需要保持開放的心態，聆聽他們的說法，並且成為雙方的橋梁。如果帶領者發現自己的立場強烈偏向某一邊，要重新思考課程的主題、雙方的需求與引導方法。

• 進行「1/2 故事」即興活動時，需提醒學員不是速度加快，而是找到重點。

活動帶領
──「領導也可以很有趣」

　　團隊合作中，最難的角色就是領導者。無論是企業主管、學校老師，還是活動帶領者，都會遇到無數個難題。

　　領導者往往是孤獨的，要怎樣才能跟團隊成員一起同行又保持熱情呢？我們可以把領導者當作海盜船船長，帶領大家在無邊的大海中航行，而這艘船要航向何方？怎麼航行？又能有什麼樣的收穫？船長的指揮至關重要。

　　如果你也是領導者或想帶領活動的人，不妨想像你就是那個船長，來一趟冒險之旅吧！

　　每個船長都需要問自己三個問題：

1. 船要去哪裡？
2. 你有什麼資源，可以幫助你去你想去的地方？
3. 你要怎麼讓你的船員擁有航行的熱情，而不會半途放棄？

船要去哪裡？

> 「你以為方向很清楚，可是每個人卻在看向不同的小島。」

如果是帶領活動，那麼你知道這個活動裡，學生真正有興趣的是什麼部分嗎？

有一次，某位來上師資培訓課的學校老師問我：「老師，我常常帶學生玩一些我覺得很有趣的活動，沒想到學生都說不好玩，還逃避不想玩，這該怎麼辦？」

其實，無論什麼活動，在帶領前都可以先停下來想想，這個活動跟學生有什麼關係？為什麼他們一定要學呢？如果是帶領團隊，那麼你知道團隊成果對這位工作夥伴真的有意義嗎？如果你認為你們搭的是一艘海盜船，夥伴們卻只想捕魚，那你們還當得成海盜嗎？

企業團隊常常想做團隊凝聚，卻容易忽略一件重要的事，就是前面提到的「讓夥伴發光」。員工之所以願意真心為公司賣命，除了薪資報酬外，成就感、企業文化、公司環境，以及長官的支持等因素都很重要。

船要去哪裡，不是你自己知道就好，也要跟大家說清楚。當每個人的目標很明確，一切就事半功倍。

你有什麼資源，可以幫助你去想去的地方？

> 「對自己誠實，你不用是某個人的樣子。」

關於如何當個領導者的書籍很多，可是許多書都忘了一件事：勉強用「某種人設」「某種硬道理」來做事，是無法長久的。世上領導者的風格千

變萬化，怎麼可能把某種人設套在你身上，就完全適合呢？

你得先盤點你是誰，你有什麼資源，才知道你適合哪種風格。你也得盤點這艘船上有什麼樣的設備（技術）、人力資本（學生或工作夥伴）、食物（時間與其他資源）等，才能知道怎樣的帶領才有用又有效。

你要怎麼讓你的船員擁有航行的熱情，而不會半途放棄？

> 「老闆以為能激起熱情的挑戰像在大海捕鯊魚，員工只想在夜市撈金魚。」

回到前面的例子，學生覺得不好玩，除了可能不知道為什麼要玩之外，也可能是你一下子將難度調太高而使學生「習得無助感」。但如果你把難度調到太低，學生也可能「沉沒在無聊海底」。

那該怎麼調整呢？其實只要把握「難題拆解」「從熟悉的地方著手」，以及「讓這件事有樂趣」即可。就像是如果一上課，就叫每個人做動作進行表演，那麼學生們可能會面面相覷。

難題拆解

這個步驟的關鍵，就是將難度 A 的活動拆解成很多難度 C，甚至是難度 E 的活動。想讓大家進行表演的難度很高，那如果我們能先讓大家做出肢體動作呢？如果還是覺得難度很高，那讓大家打招呼呢？

當活動拆解得夠小，難度下降，執行力自然大幅提升。

從熟悉的地方著手

我們在即興桌遊的課程中，讓大家畫了一個九宮格，裡面寫自己喜歡

參與的活動。因為熟悉，所以不用教就會，也因為熟悉，為成員帶來了更多的安全感。

戲劇也有一個重要的法則——「情理之中，意料之外」，意思是戲劇要讓觀眾理解，所以要有個脈絡，偶像劇要像偶像劇、鄉土劇要像鄉土劇、推理劇要像推理劇，觀眾才能輕鬆看戲。但又要在意料之外，在老梗中加新梗，讓觀眾時不時有新的刺激，才會覺得有趣。

其實學習與工作也都適用這個法則，先從熟悉的入手，才有安全感。接著提供挑戰，才會有新鮮感。

讓這件事有樂趣

讓大家在九宮格填上喜歡參與的活動，不只是為了讓大家能從熟悉的地方著手，更是為了增加「樂趣」。

我們加上了規則，讓大家在限時、不說話的情況下，用肢體跟夥伴溝通，如果找到共通點，就能在格子上畫一個圈，看誰最後能連最多條線，做賓果連線的活動。當這件事加入樂趣後，效果非常顯著。就連完全沒有戲劇底子、非常害羞的人，也一樣樂在其中，表演甚至不輸真正的演員。

許多人以為工作一定要嚴肅，樂趣不重要。然而，樂趣也是一個渴望指標，當我們覺得做這件事能帶來許多樂趣，不就會更願意投入嗎？

可以做的
即興行動

能力階梯：運用「難題分解」「從熟悉的著手」兩個概念，將難度高的活動，拆解成難度不高的許多小活動，讓可行度、執行力顯著提升。

即興練習：「樂趣九宮格」。在白紙上畫九宮格，裡面寫下自己喜歡參與的活動。在不直接說出來的情況下，用肢體動作表達，找到跟你有相同嗜好的人，就可以把格子圈起來，看最後誰能連最多線。

相對應的
即興精神

Have Fun、讓夥伴發光

注｜意｜事｜項

- 當你的學員是領導者或中高階主管時，你的工作經驗未必比他們更豐富。此時，懂得站在巨人的肩膀上就非常重要。你無須比他們強，只要你帶來的知識，能幫助到他們就行了。

分享控制權
——「不用擁有全部也安全」

　　之前曾應某個非營利組織的邀請，運用即興劇帶領中階主管體驗如何才能當個「不被夾死的夾心餅乾」。按照慣例，一開始學員們神情嚴肅、像是被逼來聽講的大學生，等到大老闆走了，氣氛完全不一樣，大家才開始暢所欲言。

　　「我也不想這樣啊，可是老闆吩咐下來，我能怎麼辦？」
　　「現在年輕人越來越難帶，稍微要求一下，竟然擺臭臉給我看！」
　　「老闆有問題，老闆叫我處理。下屬有問題，下屬也問我怎麼處理。那我是要問誰？問天喔？」

　　大家說了一大堆，其中一種狀況特別令我印象深刻：「明明做到流汗，卻讓人嫌到流涎」。這種我稱為「台灣牛」的「好」主管，永遠加班加不完，連年假都沒時間休，常常是老闆交付了很多任務，自己也想過把工作分給下屬，可是下屬頻頻出錯，還不如自己做比較快。久而久之，超量工作變成了自己的日常。更糟的是，老闆覺得都給你人了，你還弄不好！屬下也覺得不被信任，加上也沒有累積經驗，在工作上表現更差。這位「好」主管，

變成兩面不是人。這樣的主管往往越是想要做好，卻越做越累。

即興劇也有極為類似的情況，當然，我們也有相對應的解答。在學即興劇的夥伴中有一種人，他一開始可能表現得還不錯，無論是反應、創意與表達，都有一定的程度，甚至整個人也看起來特別「聰明」。如果你仔細觀察，會發現他有「完美主義」的症頭，希望一切都能做得很好。

問題來了！這樣的人常常有不錯的點子，但只要跟其他人合作越多，就越多破綻。因為在他的心中有一把尺，認為即興劇演員一定要很聰明、很會演、很能編故事。因此，他會希望故事長成某個「他可以接受的樣子」，於是掉入了「孤獨的陷阱」，反而沒能真正聆聽別人的點子，很難跟別人合作，當然也無法讓創意有加乘的效果。

剛剛說的「台灣牛」「任勞任怨的中階主管」，遇到的困境不也一樣嗎？

「分享控制權」這幾個字聽起來很容易，如果用講的，大家都會講，甚至可以很輕鬆地說「反正就是把工作分出去」。可是，真的做起分享控制權的即興活動，你就會發現：「沒有！想控制的人，就是不願意放手！」那這種類型的人，到底該怎樣才能學會「分享控制權」呢？

承認自己需要控制權

「當你承認自己抓得多緊，才有機會練習放鬆。」

不是先批判自己，而是先欣賞自己，原來這樣的控制權帶給我這麼多的好處（演員的話，是讓故事有個基本的樣子；主管的話，是讓事情不要搞到被老闆罵）。

接受那個需要控制權的自己，那「控制」就會是你的武器，而不是緊

箍咒。你知道「控制」的好處是什麼，才能在分享控制權的同時，仍注意到有沒有考量到原本的好處。

這點很重要，如果你不知道控制帶來的好處是什麼，那麼隨意地分享控制權，可能會造成你更大的災難。

從簡單的開始

「分享控制權不是全有或全無。」

同時，也問問自己，你需要多少控制權所帶來的安全感？有哪些事是放給其他人，也還能安心的。

實際執行的時候，不要太急。試著「捉大放小」，從小事開始，將控制權給其他人，讓合作發生。你可以把所有你想「控制」的事情列成清單，依照想「控制」的程度做個排行。接著問問自己：

「這些事情，真的都要你自己做嗎？」
「這些事情，如果一年後還是你來做，真的合理嗎？」
「這些事情，如果三年後還是你來做，是你想要的嗎？」

如果你列完清單，發現「不行！所有事情一定要自己做！不然我會睡不著覺！」，那也許你更適合一人創業的工作。

讓意外成為你的計畫

「主動允許意外，你就會喜歡意外。」

將控制權給別人的時候，可以在你認為安全的情況下，「讓子彈飛一會」。如果發生了什麼意外，問問自己，這個意外有沒有可能成為另一個很棒的點子，甚至對你之後的計畫有所助益。而這一切的關鍵在於，你是否能讓自己擁有「控制刻度」。

　　當你無法承擔風險時（可能是明天老闆就要某份資料、這件事會影響到一個大客戶），你控制的力道要大，可能控制九分，甚至十分。

　　當你可以承擔風險時（這件事沒有時間壓力、搞砸了影響不大），你控制力道要小，可能控制三分，甚至一分。

　　想在工作上有所成長，就不能永遠用你的慣性來做事，因為你分享了控制權，夥伴才有機會幫到你。不僅如此，只要善用「控制刻度」，就更能掌握如何「分享控制權」，也有了更多與他人合作的可能。

　　分享控制權，不用擁有全部也安全。

可以做的
即興行動

能力階梯：對「控制刻度」有所覺察。讓過度 Yes 的人
學會勇於 And，讓過度 And 的人學習先說 Yes。

相對應的
即興精神

**Yes, And 的平衡，再加上讓夥伴發光，讓你更容易分享
控制權**

注 | 意 | 事 | 項

* 帶領分享控制權的活動後，可以讓大家反思自己在職場或
 生活中，是比較擅長 Yes（接點子），還是 And（丟點子）！
 如果時間允許，讓大家再次嘗試練習自己不擅長的面向。

自主覺察
——「你本來就這麼優秀」

　　在即興的旅程中，可以明顯看到學員們變得越來越有自信。原本說話總是小聲到聽不見的人，最後能放開來，登上舞台演出精彩的即興劇。

　　在校園中，我們也幫助同學們從找回自信開始，一步步學習表達，更進一步地透過即興劇，練習面試所需的心法與技巧。

　　在企業與非營利組織方面，除了能增進人員的導覽技巧、互動溝通方式，還能更進一步地做品牌定位與溝通，讓自信從一個人，帶到一個團隊、一個品牌之中。

　　說了這麼多自信的重要性，我來說一個沒自信的故事。

　　小時候，我總覺得自己是努力型的人，因為沒那麼聰明，就要比別人更用功念書，雖然不至於超級自卑，但也算不上自信的人。記得要聯考的那個早晨，媽媽要我去照鏡子，我想說是要做什麼？結果，媽媽要我對著鏡中的自己喊：「我一定會全力以赴！」

　　無獨有偶，過往即興的夥伴也曾在演出前，對其他人說「你很會演」「你真的很棒」。以前會覺得這實在很「心靈雞湯」，後來才發現，如果你真心相信，再加上一些技巧，就會讓你很有力量。

相信自己

「其實，你本來就那麼棒。」

即興劇是透過「丟」與「接」，無中生有創造出來的。任何一個演員要丟出點子時，都要相信自己所創造的人事物，不然故事很容易糊在一起。因此，身為即興演員，「相信」自己的點子非常重要。同樣地，在生活中，如果我們能「相信」自己的點子，也能發揮出難以想像的力量。

這並不是什麼神奇的概念，如果你曾經學過即興劇、演過即興劇，會很容易理解這個道理。即興劇的舞台上，一開始什麼都沒有，角色都是由夥伴們丟接創造出來的。當你演出努力上進，想要鹹魚翻生的追夢者，自然會有夥伴出來當你的「導師」「貴人」，讓這齣戲能繼續演下去。

因此，當我們開始練習相信自己，看見你在生活中是有創造力、很棒的人，並且在每次的行動中加深這個信念，那麼，你自然而然會「找到」欣賞你的人，以及願意支持你的人。

讓優點發光

「那些被遺忘的優點，叫做日常。」

如果平常要你說自己的優點，你可能說了幾個就會停下來了。可是，當我們在這個課程活動中加入遊戲機制，神奇的事情發生了：不能重複的情況下，大家講自己的優點講到欲罷不能，差點導致課程大超時。

我們不是不知道自己有哪些優點，只是覺得太微不足道，甚至太日常了。就像有一次，我跟朋友說她有一個很棒的優點，就是做事相當細心負

責，她立刻反駁說這算是什麼優點。為什麼她覺得不算呢？因為她從小就這樣了，那是她的「日常」，可是那也是被她遺忘，貨真價實的優點！

透過看見自己的優點，我們會漸漸肯定自己的價值，就會長出屬於自己的「表達力量」。

讓缺點不是缺點

「缺點，是還沒找到戰場的優點。」

每個人的優點與缺點，其實都只是自己的某個特點。在不同的情境下，同一個特點可能是缺點，也可能是優點。像是超級龜毛的特質，在十萬火急的案子中，可能是很麻煩的缺點，但在需要謹慎、步步為營的案子中，就是超級大的優點！

如果你覺得你缺點超級多，太好了！那些缺點只是還沒找到屬於它們的戰場而已。只要把缺點放對位置，你就有超級多的優點！

可以做的
即興行動

破冰暖身、能力階梯：對自己的優缺點說 Yes, And。

比如對自己的優點說：「Yes，我看到自己有這個好地方，And 我還可以加入哪些好東西。」

或是對自己的缺點說：「Yes，我有這個缺點，And 它也為我帶來什麼好處⋯⋯」

即興練習：「優點大爆炸」，在 1 分鐘內不間斷地說出自己的優點，中間不要停頓，但可以重複。

相對應的
即興精神

練習 Yes, And 你心中的第一個點子，無論你對它有什麼評價！

注｜意｜事｜項

- 如果學員比較內向，在活動開始前，帶領者可以從自己的故事著手，產生示範效果。
- 帶領者不要想讓每個人都變成「超有自信的樣子」，而是把目標放在每個人都變成「比剛剛更有自信的樣子」。不然，不只你受挫，學員也可能因為你的微表情，受到二次傷害。

挑戰極限
——「你是你，也不只是你」

我在說明即興精神「讚頌失敗」的時候，常常會推薦大家一部 TED 影片《姿勢決定你是誰》。哈佛大學心理學家艾美·柯蒂（Amy Cuddy）在影片中以實證證明，只要運用「非語言動作」，容易緊張失常的考生，成績也能突飛猛進。或是一個出身平凡小鎮的女孩，透過「告訴自己我很有信心」，也能融入壓力爆表的哈佛。

你所知道的自己，只是平常比較外顯的那部分。即興劇常會挑戰「你誤以為的極限」，讓你在不知不覺中發現原來自己能做得更多。其中有兩個簡單的方法。

非語言動作

「由外而內，做久了就像真的。」

你想過嗎？如果加一點點不同的元素在你身上，你就可能變成另一個人。我就曾經透過「高低地位」練習，得到了意想不到的結果。

有一次，我跟家人出遊，在海邊玩了一下午，傍晚時抵達了預定的飯

店，準備要 check-in 時，服務人員卻告知我們「房間還沒好」！由於家族旅遊訂房是由我姊處理，想說畢竟是四星級飯店，再怎麼等，應該也不至於太久。沒想到，我們在大廳等了半小時，卻一直沒人來接待我們。

此時，我突發奇想，開始運用即興劇的「高地位」技巧，看看事情是否能有轉機。於是，我開始放鬆身體，雙手放在兩側，打開身體，眼神開始盯著某位服務人員，重點是無論如何眼神都不飄移。

其實我沒有生氣，這麼做只是想確認服務人員是否真的有辦法處理。果不其然，沒有權限的服務人員立刻低下頭。遇到這種狀況，我就立刻換個人進行相同的試驗。換了兩、三位後，終於跟一位穿著西裝的飯店工作人員對上眼。他發現我的狀態後，立刻上前詢問。原來他是前來支援的飯店經理，雖然他不知道我們等很久了，可是他是有權限處理事情的人。經過一番溝通，終於有了彼此都能接受的處理方式。

其實就算沒有學過即興劇的「高低地位技巧」，也推薦大家使用即興劇之父強史東著作《即興續篇》（*Impro for Storytellers*）中提到的另一個小方法：「形容詞」＋「身體部位」。簡單來說，就是讓你的某個身體部位有情緒，接著神奇的事就會發生：你整個人的神態會立刻改變。像是原本看似拘謹的角色，也可以一秒變性感女神。

身與心是連動的，當你願意提高自己身體的可能性，你能擁有的能力，以及別人看你的樣子，也將有所不同。

想像成真

「由內而外，你能成為你相信的樣子。」

強史東在他的著作《即興》裡曾提到，要一堆商界老闆發揮創意、做

聯想遊戲，並不是那麼容易。可是，讓他們去「假裝」自己是有創意的嬉皮，再來做這個遊戲，竟然變得易如反掌。

每個人一生中能扮演的角色相當有限，可是在即興劇裡玩角色扮演的機會卻是無限的。當我們能在即興劇中想像自己是另一個人，往往能做到許多先前不曾做出的反應，感受到過另一種人生的樂趣，這也是戲劇之所以如此迷人的原因。

只要願意相信，平常乖乖牌的女孩，也可以演出潑婦罵街。只要願意相信，自認為膽小怯懦的人，也能在舞台上演出令人動容的英雄之旅。

實戰 POINTS

可以做的
即興行動

能力階梯、實作演練：在生活中運用即興劇高低地位（姿態）技巧，累積成功經驗，長出自信與成就感。

相對應的
即興精神

讚頌失敗

注｜意｜事｜項

• 帶領者在活動中要仔細觀察「學員的微小進步」，並且「具體說出」他們的改變。不然，他們有可能會以為你是在客套，又或者只是在鼓勵他們而已。

自信強化
──「你擁有改變的能力」

有一次，我去大學的通識課教提升自信的課程，結束後，突然有人來找我握手。我嚇了一跳，原來是那所學校的教授，剛好有空堂跑來一起玩即興。他說透過剛剛的體驗活動，發現原來自己這麼棒！

他說的活動是「超讚重說」，我們讓學生們想一件自己覺得很棒、曾經努力過的事，另一位夥伴則用「自信的肢體動作與表達方式」，來把這件事講成超級讚的事。這樣的活動不只讓大家能量滿滿，也常常讓許多人感動落淚。

不過，這樣的話如果是出自大學生，我可能不會那麼吃驚，但出自一個大學教授之口，更可以看出整體社會風氣總是傾向檢討缺點，而非看見自己好的地方。

改變

「一日一小步，人生一大步。」

有個不那麼容易理解的詞叫做「有機的」，在這裡指的不是沒用農藥，

而是即興演員能夠隨著環境變化不斷地改變，甚至更加進化。

　　生活就是即興，即興演員有的，你一定也能有。我們常在即興課程中發起「一日一小步」活動：每位同學都訂出一個「簡單、明確、可行、微小」的目標，透過夥伴們的鼓勵，以及一點一滴的努力，來培養新的習慣。

　　這跟即興劇的一句名言「帶一塊磚，不帶一座教堂來」有異曲同工之妙。我們只要帶著最簡單的點子來，持之以恆地跟夥伴一起發展，就會長出全新的故事。

　　有夥伴因為這樣開始練習對先生說我愛你、每個禮拜寫一首歌、每天感恩一件事。還有同學培養了練字的習慣，原本只有一週的課堂練習，她竟然將這個習慣維持了一年多。

　　我們常常以為目標要訂得很遠大，其實，不用特別做什麼厲害的事，當你每天都有累積，達成目標的日子就不遠了。

可以做的
即興行動

能力階梯：「一日一小步」。想培養「全新的習慣」，需要建立簡單、明確、可行、微小的目標，穩紮穩打地前進。

即興練習：「超讚重說」。讓學員們想一件自己覺得很棒、曾經努力過的事，另一位夥伴則用「自信的肢體動作與表達方式」，來把這件事講成超級讚的事。

相對應的
即興精神

當下、有機的即興時刻，能夠一點一滴帶來改變

注｜意｜事｜項

- 做「超讚重說」時，記得提醒夥伴在重述故事時要看起來很有自信，但不要戲謔。重點是，要讓夥伴聽到的時候，感覺到這件事是真的超棒的！

面試技巧
──「人生是一場 Live 秀」

　　我有個學生到美國求職，他花了很大的力氣準備相關資料，希望在激烈的競爭中脫穎而出。

　　在努力下，他終於得到 Amazon 的面試機會。當天，他一看到面試官，就火力全開、口沫橫飛地發表自己的想法與意見，還越說越 high。沒想到，他說得起勁，面試官的反應卻有些冷淡。最終，他沒能得到這個工作機會。他在臉書上跟大家說了這個消息。此時，在台灣的同學紛紛留言提醒他即興劇「讚頌失敗」的精神，讓他打起精神「再一次」面對挑戰。

再一次

「挫折，是你最好的禮物。」

　　受到鼓舞的他，在下一次的面試中也掌握了即興劇的「彼此丟接的原則」，對面試官展現更多的「尊重」。他在面試一開始就問面試官，是否需要先用一分鐘回答重點，後面再詳細回答。對方回應後，才開始表達自己的想法。最後，他的努力沒有白費，終於得到夢想中的工作，進了美國的

Facebook。

其實，在 Amazon 求職不順，卻在 Facebook 獲得好工作，跟能否發揮即興劇精神有很大的關係。即興劇是一種沒有劇本的戲劇，要創造出劇情，就要有人「自信丟」，把點子、故事都丟出來，也要有人「認真接」，把創意的點子好好接下來，融入故事情節。

這位同學平常在台上活力十足，肢體、笑容與能量滿載，總是有一個又一個的點子，「自信丟」點子的能力很強。但相對而言，觀察、聆聽與「認真接」其他人點子的能力，就還需要再加強。如果當時他已經練習好「認真接」的能力，面試 Amazon 時，一邊說，也一邊觀察、聆聽面試官的反應，就有機會改變他表達的方向與內容。

後來，他也告訴我：「面試 Amazon 的時候，我可能因為覺得專業科目的題目太簡單而大意了，因此忽略了去觀察與感受面試官的反應。就有點像是我在舞台上總是很 high 地丟自己想要的梗，卻常常忽略或錯失夥伴的梗。」

那究竟要怎麼運用即興劇，來讓自己求學／求職更順利呢？首先問問自己這幾個問題：

1. **動能**：你為什麼想進這個產業／這個科系？
2. **優缺**：你的優點是什麼？有什麼具體例子？你的缺點是什麼？曾做了什麼努力來改進？
3. **連結**：你研究過（包括網路與實體）這個產業／科系了嗎？你曾針對這個領域曾做過什麼學習、研究、努力，或是有什麼成就？
4. **資料**：你的履歷有重點嗎？你的履歷有最佳化嗎（數字化、夠具體、有故事）？你的履歷有獨特性嗎？
5. **面試**：你找人模擬面試了嗎？你知道如何讓自己看起來夠自信嗎？

面試就像是演出一場即興劇。前面這五點，我們都可以從即興劇中，獲得必要的學習與鍛鍊。

　　動能就像即興劇中的「打地基」，演即興劇時，要在台上與夥伴一起先創作出關係、地點、角色、目標，後續的演出才能更順利。

　　優缺點就像即興劇的「基本功」，「肢體」「情緒」「無實物」「語言」等技巧，決定了你在戲中能做出多少變化。

　　連結在即興劇中指的就是與夥伴還有觀眾的關係，你是否能順利地丟接，讓夥伴彼此有感，進一步讓觀眾有感。

　　資料則是在戲中，你能否有「Punch」，故事是否能有亮點，讓大家能跟你哭、跟你笑，最後還回味無窮。

　　面試就是好戲上場，只有你願意在台上冒險，允許自己能失敗，才能真正地發光發熱。一場面試就是一場即興 Live 秀，你每天的粉墨登場都充滿未知。

可以做的
即興行動

實作演練:面試情境的角色扮演,如同一場即興劇演出,
需要參與者認真接、自信丟,並且把每一次面試的成功
失敗,都當成學習。

相對應的
即興精神

讚頌失敗

注 | 意 | 事 | 項

• 帶領者可以運用即興劇活動,讓學員回答上述五個問題。此
 時,需要考量學員實際的目標與急需補強的能力,安排每個
 活動的比重與探討深度。

品牌溝通
——「你說的話是給世界的禮物」

有講師朋友跟我說過，他最討厭教大學生。因為國高中生還會在乎分數，也不能翹課。可是大學生永遠有一堆人缺席，就算人到心也沒到。跟他們講課，不只是對牛彈琴，根本是對聽不見的牛彈琴。

這種事在非自願課程很容易發生。一種是學員沒有強烈動機，根本不知道為何而來！另一種是學員有動機，可是主題太難或他們本身具備的知識量不足，等於是「強迫有興趣的人，聽他們根本聽不懂的東西」。

那究竟要怎麼做，才能讓自己的熱血，以及想傳達的知識，成為送給世界的一份禮物呢？

保持玩心

「跟自己的恐懼，玩起來。」

幾乎所有的表達課程，都會講到如何避免自己在上台時感到緊張。然而，即興劇靠的不是避免，而是跟現場「玩起來」的能量。

健康心理學家凱莉・麥高尼格（Kelly McGonigal）發現壓力的確會危

害健康，但僅限於那些把壓力視為有害的人。當你認為那些跟著壓力而來的身體反應，其實都是在幫你的時候，壓力就不會對你造成不良的影響。

這點跟即興劇的概念「保持玩心」不謀而合。如果此時此刻你感到緊張，很好！那我們接受緊張，把那些發抖、心跳加速的身體現象，當作是來幫助你的。然後，跟我們的恐懼玩玩看！

把自己看作是人生關卡的參與者，也是觀眾，好奇一下，最後能玩出什麼樣的火花！有了玩心，你就願意多去嘗試，也願意多加調整。

我記得好友歐陽立中老師曾說過一句話：「成功是案例，失敗是故事。」案例激勵人學習，故事卻更能打動人心。當我們發現人生中無論發生什麼事都是好事，就會更有玩的動能。

無論你想溝通的是「自己」這個品牌，還是你需要成為某個品牌的代言人，當你即使充滿恐懼，也仍然願意持續在台上玩出各種可能，那份富有彈性的堅持，一定會將某些人「吸」到你身邊，趕也趕不走。

擁有眾多「鐵粉」的人，往往不是世界上最屬害的人，而是最能感動人心的人！

你知道你在跟誰講話嗎？

「成果跟你的表現無關，跟觀眾的收穫有關。」

即興劇是現場創作，你演出時，觀眾的笑聲與啜泣、驚嘆與懷疑，都是非常立即的回饋。因此，無論是上台演講還是品牌行銷，千萬不要自說自話，更重要的是記得「讓夥伴發光」。

把目光從自己身上移開，如果身旁有夥伴，你可以試著讓夥伴更好。如果有團隊，你可以試著讓團隊更好。更重要的是，你要試著讓所有正在

關注你的觀眾、聽眾、讀者們更好！

就像所有的演講場子，重點都不是你表現得多好，而是你要怎麼讓你的觀眾感覺受到重視，又有所收穫。當你真正知道觀眾要的是什麼，並且說出對他們而言很重要的資訊，那怎麼會有觀眾不想聽呢？

入戲的訣竅是你的真心

「再多的修飾，比不上你喜歡。」

剛接觸即興劇的人，常會誤以為即興劇就是非常好笑的喜劇。可是初學者容易忽略一點，那就是要讓觀眾笑之前，一定要自己先入戲。仔細想想，如果演員在台上無時無刻都在笑，就算他演得再精彩，效果也會大打折扣，甚至讓場面變得尷尬。

其實，即興劇能透過角色入戲、情境轉折與故事節奏，讓你的演說更具震撼力。之前某個大公司曾做過一個品牌公關計畫，內容是幫助一群平凡的媽媽圓夢，她們每個人都要寫出自己的夢想提案。我們受邀運用即興劇幫助她們提升表達力，能更好地推展自己的計畫。

在進行即興表達教學時，除了讓她們一樣能「讚頌失敗」「讓夥伴發光」，也要幫助她們找回初心，讓她們能將自己的故事與未來的計畫結合在一起。這樣她們每次跟別人說明自己的計畫時，都能擁有一份不由分說的「感動力」。

事隔多年，我已經忘記她們當時所說的提案內容，卻沒有忘記她們閃閃發光的眼神。就算沒有華麗的辭藻，那份單單純純、切切實實的喜歡，依舊如此撼動人心！

入戲的訣竅在於你的真心！我常跟學生們說，我只教我相信的東西。

當你說出那些你堅信不移的信念，你說的話就是給世界的禮物。

　　無論什麼樣的演講，只要你能讓自己與聽眾聽見其中的那份善意，在某一天，聽見的人會把那份善意再傳出去，讓更多人得到幫助。

實戰 POINTS

可以做的
即興行動

破冰暖身、能力階梯：跟自己的恐懼一起玩，找出自己的聲音、故事，同時榮耀你的觀眾，讓他們也發光。

相對應的
即興精神

讚頌失敗、讓夥伴發光、Have Fun

注｜意｜事｜項

• 帶領者在學員說出動機時，無論大小，都不要做任何評價。當你過度稱讚某位學員，可能會讓另一位學員更為退縮。

創意發想
──「發現你是點子無限的人」

常常有人羨慕小孩的創意可以那麼天馬行空，可是明明成人的經驗比較多，為什麼還輸他們？

之前去小學帶領親子即興劇工作坊，課程中做了一個活動「蘋果好朋友」，原本的規則是先找一個夥伴，跟對方用手圍圈變成蘋果形狀，成為「蘋果好朋友」。在課程中，只要我喊出「蘋果好朋友」，大家就要趕快找到夥伴，兩人一組，大喊「你是我的蘋果」。

過往成人學員在玩的時候都會按照規則，可是小朋友跟你想的不一樣，因此玩著玩著，奇妙的事就發生了！小朋友不再兩人一組，而是所有人把手伸出來，一個、兩個、三個……緊接著無論是大朋友還是小朋友，一起圍成了一個超級大圓，成為彼此的「蘋果好朋友」，場面相當溫馨。

到底小朋友的創意秘密是從哪來的呢？

創意秘密

「要有創意，先不怕有創意。」

這幾年我受 POPO 城邦原創的邀請，教許多新銳作家如何變得更有創意。大家進教室坐定後，我請他們閉上眼，舉手回答自己是「創意無限的人」「有時有創意有時沒有的人」，還是「總是想不出點子的人」。

大部分的學員都選第二種，這時我跟大家說，每個人上完課程之後，都會是「創意無限的人」。關鍵很簡單：「你不是沒有點子，只是害怕點子不夠好。」

初生之犢不畏虎，小朋友之所以可以有無限的點子，不是因為他們學得多，而是因為他們不怕點子不夠好。反倒是成人學越多，越怕錯！可是，只要你懂得一個觀念，就能「翻轉」這一切：把「思考點子」與「篩選點子」分開。

當你不一邊想點子，一邊批判自己的點子，點子就能源源不絕地出現。你把那些看似誇張、無用的點子先留著，等到你開始統整、篩選與運用時，就有更多的素材可用。你就像是大廚，點子就是食材，單一食材可能不起眼，煮出來的菜卻能千變萬化。

玩出不一樣的自己

「你以為不變的事實，只是你習慣的自我預期。」

每個人在生活中都有屬於自己的角色，久而久之，我們就被「自我預期綁架」，覺得這能做到，那不能做到。

之前在即興劇線上課中，我曾讓學員們做過一個練習，要他們先給大家一句理所當然的句子，然後所有夥伴接著說「才不是呢！……」，讓大家在開心玩的氛圍中，自然而然地說出各種想法，像是：

「人沒有水會死掉。」「才不是呢！人沒有油才會死掉。」

「上完廁所都要擦屁股。」「才不是呢！你也可以擦在褲子上啊！」

「美女都很容易出嫁。」「才不是呢！我這麼美還不是單身！」

有同學說他幾十年來認為是事實的信念，竟然輕易地被推翻了！其實只要願意玩起來，你就能看到世界的多種角度。

讓點子碰撞出更多點子

「點子不是靠認真想來的，是玩心撞出來的。」

如果你只想到三個點子，可是你想要更多選項怎麼辦？很簡單，就讓點子互相碰撞。

我曾帶領過一個即興活動「讓我們一起……」，兩人一組，運用肢體輪流丟點子，做各式各樣的事，目標是結束時能賺到五億。結果出現超多奇思妙想，像是模仿賭神參加世界撲克大賽、成立詐騙集團、做起讓民眾環遊太空的生意，還有人賺的五億是「愛意」「失意」「心意」「情意」「回憶」等。透過兩個人輪流提出不同點子，激發出意想不到的火花。

其實，即興劇不是要變聰明，而是不用努力聰明。讓心放鬆，隨時玩起來，讓點子互相碰撞。如此無論是工作還是生活，都會有更多的樂趣。

可以做的
即興行動

即興練習:「蘋果好朋友」。任意遊走,聽到鈴聲,每個
人找一個夥伴,跟對方手圍成圈變成蘋果形狀,成為「蘋
果好朋友」。之後,當老師說到「蘋果好朋友」,就要找
到自己的「蘋果好朋友」,並做出對應動作。

即興練習:「讓我們一起……」。依照講師設定的目標,
兩人輪流丟接行動指令,朝目標邁進。

相對應的
即興精神

當下、Yes, And

注|意|事|項

• 當學員不聽其他人的點子,急著要把自己的點子說完,沒有
在合作時,場面可能會變得尷尬又不好玩。帶領者請不要把
他看作敵人,而是把他當成害怕的孩子。此時,運用比較有
規則的 Yes, And 活動,讓他必須先 Yes 別人,再做下一步。

故事寫作
——「隨時當自己的編導演」

　　所有的即興演員，都是「編導演」三位一體。在台上無中生有，演出一個又一個的角色，在與夥伴互動的過程中，創造出故事的高潮起伏。在此同時，還要有第三隻眼，從導演的角度綜觀大局，看見舞台上需要什麼，需創造什麼樣的氛圍。

演員視角：成為一個角色

「你感到陌生，不代表你沒有那一面。」

　　之前課堂上有位同學，她演戲有自己的招牌武器「俗諺資料庫」。無論演什麼戲，她都能快速說出各種「有趣的諺語」，像是：「你們男人，追女生的時候，捧在心上。追到手，就掉在地上。」或是：「交往時，天上星星都摘給你。交往後，一點小事也不願意幫你。」

　　只要站上舞台，她自動會成為有強大存在感的角色。事實上，每個人由於自己的個性、後天學習與生活環境等，早就「內建」不只一個角色。相反地，在生活中也有很多我們「不熟悉」，但其實我們「會做」的角色。

之前在課堂中做了一個練習「相反的選擇」，給學員們許多極端的選擇，像是內向與外向、悲觀與樂觀等。學員要選擇生活中「跟自己相反的那個特質」進行即興扮演。例如：如果他是內向的人，就演出一個外向的人。結束後，大家發現在即興活動的氛圍與引導之下，即使是跟自己相反的那一面，也很容易在舞台上扮演，而且原來自己也可以有「那一面」。

其實，即興劇能夠很容易地潛移默化改變每個人的原因就在於此。因為每次的即興扮演，都是一次鬆動，讓你不被原有的思考模式綁架。當你演出的角色更多、更廣，人生也會變得更有彈性，更有機會呈現不同的樣貌。

編劇視角：意識到故事的轉折

「如果故事讓你快睡著了，就讓它轉彎。」

之前受龍潭高中英文老師李志駿的邀請，合作運用即興劇的活動，協助同學們學會怎麼做學測的英文作文考題。題目是四格圖片，裡面有一格是問號，同學們必須發揮創意與英文實力來寫作文。

我們先透過即興劇的肢體合作活動，幫助同學們想像一張圖裡可能有哪些元素，以便幫他們建立對圖像的思考。接著再教他們將即興劇九句故事接龍的架構帶入四格圖片作文，讓同學們的故事可以自動有情節的轉折。當你的故事讓主角從幸運轉到不幸，又從不幸轉到幸運，所有看故事的人都會隨著角色的情緒產生共感，一秒上天堂，下一秒又墜入地獄。

除此之外，我們也跟李志駿老師合作創造一個電影劇本提案競賽情景，學生們化身成電影製作團隊，利用圖像、文字、口頭報告行銷自己的作品，尋求拍片機會，最後再扮演投資人，從其他組別中選出最想投資的電

影。這樣的學習歷程檔案，對學生未來升學以及找到人生志趣，都大大地加分。

導演視角：布局所有的細節

「當你有第三隻眼，看到的不會是困境，而是人生全貌。」

所有的即興演員，就算只是剛學即興的人都有第三隻眼，在演戲的同時，也具備綜觀全局的能力。

真的嗎？很多人聽到會很懷疑，可是你想想，如果演員真的完全沉溺在角色中，又怎麼知道要留在「舞台上」，而不是跟著角色的心境「隨意離開」？更重要的是，如果沒有這樣的「第三隻眼」，演員在台上做武打戲、走位時，又要怎麼注意到彼此的安全，並且讓觀眾清楚看見自己的表情呢？

不僅如此，善用第三隻眼的演員，還能看見舞台上缺乏的細節，不只是劇情的轉換，也包括舞台上的聲音、畫面與整體氣氛等。故事架構固然重要，可是讓故事活起來的，往往是那些小細節。

當你擁有即興劇演員的「導演視角」，不僅對說故事有利，對人生更會有不一樣的體悟。比如說，當你遇到困境或陷入衝突時，可以想像自己不只是主角，也是這部人生劇的導演，接著用導演的眼光來看看主角此時的地基「關係、地點、角色、目標」是什麼？其他角色的情緒是什麼？動機是什麼？糾葛又是怎麼發生的？

當你擁有導演視角，就不會陷入「當局者迷」的困境了。而即興劇中的編導演技巧，不只適用說故事，也適用在任何生活應用。當我們學會說故事，就能更順利地演出自己的人生。

可以做的
即興行動

能力階梯：學習九句故事接龍、打地基等敘事技巧，分別以編劇、導演、演員的視角，深化自己的創作。

即興練習：「相反的選擇」。帶領者提出各種相反面向的人格特質（例如：內向或外向、樂觀或悲觀等），請學員做出自己不熟悉的那個面向。

相對應的
即興精神

Yes, And、讓夥伴發光

注｜意｜事｜項

- 帶領者在教故事寫作時，需先思考學員要學的是「編導演」中的哪一個，不要三個一起教，而是分頭進行。此外，也要從「小事著手」，比如要成為一個角色前，可以先從模仿面前的人開始。編劇可以從一個轉折，導演可以從在畫面中加一件物品開始。

故事表達
——「讓故事活起來」

　　以前還在外商公司工作的時候，曾碰到國外的大老闆要來聽我們做簡報，當時的我因為覺得自己的英文很普通，十分地緊張。但我做了大膽的決定，在簡報時加入肢體動作，不只是用講的，更是用演的。沒想到，大老闆印象深刻，誇讚了我一番。

　　多年後，我才發現，當年我誤打誤撞用了即興劇的說故事技巧！事實上，運用即興劇講故事不會讓學員「一秒變李安」，卻可以讓每個人都能「快速講出夠好的故事」。

　　一般教如何說故事，都會把故事寫作與故事表達分開。這是標準的「**劇本型**」思維，因為想到講故事，就會以為把「寫好的故事」＋「拿來講」就可以了。

　　然而，這麼做會導致故事不夠生動有趣，更無法感動人心。如果這時採用的是「**演說型**」思維，讓故事內容與講故事技巧「同時發生」，那麼說出來的故事就會大不相同。像是政見發表會，如果候選人照稿唸，那肯定很無聊。如果候選人把稿背起來，再加上適當的肢體動作，可能會有水準以上的表現。

　　然而，最具煽動性的演說是只把重點記起來，講的時候再把詳細的內

容創造出來。此時，演講者的肢體動作與故事內容「緊密相連」，所有情緒在當下自然流露，在這一刻，便能撼動人心！而即興劇的說故事方法，可以讓大家的演說更有煽動性。

我們往往會羨慕世界知名導演、編劇、作家的說故事功力，卻忘了每個人小時候都是說故事高手。其實，我們不曾失去那個能力，只是你害怕失敗、丟臉、尷尬，而將它封印了。如果我們能「催眠」自己，故事就會自然而然地被「引爆」。

氛圍引爆

「在聽眾聽懂故事前，先讓他們感覺到。」

無論你有沒有學過即興劇，可能都玩過故事接龍，也就是每人輪流說一句，把故事接下去。可是，當你很在意自己接得好不好，非常容易越接越尷尬，甚至開始懷疑人生。此時，只要讓合作說故事的人「在同一個氛圍」裡，情況就會大不同。

比如我們曾在即興課程中，讓五位同學想像自己「此時此刻」就在同一個鬼屋裡，並且要他們用最「恐怖、詭譎、驚恐」的神情，接龍說出一個驚悚故事。此時，神奇的事情發生了！當每個人都進入相同的氛圍，不但故事變得更加精彩，也把在場的觀眾通通「吸進」故事中。

如此，觀眾在還沒聽完故事、了解劇情之前，就已經被帶入了情境裡，為故事大大加分。

情緒引爆

「沒有情緒的故事，是失眠者的安眠藥。」

與氛圍引爆恰恰相反，情緒引爆讓所有參與者運用不同的情緒，創造出「自動轉折」的意外情節，以及「五顏六色」的豐富創意。

像是在即興桌遊課程中的即興遊戲「平行時空故事之情緒交響樂」，就能讓完全沒有經驗的學員達到說出創意故事的效果。在這個遊戲中，4~5人一組，每個人輪流當指揮家。指揮家首先要跟大家分享一個自己的真實故事。接著大家要運用「指揮情緒」這個方法，讓原本的故事產生極大的改變，像是完全不同的「平行時空故事」。

怎麼指揮呢？首先設定好每個指揮動作，是代表什麼情緒。例如：手心往上一揮是開心、手心往下比是悲傷、比手指愛心是充滿愛的、把手放在臉頰兩側吶喊是代表驚訝等。

活動開始時，指揮家只要比向某個學員加上指揮動作，對方就要依照設定的情緒來說故事。接著指揮家再隨機指著任何一個人加上任何一個指揮動作。那麼這個故事就會隨著指揮，開始有不同變化。這一句可能是開心地說，下一句可能是驚訝地說，再下一句又變成悲傷地說。

如此一來，整個故事就會像搭雲霄飛車一般，隨著說故事者的情緒變化，有了天翻地覆的發展。

角色引爆

「用故事中的我，進行一場虛擬實境的冒險。」

在小說寫法中，有一個技巧最容易讓人帶入情感，就是從頭到尾用「第一人稱」講故事。同樣是說故事，只要用「我」開頭，一切就會不同。由於在講別人的故事時要描繪得很清楚，才能同時讓說故事的人與觀眾忘情投入，因此用「我」來說故事，就像是幫說故事的人與觀眾戴上了最新的 VR 眼鏡，使得所有人都能深入情境去「感覺」那個故事。

如果希望說出來的故事更有層次感、更加動人，那麼說故事的人就不能只是用「我」，而是必須用帶有角色的「我」來說故事。只要你相信這個角色，說出來的故事就會具說服力，就能讓第一人稱「我」說故事的吸引力極大化。

說故事不只能影響那些「要上台」的人。我們學員裡有人用這招來跟孩子說故事，達到了促進親子關係的效果。也有人用這一招，在公司開會時取得極大優勢。

也許不是每個人都會說故事，但每個人天生就是演故事高手！

可以做的
即興行動

即興練習：「有情境的故事接龍」。給予一個情境，讓大家在情境內做故事接龍，也可搭配即興劇的九句話架構，讓完全沒有經驗的學員達到說出創意故事的效果。

即興練習：「平行時空故事之情緒交響樂」。每個人想一個自己的故事，緊接著讓說故事的人成為「情緒故事指揮家」，他可以運用肢體動作指揮說故事的夥伴（通常 4~5 位），不同的肢體動作代表不同的情緒，指到誰就誰講，輪流接龍說故事。

相對應的
即興精神

Yes, And

注 | 意 | 事 | 項

- 帶領者在創造情境時，可以請大家先閉上眼睛想像，並提供適當的引導。開始前，請大家看一下彼此，增進跟夥伴的連結。

愛情探索
──「即興讓你真的愛了」

　　即興是沒有劇本的丟接，愛情也是。

　　有一次，在跟劇團夥伴何培申心理師合作帶領的即興愛情工作坊中，做了傳遞愛情訊號的遊戲。我們事先設定好每個人喜歡誰、討厭誰、對誰是普通朋友，接著再給大家模擬了一個情境：大家彼此是公司同事，在規劃跨年行程的過程中，各自對喜歡的人發出愛情訊號。

　　其中有個男生，猜別人對他的感覺都很準，可是當他要對喜歡的人表達愛意時，卻遇到很大的困難，因為對方不僅沒猜中他喜歡她，還以為他討厭她！原因是他對那個女生說，跨年結束後先載她回去，再送其他人回去。他以為這麼做能展現紳士風度，可是對方想的卻是你先送我回去，不就少了獨處的機會嗎？

　　話語只是判斷愛情訊號的媒介之一，表情、語調以及肢體語言等，全都會大大影響訊息的判斷。

Yes, And

「與其追求，不如 Yes, And。」

在愛情即興課中，我們做的不是要教大家怎麼「追」或「吸引」他人，而是如何自信地表達，與其他人自然而然地越來越熟識。

此時，即興劇中「Yes, And」的相關活動就非常重要了。例如，我們戲稱為「無限聊天術」的即興活動 Port Key，它正是透過聆聽對方的故事，找到一個關鍵詞，聯想到自己的故事，接著講下去，依此類推。

透過 Yes, And 手法，神奇的事情發生了：原本不太敢跟異性說話的同學，竟然聊個沒完。這是因為當你能透過觀察，Yes 對方與自己的共通點，彼此就能自然而然地有更多的連結。And 把話題延伸，就更容易讓關係深化。

即興地位

「與其爭吵，不如跟對方一起玩地位。」

除了讓愛萌芽外，即興也能為愛情相處帶來很大的影響。像是即興劇的「高低地位」技巧，就能透過語言、情緒、肢體動作的改變來切換高低姿態，讓自己在關係中的地位有所不同。

一名即興劇工作坊的學員有一天興奮地跟我們說，即興劇幫了她婚姻很大的忙！以前她跟老公吵架時很容易走心，總是互不相讓，但自從學了即興劇之後，事情開始有了不同。她發現老公表情少、語速慢、動作沉穩，是習慣高地位的人。於是，她決定不跟他硬碰硬，而是運用低地位技巧，

反而以柔克剛，兩個人的感情變得更加融洽。

更重要的是，在愛情中與其想著要怎麼「吵贏對方」，不如「保持玩心」，將每次的爭吵當作兩人要破關的小遊戲，一起開心玩、一起努力破關。這也是即興劇最棒的魅力：當你的世界變有趣，愛情也能更順利。

實戰 **POINTS**

可以做的
即興行動

即興練習：「Port Key」。透過聆聽對方的故事，找到一個關鍵詞，聯想到自己的故事，接著講下去，依此類推。

能力階梯：「高低地位技巧」。透過語言、情緒、肢體動作的改變來切換高低姿態，讓自己在關係中的地位有所不同。

相對應的
即興精神

Yes, And、保持玩心

注│意│事│項

• 在愛情工作坊中，無論是否有配對環節，都要再三強調，參與的每個人都是彼此的戰友，幫助他們維持互相回饋與支持的氛圍。

• 帶領者面對男女尷尬，甚至不敢同組時，可以透過各種分組機制，確保都是異性分組。每次活動開始前，也留一點時間，讓新的夥伴可以跟對方自我介紹，增加熟悉度。

醫學人文
——「即興讓人文走進生活」

你可能聽過這句話:「當你手上有一把鎚子的時候,世界上所有東西看起來都像釘子。」這是應用即興劇,或說任何人在學習路上最大的誤區——對於方法(手上的鎚子)本身,有著宗教狂熱式的堅信。

你是專注在方法,還是專注在問題?

「不是所有的問題,都能用鎚子搞定。」

我從 2010 年念研究所時,就已經開始將即興劇「偷渡」到課堂中。當時,我的指導老師正在進行醫學人文課程的改革,想引入演講與簡報以外的上課形式。而我正好學了一套方法,又自認熟悉團體帶領,便接手改造課程。

一開始,我只有鎚子。由於過去帶即興劇工作坊時,參加的學員多半是想演戲、紓壓或自我探索,正好符合即興劇開心玩、又有收穫的特性,因此,我天真地以為:「即興劇」與「醫學人文」課程,也可以用類似的方式結合。只要帶一系列的即興遊戲、角色扮演,就可以讓醫學系的學生一樣

有收穫。

　　事情，沒有憨人想的那麼簡單。

　　很多年後，我才了解：醫學人文課程本身就有它的「困境」，雖然臨床現場我們期待也希望醫師具有人文情懷，但在醫學系繁重的必修課程中，這顯然是一個過度華麗的奢望。（我大概這輩子都無法忘記，我第一次帶課程的時候，學生們默默以一種消極反抗的方式，在底下看……細胞生物學？！）醫學生對於人文課程的反抗，讓我學會了一件事：不是所有的問題，都能用鎚子搞定。

　　教師要將即興劇「應用」在不同的教學主題、場域與學員上，需要從專注方法（How），轉換到專注問題（Why）。比如說：我們為何需要一把鎚子？不是因為鎚子有多好，而是牆上需要有個洞。同樣地，我們為什麼需要應用即興劇？是因為，有些課程需要的是體驗。

調整切入角度

> 「應用即興劇強化了學生的體驗，讓他們體會教學的重點，而不是死背課本的概念。」

　　後來，在指導老師的支持下，我陸續有機會在醫學系與臨床心理系進行不同的應用專案：給臨心系大學生的「戲劇與自我覺察」課程是純粹的自我探索，並透過持續聆聽與表達，建立助人工作者最需要的內力「覺知」；給臨心所研究生的「心理病理學」課程，則是在心理病理的靜態概念中，加入劇場的動態體驗——當時電視劇《我們與惡的距離》正紅，有了應思聰這個角色作為共同的引子，我們很快就能開始體驗思覺失調症對生命帶來的影響。

舉例來說，透過「我是一棵樹」的即興練習，我讓學生藉由做身體雕像，現場排出「家有思覺失調症患者」的家族照片。透過扮演代入、成為這個家的一份子，學生體會到：父母想照顧生病的孩子，又找不到方法的焦慮；思覺失調症患者的痛苦與不被理解（我特別請幾位同學，現場扮演思覺失調的幻聽）；以及街坊鄰居對精神疾病患者的迷思、擔憂與排斥。

　　這段教學經驗，讓我學會一件事：問對問題，比找對方法來得更重要。

　　在「心理病理學」課程中，我並沒有使用太複雜的活動。除了簡單的暖身活動，以及「我是一棵樹」之外，我做的就是：透過影視作品引發學生興趣，建立共同討論的平台。

　　然而，當我應用即興劇這個方法，問對了問題，抓住了這堂課的重點：「思覺失調症不只影響病人本身，也會影響他與家人、朋友和社會的關係」，也就強化了學生的體驗，讓他們體會教學的重點，而不是死背課本的概念。

用生活經驗教人文關懷

「選擇一到兩個關鍵的即興活動，用來強化學生的動機與體驗。」

　　我帶著上述教學經驗，再次回到醫學系，提供「改良版」的課程。當時的我，已經開始以心理師的身分，在醫院與精神療養機構服務。工作現場的經驗，教會我一個重點：「處理事情之前，要先通曉人情。」

　　於是，當我有機會再次踏入醫學人文的課堂，進行應用即興劇的教學時，我做了一個改變：三小時的課程中，我只選擇一到兩個關鍵的即興活動，來強化學生的動機與體驗。我最常使用的是「相似圈」與「我是一棵樹」，前者用來連結學員自身經驗，後者用來探索教學主題。

我不會在講台上大聲疾呼：「醫學人文好重要，你們都應該要學。」相反地，我用「相似圈」讓學生探索「自己看醫生」「陪家人看醫生」的共通經驗，再「用我是一棵樹」的活動，探索常見的醫病溝通情境，同時體會病人、醫師與家屬的感受。

我在這段教學路上學到的是：考慮用哪種教學方法以前，要先搞懂這堂課的關鍵問題。先問一個好問題，再找解題的好方法。

實戰 POINTS

可以做的
即興行動

實作演練：結合時下流行的影視作品，深化學生投入情境，扮演角色的沉浸體驗感。

相對應的
即興精神

Yes, And

注｜意｜事｜項

• 問對問題，比找對方法來得更重要。

醫病關係
——「即興讓你從心感動」

如果你熱衷於各式各樣的學習，一定也會上到覺得無趣的課程。也有可能你認為自己已經是很用功的學生了，卻仍然只得到事倍功半的成果，那是為什麼呢？很有可能是因為你對這個課程非常無感。

但人為什麼會無感？可能是因為這件事跟你無關、這件事太無聊，又或者是這件事已經被說死了，沒有別的可能性。

受邀設計輔大醫學院的醫學倫理課程時，心中覺得這件事有一大難題，就是：「無聊！」

如果你從小上「公民課」時，老師都是照本宣科，你一定會認為課程中的知識都只是某種「道德教訓」。那到底該怎麼讓學生認為「無聊」的事情變得有意思，甚至有所啟發呢？

有一次，我們在課程中設計了一個「唐氏症案例」，讓大家練習同理。故事中的太太發現孩子有唐氏症，雖然百般不捨，仍決定把孩子拿掉。先生則認為孩子有自己的命運，說不定有轉機，希望能把孩子留下來。

演員演一遍之後，我讓同學們小組討論，然後再請同學上來取代某一位演員的角色，嘗試看看能怎麼溝通。在詢問各組誰想上台時，有一組同學躍躍欲試，主動舉手上台。一位男同學接替了太太的角色，先裝上了假

肚子，同學們立刻哄堂大笑。後來才知道，那組同學討論了一個自認「很好笑」的點子，就是太太去觀落陰，問問過世的阿公該怎麼辦？（故事裡根本沒有阿公！）

一開始男同學也真的說出了這個點子，班上同學笑到不行。可是隨著對話展開，男同學逐漸入戲，他最後以太太的角色，跟先生說了一句話：「我們一直討論小孩，那你有沒有想過我的感受？」

一說完，全場靜默，時間為之凍結，彷彿每個同學都進入了太太的立場，站在她身後。此時，課程已經不只吸引了大家的目光，也帶動了每個人的思辨與想像。

這樣的學習成效並非單純當個旁觀者所能得到，而是需透過親身體驗才能得到。如果想運用即興劇來破解一個被認為「無聊」「嚴肅」的課程，需採取循序漸進的作法。

從「有關」開始

「教的內容再厲害，也要學生願意聽才有用。」

即興劇具有連結的功能，越無聊的課程，越要想辦法跟學員「連結」。把你想說的道理收起來，將想探討的概念跟他們的生活連結，放入活動中。

即便課程探討的是「醫學倫理」，但一開始的活動，無論是情境模擬還是課程案例，都應該貼合大學生的親情、友情與愛情生活，這樣的內容才會跟他們高度相關。有興趣，才聽得進去。等到大家專注度夠高，再開始延伸主題。仔細想想，餐廳不也是先上「前菜」，「主菜」才上桌的嗎？

引發思辨「衝突」

> 「如果加了調味料就能救這道菜，那你為什麼不加？」

如果上課比追劇好玩，那為什麼不上課？如果上課比玩手遊刺激，那為什麼不上課？

大家不想上課，一方面除了是不了解「所學跟自己的關聯性」，另一方面也可能是覺得課程中教的「知識」沒意思。此時，我們就要加入像「韓劇」「遊戲」之所以吸引人的關鍵因素：故事的「衝突」與「轉折」。

好的即興劇演員，必然是一位劇情轉折高手。你想想，如果一開始這個人演一位好好先生，經過一個半小時的即興劇演出，他仍舊是個好好先生，完全沒變。這有什麼好看的呢？

於是，我們開始在案例中加入各種衝突與轉折。像是醫師要誠實告知病患病情，這樣的情節聽起來很無聊，如果稍微一改，換成醫師想誠實告知病患病情，病患家屬卻說病患無法承擔這個惡耗，知道了一定會更糟糕，所以威脅醫師：「如果病患知道了，導致更壞的結果，醫師你能負責嗎？」

有了衝突，不僅有了樂趣，也讓所有人開始想像、願意思考。以料理來比譬，這樣的衝突就像是一道菜的調味料，如果加了這樣的調味料會讓每個人對這道菜更有興趣，那你為什麼不加呢？

避免你的答案是「聖旨」

> 「如果你不想現場一片死寂，就不要道德教訓他們。」

想像一下，當老師帶領同學們做了很棒的體驗活動，同學們也樂於思

考、討論熱烈。最後，老師公布了一個「至高無上的道德真理」，並表示其他答案都是錯的，那會發生什麼事？學生們會發現：「原來是要跟我們說這個喔！」

這樣的道德教訓很有可能讓同學們再也不願意思考、討論。因此，就算課綱有「準則」，也請把它當作參考答案，不要排除其他的可能性。

即興劇是一門「有機生長」的藝術，其實所有「公民道德議題」也是一樣。所有跟「關係」「道德」「溝通」有關的課，如果只有單一標準，那其實不用上課，大家背書就好了。學生願意思辨，比知道「正確答案」，對未來有用得多，不是嗎？

如果你心中已經有標準答案該怎麼辦呢？我建議你找出更多版本的標準答案，跟同學們說「從某個觀點」看來，有「這些」答案。同時，也試著去欣賞同學們發展出來的答案。課程之所以無趣，就是因為一言堂，如果只有一個人說了算，那又怎麼有其他人參與的空間呢？

可以做的
即興行動

實作演練：在角色扮演中，加入「衝突」與「轉折」的元素。例如：在醫學倫理情境中，加入先生、太太對此議題的不同看法、情緒與爭執。甚至是雙方都有苦衷、都有兩難的「疑問」，然後讓學生透過實作來找解答。

相對應的
即興精神

要讓學生對課堂議題 Yes, And，就要先 Yes, And 學生的個人經驗，引發學習興趣與動機

注｜意｜事｜項

• 與學生做角色扮演，無論學生怎麼反應，請把它當作最「真實」的反應，等學生有足夠的安全感，就有機會將角色扮演帶到真正想討論的主題。

生活應用
——「即興劇 Play 非暴力溝通」

　　這些年，即興劇結合非暴力溝通的課程，已經成為我們微笑角的招牌，像是單日的「即興同理趣」、八週「非暴力溝通實踐課」，以及與中華好好說話學會共同合作的線上同步課程「非暴力溝通即興玩書」，都頗受好評。

　　「非暴力溝通」由美國的心理學博士馬歇爾・盧森堡（Marshall B. Rosenberg）所提出，概念是藉由每個人共通的需要產生連結，並透過觀察、感受、需要與請求等步驟，讓彼此能夠真正傾聽、同理，減少人與人之間的隔閡。其中「誠實地表達」「同理傾聽」兩個概念，與即興劇中的 Yes, And 彼此丟接不謀而合。

　　之前曾受中華好好說話學會理事長賴佩霞老師的邀請前往某知名大學，帶同學一起用即興劇 Play 非暴力溝通。參與的同學多半是研究生，且多是理工科背景，很少有戲劇相關經驗，因此一開始都顯得相當內向害羞。

　　我當下決定先問一個很即興劇，也很非暴力溝通式的問題：「你知道自己為什麼在這裡念書的請舉手？」我請他們閉眼作答，最後舉手的不到四分之一。其實，很多人即使念到頂尖大學的研究所，也不清楚「自己真正要的是什麼」。我對這樣的結果並不意外，而「不知道自己真正要的是什麼」，也是人與人之間會有如此多溝通問題的原因之一。

你我或許都曾經歷過以下情況：發生爭執時，我們到最後常常只剩下情緒，甚至根本搞不清楚一開始是在吵什麼了。這是因為當雙方沒有去理解自己與對方真正的需要，衝突就很容易沒完沒了。

透過即興劇的「合作本質」「體感學習」，以及「角色扮演」，再加上非暴力溝通的各種同理心法與技巧，我們就能從了解溝通心態、自我覺察到保持行動彈性，一步步打開溝通的可能性。

溝通前的心態準備

「不做心理建設的談話，不是溝通，只是在聊天。」

大家常常誤以為溝通就是開始對話，其實溝通前的心態準備，大多已經決定了最後的結局。就像玩即興之前，需要先理解什麼是再一次、Yes, And、讓夥伴發光等概念，才能讓丟接更順利。以下是你嘗試與他人溝通前，需要先了解的三個重要概念。

溝通一定會失敗

除非你逃避溝通，或者永遠在命令別人，不然你多多少少都會遇到溝通失敗的難題！因為沒有兩個人是一模一樣的，溝通受挫是必然的過程，因此即興劇的「讚頌失敗」，在這個時候就非常重要。

無論學了什麼溝通技巧，但只嘗試一次就放棄，注定會失敗！連小時候學走路都會跌倒了，何況是溝通呢？

先同理再溝通／先同理再教育

每個人多少都有這樣的經驗：心情很不好時，身旁卻還有人不停出意

見，即使你知道他是為你好，但這份好意，你完全不想接受。

透過 Yes, And 的相關活動，讓大家體驗到「先同理再溝通」，好好地接住對方的感受與需要，你接下來說的話才有意義。

你想跟對方有好的關係，還是想爭個對錯

有一對夫妻，在對岸都是知名的脫口秀演員。丈夫特別會辯論，所以每次吵架，他都會跟妻子說，你確定要跟專業的人吵嗎？最後，他架是吵贏了，可是婚姻也沒了。

在溝通前，問問自己的意圖，你的溝通是真的想溝通嗎？還是想證明自己是對的？爭個對錯犧牲掉你們的關係，真的值得嗎？

Play 非暴力溝通

「選擇不一樣的溝通方式，才有不一樣的可能性。」

「觀察、感受、需要、請求」是非暴力溝通的四大要素，透過結合即興劇，學員們能深刻地體會其中的意涵，以及如何將它們應用在生活之中。除此之外，當你能運用玩即興時的玩心，用更好奇的眼光，理解溝通對象的真正需要，會讓溝通事半功倍，創造跟以往不一樣的結果。

你看到的都是眼睛業障重

即興劇透過彼此丟接，讓故事發生。像是「Freeze & Tag」，兩位演員從某個固定肢體動作開始，彼此即興演戲。台下演員隨時可以喊 Freeze，台上演員立刻定格，由台下演員上台取代，運用原本演員最後的肢體動作，演出完全不一樣的故事劇情。

任何一組肢體動作，都藏著千萬種故事可能性。如果你學過即興劇，就會知道故事要怎麼繼續下去，要看演員怎麼反應當下的狀況。（比如 A 演員尖叫，B 演員可以演一隻巨大蟑螂，也可以變成白馬王子跟她求婚。）

生活也是一樣，一件事要怎麼影響你，也都取決於你。只要玩一下即興，就能理解為什麼非暴力溝通要講「觀察」。「觀察」就像是有台錄影機在旁邊拍下內容，沒有添加任何主觀意見，保持客觀。因為當你遇到事情，只要貼對方標籤、心中開始批判，那你們的溝通在還沒開始前就已經結束了！

感受與需要是最熟悉的陌生人

我們以為自己了解自己，卻又常常一無所知。像本文一開始提到的例子中，當我問完同學「知道自己為什麼在這裡念書的請舉手」後，立即透過非暴力溝通的感受需要表，幫助大家覺察自己在這裡的不同原因。每個人的答案都不太一樣，有人是為了「學習」，有的人是「自我實現」，也有人是想持續地「探索」。

當我們知道為什麼要做某件事，才知道以後要不要做，也才知道未來還能做什麼。即興劇中有大量的角色扮演，正是為了進入了每個角色的內心，理解角色本身的想法，以及他們的感受與需要，這樣才能真正入戲，觀眾也才會被勾得又哭又笑。

非暴力溝通的重要概念就在於此，因為我們都是人，都有共通的需要，而共通的需要正是彼此溝通的橋梁。在生活中覺察自己的需要，了解對方的需要，才能真正地換位思考。

不再重複讓你受傷的行動

人是習慣的動物，而不是追求幸福的動物！當我們不知道自己的需要，或以為自己別無選擇時，常常會自動化地重複那些會讓自己受傷的行

動。此時，如果你有即興劇的概念，就會明白答案本來就不會只有一個。人生也是，能真正限制你行動的，也只有你本人而已。

　　就像非暴力溝通的「請求」強調找到滿足雙方需要的雙贏策略，如果你心中沒有彈性，認為只有一種方法才能解決自己的問題，又怎麼會有空間跟對方合作呢？

　　無論是學校課堂，還是各種公開班，當學員開心玩即興劇與非暴力溝通，不只能學到人與人之間的相處方式，更能明白自己內心真正的想望，做出充滿熱情與能量的選擇。你的每一步，都是人生中值得回味再三的練習。決定人生的從來不是結局，而是在過程中終於了解你是誰。

實戰 POINTS

可以做的
即興行動

即興練習：「Freeze & Tag」，兩位演員從某個固定的肢體動作開始即興演戲。台下演員隨時可以喊 Freeze，台上演員立刻定格，由台下演員上台取代，運用原本演員最後的肢體動作，演出完全不一樣的故事劇情。

相對應的
即興精神

讚頌失敗、Yes, And、讓夥伴發光、Have Fun

注 | 意 | 事 | 項

• 在上溝通相關課程時，有可能發生學員開心或傷心落淚的情況，此時帶領者需要靜靜地陪著學員，不一定要說太多的指導語，而是真正覺察對方的感受與需要。

紓壓放鬆
——「來一場瘋狂的安全冒險」

　　問每個人最紓壓放鬆的時光是什麼時候，一定會得到五花八門的答案。有些人覺得耍廢，什麼都不做最紓壓。有些人覺得逛街，把卡刷爆最紓壓。有些人覺得喝酒，讓自己忘卻煩惱最紓壓。

　　那麼當一個工作坊的主題是紓壓放鬆，到底該怎麼做，才能滿足所有人？即興劇在這件事上，回到了「每個人」的共同渴望，進行一場「安全冒險」，幫助學員玩出新滋味、體會新事物，享受不確定性的刺激感，又知道自己不會真正受傷。

做個普通人：不被批判的世界

「當我們不追求完美，反而更接近完美。」

　　我還是上班族的時候，下班會參加一些戲劇課程，算是個人興趣。一開始很順利，後來跟一些傑出的演員排練時，內心卻開始比較，覺得自己是不是不夠厲害，甚至想說乾脆放棄好了。

　　某天，大雨滂沱，下班後的我，身心累積的疲倦值達到最高點。在前

往戲劇課程的路上，心想著「這可能就是最後一次了」。我的身體非常疲累，精神卻因為這個想法相當地放鬆。心無雜念之下，意外地表現非常好，成為我戲劇人生的轉捩點。

後來，我發現所謂的放鬆有個很大的前提，就是即興大師強史東所說的：做個普通人（be average）。想像有一個世界，裡面沒有批判與比較，不用嘗試做「某個成功模樣的影子」，而是全心全意地「活著」就好。那不就是最放鬆的地方嗎？

即興劇擺脫對錯，錯了，我們為此歡呼，立刻可以重來。即興劇接受真實，每個直覺反應，都是最珍貴的禮物。

如果你也需要帶領「放鬆紓壓」主題的工作坊，第一個重點不是「做什麼活動」，而是能不能營造「不被批判，自由開放」的氛圍。

被接住：讓夥伴發光

「當你接住對方，對方也會想接住你。」

當你創造了一個「充滿安全感」的世界，接下來就是創造那些「充滿支持感」的夥伴。

人其實比你想像的還願意幫助他人，只是我們從小到大被灌輸了「大量的」危機意識，讓我們害怕幫助他人會不會「讓自己陷入危險」，或甚至反而「害到別人」。因此，帶領者需要「清除人與人之間的不安全感」，並提供「增加支持感的規則」。

如果知道活動中有可能會造成學員疑慮的點，就要先「劃出界線」。就像當我們要做一些可能有「肢體接觸」的即興活動時，一定會先問大家有哪些身體部位是「不能碰的」。有時，學員會不敢講，帶領者就要先自己

爆雷（例如：我的耳朵不給人碰），或是提出大部分人不行的點（例如：舌頭不能給人碰）。界線越清楚，反而不會帶來限制，而是帶來安全感，更能發揮創意。

再來就是「增加支持感的規則」，就像即興劇中有個活動「我是一棵樹」，活動一開始由一個人演出一棵樹，第二位再看看樹旁邊可能會出現什麼（例如：鳥、花，甚至是路過的老伯），接著演出，依此類推。當所有學員能理解只要願意出來，且不管演什麼都能對團隊有所助益，大家就會敢於表演、樂於支持他人。

看見自己的不同：超越想像

「最令你驚訝的人，永遠是自己。」

在無數個即興劇課堂中，有許多學員並不是專業演員，而是下班後專程來上課，或是被公司、單位、學校指派而來。他們常會礙於自己的「身分」（可能是學生、老師、工程師、業務、會計等），而讓自身的表現受到局限。

可是當大家開始即興，奇妙的事情發生了：一個平常乖乖牌的學生，演出陰險的壞女人；一個油嘴滑舌的業務大叔，演出木訥純情的高中生。你會發現，每個人的眼睛都閃閃發亮。

因此，除了安全感以外，還要給學員「新鮮的刺激」，就像是打電動一樣，他們在遊戲中可以是某個英雄，所以無所不能。

我們會誤以為放鬆紓壓就是要休息，其實放鬆紓壓的秘訣就是「在安全中冒險」。那份安全，是沒有對錯的世界、是夥伴願意支持你的世界。那份冒險，提供你更多的樂趣與成就感，讓你的人生有所不同。

我們可以用千萬種活動帶領紓壓放鬆的工作坊，但前提是要能讓學員們安心、放心，然後再進一步帶他們玩出刺激感，如此就能看見他們真摯的笑容。

可以做的
即興行動

即興練習：「我是一棵樹」。一開始由一個人演出一棵樹，第二位再看看樹旁邊可能會出現什麼（例如：鳥、花，甚至是路過的老伯），接著演出，依此類推。

相對應的
即興精神

Have Fun、做個普通人、讓夥伴發光

注 | 意 | 事 | 項

• 就算教的主題是放鬆紓壓，也不代表帶領者不能帶有「知識性主題」的活動，也不代表學員不能有所「學習」。
• 對活動越不熟悉的團隊，提供簡單好懂的規則能帶來安全感。相反地，對活動熟悉的團隊，提供自由度能帶來冒險的樂趣。

即興桌遊
——「讓你的課程不尷尬」

　　即興桌遊其實是我們開發的全新領域，最早是因為參加了許榮哲與歐陽立中兩位老師的桌遊營，當時他們注意到我們在課程中玩得很瘋，便邀請我們結合即興劇與桌遊，發展成桌遊營的即興桌遊課程。

　　這幾年，即興桌遊課程也隨著我們更多的嘗試不斷進化。桌遊有個很明顯的好處就是「玩起來就不尷尬」！像是如果你在課程中要請每個人模仿動物，除了一些「很愛演」的學員外，其他人可能會尷尬到爆炸。可是，加入桌遊機制就完全不同了！比如課程中的活動「即興動物園」，使用動物卡（只要卡片上印有動物即可，也可以自製）當題目，讓同學們在時限內「一起」試著扮演卡片中的各種動物，看哪一組能被猜中最多動物。

　　這麼簡單的活動，卻有驚人的效果。每個人不但沒有時間尷尬，竟然還演得很像！為什麼會這樣呢？因為大家也許對體驗式課程不熟，卻對「遊戲機制」「競賽方式」非常熟悉。無論是小時候就玩過的大富翁、手遊，還是各種比賽，都已經成了人際互動的標準配備。

　　當帶領者願意在活動中搭配「已知的遊戲機制」，學員們的排斥感就會大幅下降！不僅如此，當即興劇與桌遊發揮加乘效果，讓大家在專注放鬆的氣氛下，在遊戲中「入迷」，就會有更好的學習效果。

我們之前曾去某所大學，教大家透過桌遊增進對生活的自我覺察。由於是通識課，主題又很有趣，選修的人數超出預期，最後竟然有一百多人選課。就在課程順利開成，我們要跟學校申請桌遊經費時，校方卻表示經費有限，是不是可以每次課程都「只購買一盒桌遊」？

大家可以去桌遊店問問看，有哪些桌遊可以一盒給上百人使用？不過，也要感謝這所學校，讓我們練就了各種功夫，用最少的桌遊數量，達到最大的效果。

後來，某個非營利組織發展出相當精美的環境保護牌卡，但沒能完整規劃出各種玩法。於是，我就過去救火，透過這幾年的經驗解讀牌卡，設計出各種玩法。

如果你現在手上已經有一份桌遊，趕緊拿出來從下面幾個角度思考，就能打破桌遊原本的限制，可以站著玩、跳著玩、跑著玩。一副桌遊，也能有無限玩法！

圖片聯想法

「每張圖就算只有一個模樣，也能產生千萬種教案。」

無論你的桌遊、牌卡原本適用什麼規則，上面的圖案都可以拿來做視覺聯想。知名的桌遊「妙語說書人」，就是靠著不同元素的圖案，成為經典暢銷的桌遊。

那到底該如何善用圖案呢？可以從以下幾個方向來著手。

成為學生的分身

有些問題（例如：你是誰？你的優點是什麼？你最近過得如何？）要

學生直接回答，會讓他們非常尷尬，可是當你讓學生選卡片，結果就大大不同了。

首先，學生們做了一個「小小的行動」：選卡。越是不想學（動力不足或覺得太難）的學生，越是需要採循序漸進的教學方式。這時「小小的行動」就至關重要，一旦有了這個小小的突破，再來無論是選卡還是盲抽，都會帶來趣味感。

當上課變得有趣，學生就會更願意多想一點、多說一些。因此，光是透過這個技巧，你就可以依照自己課程的主題設計題目，像是找一張圖片來代表你當下的狀態、你的人際經驗、你未來的方向、你的愛情觀，又或者你是誰。

成為彼此互動合作的媒介

應用牌卡幫助學員互動合作的方式很多，例如可以請學員透過即興活動「人體拼圖」，用肢體做出圖案中的畫面。也可以是一個人看牌卡的答案，在不說話的情況下，用肢體表現出牌卡內容，讓對方猜。又或是搭配畫具，兩人輪流一人一筆，接力畫出抽到的牌卡。也可以一人矇著眼睛，另一人看圖片指揮他畫出上面的圖案。

牌卡在過程中成了學員們的小助手，讓他們合作時，更有安全感。

成為創意故事的爆點

創意有時需要天外飛來一筆的刺激，例如需要做創意提案時，如果有個思想迥異的「外星人」夥伴加入，那麼激盪出來的點子一定會大大不同。而牌卡本身就是非常稱職的「外星人」，可以幫助你激發創意。像是活動「成語大暴走」，兩個人一組，牌卡被翻起來的那刻要迅速看著圖案，說出任何一個聯想到的成語，看誰能先答出來。

除此之外，牌卡也能為故事增添不同的可能性。像是你可以用書中建議的「九句話故事接龍」當基礎，然後以圖片牌卡作為亂入的點子，想辦法把圖片的點子放入故事中。又或是只用三張牌，串起一個三幕劇的故事。也可以用自己原本的故事當基底，每抽一張圖卡，就更動故事的走向，最後成為一個跟原本大不相同的平行時空故事。

成為理解他人的橋梁

圖片既然能拿來反應內心狀況，當然也可以拿來理解他人。像是做簡單的「愛好三選一」，從三張牌卡中，猜測對方喜歡的是哪一張？原因又是什麼？如此就能在遊戲中，不知不覺增加師生或學員對彼此的認識，讓關係活絡起來。

剛剛所提的例子，都只是冰山一角。如果今天你手上拿的牌卡當中同樣圖案的不只一張，那麼能玩的機制就更多，如記憶遊戲對對碰、心臟病等。牌卡的玩法真的是千變萬化，說也說不完。

文字聯想法

「文字牌卡，就像幫你發聲的助教。」

文字型的牌卡，除了能發揮圖像型牌卡的功能，還有下列的延伸功用。

強化主題記憶的小幫手

如果你想讓某些主題的關鍵字被學員牢牢記住，可以把那些關鍵字製作成一份卡片（最簡單的方法就是去買名片卡，直接在上頭寫字），然後玩「西部對決」遊戲：老師或指定某位說書人講故事，兩位同學背對背扮

演西部牛仔，只要故事中講到關鍵字，牛仔就要轉身開槍，晚開槍的人就要立即倒地。

當然，你也可以用自製的關鍵字牌卡玩簡單一點的遊戲，像是前面提到的對對碰、心臟病。

成為押韻專家

文字牌卡還能幫忙創造出各種作品，例如大家先抽一張上面有某個詞的牌卡當題目，接著大家合力輪流一人一句，說出一首跟牌卡上的詞押同一個韻的新詩。也可以運用即興歌唱的形式，大家合力在押韻的情況下，編出一首全新的歌。

練習當自信說話王

即興劇技巧可以幫助你擁有無論碰到什麼情況，都能自圓其說的反應力。你可以將牌卡當成幫你發聲的小助教，請學生將牌卡上的字詞或一句話，當作是表演或回答問題時的線索。

例如「比文招親」這個活動，兩個角色想爭取同一個角色的芳心。此時，一旁的提詞者會透過抽卡，抽到什麼就大聲唸出來。那兩個角色就要輪流試著運用牌卡上的文字，說出為什麼該跟他在一起的理由。牌卡上如果寫著「阿嬤想吃雞蛋糕」，演員可能會說：「每次阿嬤想吃雞蛋糕，我都會不畏風雨去買，像我這麼有孝心的人，是最適合你的對象。」

情境聯想法

「不只好玩，更能讓學生深刻地活在情境中。」

無論使用何種牌卡、桌遊，課程帶領最重要的是能扣連「課程主題」。

　　回到本篇開頭提到的環境保護牌卡例子，當時我想了許多不同主題的聯想玩法，其中一個是針對牌卡具備環境保護行動的特性，塑造出「世界毀滅」的情境：如果三百年後，世界毀滅了，而你是未來人，搭乘時光機回到現在，你會從這麼多的牌卡中挑選出哪三張，當作是拯救地球未來的行動方案？增加了這個情境之後，整副牌卡便有了不同的意義。

　　只要使用即興劇裡的「情境設定」「角色塑造」，牌卡本身就可以被無限擴充，像是創造了一個新的世界。但如果你沒有牌卡，卻想做到相同的事情，怎麼辦？

　　有一種自製牌卡，你一定會做：ＯＸ牌！將空白卡片，一面畫Ｏ、一面畫Ｘ，立刻就做好了！不要小看ＯＸ牌的威力，能做的活動超級多。像是「ＯＸ大逃殺」，每個人拿張ＯＸ牌，在活動帶領者問完問題後，迅速找到跟自己選「同樣符號」的夥伴，落單的人就要會被所有人用無實物（沒有真的拿道具，假裝手中有道具）的方式亂槍掃射。被射中的人，立刻要華麗死亡。

　　聽起來很簡單，可是越簡單的遊戲，越會讓人笑到不行、玩到瘋狂！

　　除了自製牌卡，你也可以做各種圖板，像是畫蛇梯、大富翁地圖等。就算你不想自製牌卡，手邊的任何東西，都有可能成為你的好幫手。像是你可以在白板上畫出九宮格，再拿皮球讓大家用踢的，玩足球九宮格。文具店買得到的棍子、原子筆，也可以拿來做雙人合作的舞蹈。甚至隨便一個物品，都能拿來玩疊疊樂！

　　以上例舉的即興桌遊不到我們平常運用的十分之一，若是要將每個遊戲都寫出來，整本書也寫不完，因為即興桌遊就是有無限擴充的可能。

　　你也來設計專屬於你的牌卡世界吧！

可以做的
即興行動

能力階梯：結合桌遊、牌卡的「遊戲機制」，與即興劇
的「情境設定」「角色塑造」，可以為 2D 的桌遊與牌卡
增添 3D 的玩法，透過實際行動，促進覺察與體會。

即興練習：「即興動物園」。使用動物卡（只要卡片上
印有動物即可，也可以自製）當作題目，讓同學們在時
限內「一起」試著扮演卡片中的各種動物，看哪一組能
被猜中最多動物。

相對應的
即興精神

Yes, And

注｜意｜事｜項

● 桌遊與牌卡都是輔助，重點還是在你想帶給學員什麼。帶領
者不要被桌遊原本的規則限制，A 桌遊可以用 B 規則、B 桌
遊可以用 C 規則來玩，能幫到學生的規則，都是好規則。

遊戲改造
——「避開超雷應用」

　　許多老師學了即興劇或桌遊後，都很想立刻拿去課堂上玩。可是，有時候卻會玩成悲劇，是為什麼呢？

　　有一次，我剛好就在慘案現場。某所學校邀請我去教即興桌遊，我因為提早到了，所以先看了前一堂老師的教學。那位老師十分賣力，看得出來他正試著用還不太熟的破冰遊戲，加上融入考題的自製桌遊帶活動，可以說教學誠意十足，場面卻玩得有些尷尬。就像是一盤好菜，卻忘記加上一些調味料。

　　這位老師的問題是，破冰遊戲光是規則就非常複雜，很多同學本來就聽得一個頭兩個大，所以乾脆直接放棄參與。桌遊部分則呈現兩極化的反應：有些學生玩起來眉開眼笑，頻頻得分；有些學生則越玩臉越僵，不久後便敷衍了事。

　　如果仔細看規則，會發現這個桌遊根本是張變形的考卷，成績好壞決定了遊戲是否玩得起來。因此，對成績差的同學來說，不僅不好玩，而且玩的時候根本就像遭到了「凌遲」。

　　那到底要怎麼改，加上什麼調味料，才能讓這個遊戲復活呢？必須要靠以下三個訣竅。

拆解知識

「想要全部，全部沒有。抓到重點，無限延伸。」

要讓學員能玩起來，得先將知識「瘦身」，不把過多的資訊塞進遊戲中，只放所教項目的「重點」。

例如，「人際溝通」課程的內容非常多，就算十堂課也上不完。可是，當我們將知識拆解，不斷地切分，像是只先做「複合情緒表達」，就會單純許多。在課堂中，我們讓大家抽兩張情緒卡，並且為他們設定情境，上台即興演出，讓台下的同學猜猜看他們表演的是哪兩個情緒。因為目標夠明確，大家反而能在有限的範圍內，有更好的學習。

避免習得無助感

「沒有人想在活動中看起來很笨！」

你希望學員從桌遊裡學到東西，但如果每個學員在玩之前就已經有「程度差別」時，要怎麼避免學員「習得無助感」呢？

有一款桌遊叫「動文字」，裡面有兩種牌卡，一種是「部首牌」，另一種是「偏旁牌」，要對中文字有些了解，才能順利找到可以湊成字的兩張牌。如果照原本的玩法讓大家輪流湊字，獲勝的關鍵就是「誰比較會拼字」。玩個一、兩次，本來就不擅長拼字的人就會習得無助感，顯得興趣缺缺。

因此，在玩這個活動的時候，我們增加了一些額外的規則。

1. **讓場面變混亂**：把牌卡散落在地上，提升活動的變數，大家光是要

找牌就需要很多時間,那麼想贏就無法只依賴知識量。

2. **加上時間限制**:時間一長,的確比較厲害的人會有很大的優勢,但縮短時間,優勢就不那麼明顯。

3. **團隊計分**:不在桌上玩,而是將牌放在離起跑線有一段距離的地上。請大家在地上找到能湊成字的兩張牌卡,再跑回來放在桌上,以團隊成績計分。因為場面一片混亂,根本不知道這分是誰拿的,就會減少「分數太低的尷尬感」。當學員不會覺得被打分數,就會更願意玩。

機制玩起來

「一副牌卡加上不同玩法,就有無限可能。」

桌遊的機制百百種,在設計的時候其實不要從零開始,而是把已經有的桌遊機制當作是你的武器。像是「愛情卡」裡有各式各樣的愛情價值觀(如:長得好看、忠實、善於聆聽等),原本的規則是單純用選的,這樣同學們不一定會有興趣。

於是,我們加入了「即興角色扮演」元素,讓教師成為情境中的主角,先挑選五張「重視的愛情價值觀」、五張「不重視的愛情價值觀」,讓各組來猜,看是否能猜中。接著再加入了「競標機制」,猜的時候,給他們每組各五十個籌碼(不用真的籌碼,可用任何牌卡替代),讓他們分組競標這十張「愛情價值觀」。

他們可能花了很多籌碼,但標到「不受重視的愛情價值觀」,一分都拿不到;也有可能花很少籌碼,標到「最受重視的愛情價值觀」,拿到最高分。這樣不就刺激有趣多了嗎?

其實,好不好玩這件事,有兩個檢查方法。

第一是身為帶領者，你覺得好不好玩？如果連你都覺得無聊，那還是不要帶這個活動吧！

第二，如果你是學員，你覺得好不好玩？有時候只要換個立場，事情就很清楚了！

無論是即興遊戲還是桌遊，先有好的體驗，才能有好的學習。當我們能笑著學習，就能事半功倍。

實戰 POINTS

可以做的
即興行動

能力階梯：擔心桌遊舊了、玩過了，學生就覺得不好玩嗎？將現有的桌遊牌卡，加入即興劇元素與新的遊戲機制，就可以產生變化、帶來新鮮感。

相對應的
即興精神

Yes, And、Have Fun

注｜意｜事｜項

• 帶領者需要理解牌卡是死的、機制卻是活的，依照學員的狀態而非原本的規則來變化，才是應用的關鍵。設計活動的時候，問問自己，如果你是能力最差的同學也能參與其中嗎？

銀髮樂活
——「跨越年齡專心玩」

我開始累積許多教學經驗後，慢慢有了自己拿手的「口袋遊戲」，以及自認絕對能炒熱氣氛的一些「課程法寶」。只是我萬萬沒想到，有一天，這些法寶會全部失效！

有一次，我接了一個公部門的銀髮族案子，除了當時已經有許多教學經驗外，我平時也很有長輩緣，去之前自信滿滿，還直接答應要去上三堂課。但我到了現場，才發現自己實在太天真啦！

來參加的大哥大姊們，有人超級活潑，一直問我「老師等一下可以跳舞嗎？」，同時也有人行動不太方便，沒辦法做大動作。有人是退休教授，也有人一生中認識的字屈指可數。重點是，他們事先根本不知道要上什麼課，多半是為了中午可以吃個免費便當，下午能旅遊，打發時間來的。

我使出所有壓箱寶，效果卻大打折扣。最後，還發生了前所未有的狀況（希望以後也不要有）：我提早十分鐘下課，因為我真的不知道還能怎麼辦了。這件事可能對別人來說沒什麼，但對於我這種每次上課都教好教滿，平常只會時間不夠，不會剩下的人來說，真的是非常誇張的事。

當天課程結束後，我第一次有了「下次真的還要去教嗎？」的念頭。

可是我已經答應了，只好抱著即興劇「再一次」的精神，硬著頭皮繼續努力。

因此，我大幅更動了課程內容，從零開始想著如果我是那些大哥大姊，我真正要的是什麼？皇天不負苦心人，到了第三堂課，我終於能讓大家帶著笑容，玩得開心，學得津津有味，即使快到下課時間仍舊超級專注。結束後，還有阿嬤一直問我：「下次是什麼時候要來？」

跟第一堂課相比，我更動的活動並不多，而是將主題改為「美國人的長壽秘方」！其中包括五大秘訣「笑聊動放讚」（還開玩笑編了口訣「笑著聊天發現吃的丼飯很讚」），每個秘訣都對應一項即興劇活動，大家玩到笑不停。

應用秘訣

「教課的重點從來不是你用了什麼技術，而是上課的人有什麼收穫。」

長輩們也許沒有動機學即興劇，可是體驗活動能帶來的「笑容」「輕鬆聊天的技巧」「肢體律動的方式」「再一次的放鬆感」「夥伴彼此稱讚支持的美好」，都是很棒的禮物。直到最後，我都沒有教他們什麼是即興劇，但每個人都因此受益，也縮短降低了他們對這類戲劇活動的距離感與排斥感。

後來，接了更多的銀髮族活動後，我深深覺得即興體驗根本應該是此類活動必備啊！畢竟，長輩們的「身體照顧」固然重要，可是「人與人的連結」「心理健康的照顧」，更能收到「預防勝於治療」的效果，而時常保持快樂的心情，更能讓長輩們常保健康、充滿元氣！

可以做的
即興行動

破冰暖身：不同年齡層，有不同的需求與價值觀。帶領銀髮族課程時，將他們在意的需求與即興劇連結，就可以讓老師的教學進入學員的世界。

相對應的
即興精神

讚頌失敗

注｜意｜事｜項

• 帶領者規劃銀髮族的活動時，要考量長輩們在體力上的限制，並保持可隨時休息的彈性。課程中盡量穿插動態與靜態活動，讓長輩們能順利完成。

PART

5

開始吧！
9 個沒學過即興劇，也可以上手的活動

這一章，是你的求生工具箱。

正在看這本書的你，或許已經是帶領即興劇活動的老手，想看看還有什麼新玩意？或者你是剛上過一、兩堂工作坊的新手，正想把即興劇帶回自己的教學場域，卻不知道從哪開始？

也許，你跟這本書的相遇根本是個美麗的誤會，而你剛好翻到這一章。無論如何，只要你是想在教室、團隊中帶活動的人，這一章都可以幫上一點忙。

為了撰寫這本書，我在 Amazon 下單了好幾萬塊的即興劇原文書，從最經典的《即興》到國外教師、工程師與企管顧問寫的應用即興書，全都被我買回來一探究竟。看了夠多本之後，我發現：好用的即興書，都有「活動清單」這個單元。

每一次備課的時候，我會先寫下課程方的需求、學員的特性，以及這次的教學主題。然後，我會拉一個時間軸，考慮要放哪些即興活動。但，人是有慣性的。備課久了，我發現我帶的活動差不多都是那幾個。

為了打破慣性，我看向那價值好幾萬塊的書櫃，再把那些附有「活動清單」的原文書都拿下來。然後，別笑——我像是算命一樣，先虔誠地跟即興之神祈求靈感，然後隨機翻到活動清單中的某一頁，碰！

新的靈感出現了，舊的慣性再見了！

因此，我特別寫下這一章，送給這本書的讀者。你不需要像我一樣，花幾萬塊把原文書搬回家。如果你只是需要一些靈感，你可以先向即興之神請求祝福，然後從這一章找到你需要的活動與訣竅。

記得：我們在 Part 3 說過，活動不只是活動。就算這些活動你已經玩過、帶過，你依然可以從「帶領訣竅」「變化玩法」與「引導反思」中，找到一些變化版的靈感。如果你發明了一些訣竅或玩法，也歡迎到本書臉書社團（可掃描右方 QR Code）跟我們分享。

讓我們成為彼此的即興之神！

讚頌失敗

活動簡介：

　　這是一個引導學員面對失敗的即興練習。「讚頌失敗」之所以重要，是因為：失敗，是我們這一生必修的課題。我們每天都在面對失敗。無論是考試分數不滿意、工作表現不佳被上司罵，或是跟家人大吵時，瞬間覺得自己的人生好失敗……

　　心理治療有句名言：「症狀本身不是問題。我們應對症狀的方式，才造成了問題。」這句話放在「讚頌失敗」也適用：「失敗本身不是問題。我們應對失敗的方式，才造成了問題。」

　　在這個練習裡，教師會透過一些稍有挑戰性、有明顯勝負的遊戲，讓學員經驗到「適度的挫折／失敗」（詳見〈讚頌失敗 2〉的討論），幫助他們在可以承受的範圍內，練習應對失敗的新習慣。

　　記得，遊戲本身不是重點，如何應對遊戲帶來的失敗感，才是真正重要的關鍵。

活動時間｜10 分鐘

活動人數｜兩人一組，總人數不限

即興心法：

◆ Have Fun

◆ 讚頌失敗（當然了！）

活動目標：

◆ 讓學員在工作坊的「小失敗」中，建立「回應失敗」的新習慣。

◆ 輔導、心理、自我成長的課程，可幫助學員進一步探索失敗的經驗。

◆ 在課程一開始就練習「再一次！」，能為學員建立心錨（情緒經驗的開關），讓學員在後續比較複雜、困難的演練中，擁有一個可以重新啟動的好習慣。

活動流程：

1. 學員分成「兩人一組」。分組，可以直接用「報數」的方式（比如，團體有 10 個人，就讓成員報數 1 到 5，再讓相同數字的夥伴兩人一組），或是就近兩人一組。

 → 兩人小組中，一位擔任 A，另一位擔任 B。教師可以使用簡單好玩的「身家調查」來分號碼，比如「手機號碼最後一碼，數字比較大的是 A，比較小的是 B」，或是「頭髮比較長的夥伴是 A，比較短的是 B」。

 → 如果學員人數較多，教師要記得在分完號碼後，先請「A 舉手」，再請「B 舉手」，藉此確認每組都有分好號碼，也透過身體動作，提醒學員記得自己的號碼。

2. 說明活動進行方式：「待會，請小組中的兩個人面對面，站著、坐著都可以。你們的目標，是要一起數 1、2、3。從 A 開始，一次一

個人，數一個數字。當你們數到 3 的時候，下一個人就會數 1，以此類推……」（說明到這邊時，建議教師可以找助教或同學做一次示範。）舉例來說：A: 1、B: 2、A: 3、B: 1、A: 2，以此類推。

3. 確認學員都了解規則後，做下述提醒：「過程中，你們可能會卡住，會語無倫次，或是其實沒犯錯，卻在心中罵自己太慢、太笨……無論是哪種反應，這都是『我失敗了』的內心小聲音。當你發現內心有這個聲音跑出來，就把雙手舉起來大喊『再一次！』。如果你看到你的夥伴喊『再一次！』，就立刻加入你的夥伴，一起舉手大喊『再一次！』。」

4. 請學員開始分組練習，過程中可以鼓勵學員只要內心有任何小聲音跑出來，不要猶豫，就讓自己「成功地」再一次。

5. 完成練習後，教師可以請學員聊聊「再一次」的感覺。記得：學員對此的反應，不一定是正面的。因為，這個練習很容易觸發失敗的念頭與感受。

6. 學員如果不喜歡「再一次！」這個說法、動作，也可以鼓勵他們發展個人版本的「讚頌失敗」儀式。舉例來說：學員可以用雙手握拳的「動作」，代替高舉雙手。或是用「沒關係，加油！」，來代替「再一次！」。

帶領訣竅：

　　記得：這個練習最重要的，是讓學員感到自在。要在教室中，舉手高喊「再一次！」，可能會讓學員感覺很尷尬、有偶包，或是覺得「太勵志」。因此，教師需要依照學員的特性，循序漸進地引導他們做「讚頌失敗」的練習。以下，是我會用的幾個方式：

- 做練習前，先分享焦慮（恐懼失敗）的相關故事，或是讚頌失敗的故事、金句。比如，已故 NBA 籃球巨星 Kobe Bryant 說過：「如果你害怕失敗，那意味著你已經輸了。」或者，你也可以參考我在本書〈讚頌失敗 1〉中寫到我去見強史東的故事（歡迎跟任何人分享這個故事，也別忘了告訴他們出處。另外，引用這故事還有個好處。因為故事中的強史東，最後舉起雙手喊了「Again!」，這也會替學員建立心錨，提升後續做「再一次！」的意願）。

- 做練習前，先分享焦慮（恐懼失敗）的心理學理論。比如，催眠治療師薩德曾說：「焦慮是驅動人們奮發向上的動力之母。當人們沒有焦慮時，他們不會改變。」分享這個概念後，我會這樣引導學員：「……因此，我們面對失敗時，最辛苦的狀況是自我批評到無法思考。最理想的狀況則是『維持適當的動力』。那麼，該怎麼維持動力呢？（接到讚頌失敗的練習）」

- 你也可以在「讚頌失敗」這個能力階梯之前，先做一個破冰暖身。如果是在團體、工作坊中，我通常會讓學員圍成一圈，玩丟接球（真的球！）的遊戲。由於球沒接到就是沒接到，「失敗」了很明顯（但又有點好玩），我會告訴學員「只要球落到地上，我們就大喊『再一次！』」，但不解釋「再一次」的意義。這麼一來，你後面帶到「讚頌失敗」的活動時，學員可能會有恍然大悟的體會。

變化玩法：

- 「1、2、3」這類遊戲，在國外暱稱為「Brain Fight」，大概可以理解為「燒腦」遊戲。因此，做讚頌失敗的練習，不見得要用「1、2、3」。任何燒腦且有明顯勝負的遊戲，都可以搭配使用。

◆「1、2、3」遊戲被破解了怎麼辦？比較有數字感的朋友，或許已經發現這是一個數字序列的遊戲（我第一次知道這件事，是有一次帶國中資優班孩子玩讚頌失敗，他們教我的）。如果有學生抓到訣竅，你可以把遊戲變難：「接下來，數到 2 的人，不要講 2，改成抓一下鼻子。」

引導反思：

◆ 你如何「知道」自己失敗了？你的「內心小聲音」是什麼？你會如何「回應」這個小聲音？

◆ 當你喊「再一次！」時，你的感覺如何？你有什麼發現？這跟你習慣的回應方式有什麼不同？

相似圈

活動簡介：

　　這是一個來自心理劇的暖身活動，透過尋找學員之間的「共通點」，協助成員認識彼此、加速團體暖化。對教師來說，相似圈進可攻、退可守。它可以用來暖化學員之間的連結，準備好進入深度探索（心理劇原本的用法），也可以幫助教師快速了解這群學員的共通點、興趣，與內梗（這群人都懂，但外人不懂的事），為學員量身打造客製化的能力階梯、實作演練與反思討論。

> **活動時間**｜10 ～ 15 分鐘，視分享題數多寡
> **活動人數**｜不限，但團體如果超過 16 人，建議採取分組的方式進行。

即興心法：

◆ Yes, And（這遊戲要玩得起來，就要願意對夥伴的提議說 Yes, And）

◆ 讓夥伴發光（願意對夥伴的分享，表態「我也是」「我不是」，就是讓這個點子發光）

活動目標：

◆ 讓彼此不熟悉的學員、第一次見面的團體，可以快速認識彼此。

◆ 在人際關係類的課程中，相似圈可以讓學員分享相關人際經驗，同時看到彼此的異同。

◆ 這也是一個基礎的 Yes, And 練習，讓學員學習聆聽他人的分享，並加入自己的想法。

活動流程：

先依照學員人數，決定適合的「開局」形式。如果人數小於 16 人，可以考慮用「圍圈」或「遊戲」的方式進行。如果人數大於 16 人，建議以 3~5 人分成一小組。

◆ 「遊戲」形式的相似圈：空間需要為地板教室，或將課桌椅移至旁邊，清出一塊空地。教師請大家在空間中自由走動，並說明：

→ 「接下來，任何人可以停下腳步並舉手發言。這時候，請其他同學也停下來。」

→ 「發言的同學，請講一個『跟自己有關』的事情，舉例來說：可以是『我喜歡……』『我討厭……』，比如『我討厭吃蔥』。」

→ 「與這位同學一樣討厭吃蔥的，就請『靠近』這位同學，跟他站在一起。與這位同學不一樣的，就請『遠離』這位同學，站在離他很遠的地方。」

→ 每一輪，教師可以請幾位同學發言，分享自己「為什麼選擇站在這裡？」。特別可以邀請只有一、兩個人站的「少數派」發言，讓他們為自己發聲。

◆ 「圍圈」形式的相似圈：空間最好也是地板教室，但相較於「遊

戲」形式的相似圈，需要的空間較小，只要全部人能夠圍成一圈即可。適合桌椅比較無法大幅移動的教室。教師請大家圍成一圈後，說明：

- →「接下來，任何人可以往前站一步，講一個『跟自己有關』的事情，舉例來說……（舉例部分可參考上一段）」

- →「與這位同學一樣的，也往前站一步。跟這位同學不一樣的，留在原地即可。」

- → 圍圈形式還可以「追加」問題。比如第一題是「我討厭吃蔥」，10 位同學有 4 位站進了內圈，代表他們不愛吃蔥。可以再對內圈的 4 個人追加問題。比如，有人可以再更進一步表示：「我討厭吃蔥，但是日本蔥可以。」內圈的人可以選擇同樣往前，或留在原地。

◆ 「分組」形式的相似圈：根據我們以往的經驗，如果無法使用地板教室，學員人數又超過 16 人，有時候採取「圍圈」或「遊戲」的形式，會因為人數太多而讓學員怯於分享，特別是在第一次見面的陌生團體。這時候，可以考慮「分組」的形式。

- → 請學員分成 3~5 人一組，用 3 分鐘的時間，討論「小組成員之間的 3 個共通點」。可以要求學員盡量不要找「外觀明顯可見」的共通點，像是「我們都有眼睛、鼻子、嘴巴」，以免讓活動太過簡單。

- → 完成之後，可以請每一組分享他們找到的共通點。如果其他組也有類似的共通點，可以舉手或做出「我也是」的反應。

帶領訣竅：

◆ 分享的內容，建議可以先從「我喜歡／我討厭」開始，因為「喜好」是在社交場合相對好聊的主題。當團體慢慢熟悉彼此、熱絡了，可以引導學員分享像是「我在乎⋯⋯」「我認為⋯⋯」「我覺得我是⋯⋯」等比較深入的「價值觀」主題。

◆ 透過這類資訊的交換，不只能促進成員之間的連結，教師也可以利用這些素材設計後續的活動。比如，假設大家在相似圈都分享「我常常碰到渣男」，那教師就可以考慮在實作演練時，設計與渣男主題相關的「使用者情境」（詳見〈實作演練 3〉）。

◆ 如果後面以講述為主，而且主題已決定（如：親密關係），教師可以在做相似圈的時候引導相關的題目，不用讓學員自由發揮。比如，教師可以直接出題，讓小組找出「在愛情中的一個地雷（共通點）」，或是在圍圈、遊戲時，請學員針對「在親密關係中，我喜歡／我討厭⋯⋯」發言。

變化玩法：

◆ 不說話，用比手畫腳玩相似圈，促進學員非口語溝通的能力。

引導反思：

◆ 原則上不需要反思，因為這個活動已經產出很豐富的經驗分享。

◆ 如果教師想協助成員「打包」體驗的成果，可以引導學員看見：

「我們這個團體，大家比較在乎的是什麼？」

「大家共有的經驗是什麼？」

「還有什麼是我們比較少提到的？」

直覺聯想

活動簡介：

　　這是一個打開「聯想腦」的即興練習。如果後續課程需要進行創造性活動（比如：畫圖、寫作文，或排一齣戲），這是很好用的鷹架（能力階梯）。

　　本活動是由兩人一組面對面（若奇數可以 3 人），以「想到 ____，就想到 ____」的句型，開始聯想丟接，直到老師喊停為止。

活動時間	一輪大約 **3~5** 分鐘，教師可自行拿捏要練習幾輪、是否要換不同的小組夥伴
活動人數	不限，只要分成兩人一組即可。

即興心法：

◆ Yes, And（標準的 Yes, And 練習，需要先聽見夥伴的點子，藉此引發自己的點子）

◆ 讓夥伴發光（為了聽見並榮耀夥伴的點子，你必須在練習的過程中，持續注意你的夥伴）

活動目標：

◆ 解放自己的直覺聯想能力。

◆ 有可能需要讚頌失敗（再一次！）。

◆「好好聽見」夥伴給的點子（當成一份禮物）。

◆ 同時，也讓自己的點子「好好被聽見」。

活動流程：

1. 將學員分為兩人一組，並說明遊戲規則：「待會，兩個人會以『想到什麼，就想到什麼……』的句型，開始直覺聯想的練習。」教師可以先請一位同學（或助教、窗口）跟他一起示範：「比如，第一個詞是『西瓜』，1 號就可以從『想到西瓜』開始，比如『想到西瓜，就想到夏天……』」

2. 接著，教師示範 2 號該如何回應：「如果我是 2 號，我聽到夥伴最後講了『夏天』對嗎？這就是我從夥伴這邊得到的點子，也是一個禮物。因此，我就可以接著說：『想到夏天，就想到……』」（以下請教師自由發揮，可以跟示範同學做個幾輪，讓學員對等等要做的練習有心理準備）。」

3. 教師可以提醒學員，等等會計時 3 分鐘，請持續練習到時間結束。此外，教師也可以視情況，提醒學員以下注意事項：「如果輪到你講的時候，腦袋一片空白，什麼都想不到，你可以用以下兩個方式處理……」

 A. 你可以重複前面一位夥伴講過的。比如，前面的夥伴說「想到西瓜，就想到夏天……」，而你還不知道「夏天」可以聯想到什麼，你可以說「想到夏天，就想到夏天」，讓夥伴協助你解決這一題。

B. 如果你心中的「小聲音」實在太吵了，你可以停下來，舉起雙手喊「再一次！」。這時候，請對面的夥伴也跟著一起讚頌失敗，不要問對方怎麼了，也不要鼓勵對方說「你做得很好啊，不要這樣」，而是跟對方一起「再一次！」，就可以繼續練習。

4. 練習結束後，可以請學員彼此聊聊剛剛的感受與發現。

帶領訣竅：

◆ 帶這個練習時，教師自己要記得，也要提醒學員，重點在於「維持節奏感」。這個練習，通常會死在其中一位學員卡詞卡了半天，但又不好意思喊「再一次！」，或是忘記可以重複夥伴的點子。少了一來一往的節奏感，這個遊戲會很難玩，而且很尷尬（你可以不斷提醒卡住的學員，使用上述兩個方法解套）。

◆ 節奏感建立以後，有些學員會被自己「直覺聯想出來的黑暗面」嚇到。通常，我在第一輪時不會先說太多，但如果有小組成員表示「我竟然講了這麼多色情、殺人，還是屎尿，好恐怖……」，我就會提醒學員「沒關係，這是正常能量釋放……」，或是「我們練習的重點不在內容，而在節奏」。

變化玩法：

◆ 如果後續要接創意寫作、作文課等，完成練習後，教師可以請學員將剛剛聯想到的點子，用紙筆記錄下來。接下來，可以請他們用九句故事接龍（見〈能力階梯 2〉）或其他寫作格式，進行書寫練習。

◆ 進階玩法：如果上課的學員想上台演出、演講，或是希望表演得更好，我會請他做一個我稱之為「自體直覺聯想」的練習。

在這個練習中，沒有小組夥伴，你跟你自己一組。教師為學員計時5 分鐘，請他用「想到……就想到什麼……」，或是「我喜歡……我討厭……」等句型，進行個人的直覺聯想。

建議第一次做自體直覺聯想時，可以「圍圈」或「小組」方式進行，學員會比較有安全感。第二次時，則可以考慮「上台」，讓學員實際感受面對觀眾的焦慮，並練習維持聯想管道的暢通。

引導反思：

◆ 你還記得，你跟你的夥伴丟出了哪些點子？

◆ 在剛剛的練習中，你喜歡聽到的哪些點子？對哪些點子感到緊張？

◆ 你如何被你的夥伴引發靈感（inspired）？你如何把夥伴的點子當成禮物？

◆ 在什麼時候，你可能會聽不到夥伴的點子？或是就算聽到了，也沒有感覺？

◆ 在什麼時候，你會想不出任何點子？那時你心中的「小聲音」是什麼？

◆ 透過直覺聯想，你發現了什麼？也許是你之前不知道、不熟悉的自己或夥伴？

◆ 我們可以如何將「直覺聯想」的能力，運用在我們的工作、溝通與親密關係上？

3！3！3！

活動簡介：

「3」是一個神奇數字。當事情有了「3」，就會感覺蠻有條理的。比如：「這個問題有 3 個解法」「這件事有 3 個角度可以談」「我去訪談了 3 個人的意見」。

這個練習，很適合作為演講、表達與寫作訓練的「能力階梯」。所有學生會先一起握拳喊「3！3！3！」，然後由老師開始問右邊的學員 A 一個「需要 3 個答案」的問題，比如「告訴我 3 個尖銳的東西」，學員 A 直覺回答後，大家再一起喊「3！3！3！」，然後由學員 A 詢問學員 B 另一個「需要 3 個答案」的問題，以此類推。

活動時間 | 8~10 分鐘，視人數多寡

活動人數 | 3~8 人，若超過 8 個人可以分成兩組。

即興心法：

◆ 丟與接

◆ 讓夥伴發光

◆ 讚頌失敗（因為你有可能會卡住）

活動目標：

◆ 提升直覺聯想能力

◆ 練習讚頌失敗（再一次！）

◆ 聆聽夥伴的點子（提問）

◆ 擁抱夥伴的點子

活動流程：

1. 邀請所有學員圍成一個大圈（若是分成 2~3 組，邀請每組自行圍圈）。

2. 由老師先，或指定第一位學員（可以指定生日最接近年末，或是頭髮最長的人等等）。

3. 老師先請所有學員練習一起握拳喊「3！3！3！」，並解釋如何發問。

4. 確定大家熟悉規則後，再開始正式進行遊戲。

5. 過程中如果有「答題」的學員卡住了，可以鼓勵他直覺講出腦中的答案（就算他覺得「不對」或文不對題，也沒關係），如果卡得有點久，邀請全部學員跟他一起「再一次！」。

6. 過程中如果有「提問」的學員卡住了，可以邀請他講出腦中想到的問題（再奇怪也可以），把之前有人問過的問題，再拿來問一次（教師重申可以重複提問，因為答案也不會完全一樣）。

7. 持續進行這個遊戲，直到進行了 2~3 輪，確保所有人都當過「提問」與「回答」的人。

帶領訣竅：

◆ 老師如果預期班上有同學會刻意用黃色素材搞笑（比如：給我 3 個 AV 女優的名字），且評估這並不適合班級教學風氣，可以事先告知同學，老師有審核提問的權利。

◆ 在成人教育訓練中，這是一個很好的醒腦遊戲。通常成人學員會比較拘謹，第一圈傾向模仿前面學員的提問（比如：3 個尖銳的東西、3 個粗糙的東西、3 個柔軟的東西等）。

因此，老師可評估班級動力，決定是否要學員「換一個角度來提問」，同時也可以在反思的時候討論「換一個角度思考問題與答案」，帶來什麼樣的改變？

◆ 在樂齡教學中，長者有時在第一時間會不清楚要問什麼問題，教師可視學員情況給予協助。若有需要，也可以在活動前就用白板列出一張「提問清單」，透過視覺提示的方式協助活動進行。

變化玩法：

◆ **淘汰制：**在比較需要刺激、快節奏的青少年團體，可以使用淘汰制（如果太慢回答或愣住，就被淘汰），透過勝負增加遊戲的刺激度。

◆ **加入裁判：**如果要促進學員間的互動，可以讓 A 學員提問，右手邊的 B 學員回答，再右手邊的 C 學員擔任裁判。如果 B 的答案 C 滿意，就發出「叮」的聲音，如果 B 的答案 C 不滿意，就發出「叭叭」的聲音，直到有 3 個答案得到「叮」，再繼續進行。

引導反思：

◆ 你比較喜歡「問問題」還是「給答案」？

◆ 你還記得同學問過哪些問題？哪些問題讓你印象深刻？為什麼？

◆ 你還記得同學回答過哪些答案？哪些讓你印象深刻？為什麼？

◆ 腦袋一片空白的時候，你會怎麼做？你還可以嘗試怎麼做？

◆ 我們如何透過問一個好問題，來支持團隊夥伴？

◆ 我們如何透過回答問題，讓夥伴感覺被支持？

◆ 這個練習如何幫助我們提升創意與反應力？

火星話

活動簡介：

　　「火星話」的原文是 Gibberish，指的是「一段無意義，也無法被理解的亂語」。就我的教學經驗，讓學員練習火星話，是最快能讓他們體會「非語言溝通，竟如此重要」的方法。火星話可以是暖身練習，可以是演出遊戲，也可以在學員遇到瓶頸時，提供「創意發想」與可能的「解決方案」。

　　不過，這麼好用的工具，其實有不少細節。有些老師新手上路，興沖沖地帶了活動，卻讓學員感到尷尬、焦慮，甚至抗拒練習……

　　這，是有原因的。

活動時間｜包括暖身，建議大約 **30~40** 分鐘

活動人數｜以團體的形式進行，建議 **12~16** 人為佳，不要超過 **16** 人。
　　　　　　（雖然技術上，也可以分成 **2~3** 人的小組進行，但考量火
　　　　　　星話練習是個容易引發學員焦慮的活動，教師會需要掌握
　　　　　　學員的狀況，並即時給予協助。因此，我不建議在 **30** 人
　　　　　　以上的講座，帶這個活動。）

即興心法：

◆ 丟與接（語言、非語言都有，是全面的聆聽練習）

◆ Yes, And

◆ 讓夥伴發光（當你自信地「聽懂」火星話，夥伴的話就變得很有意義）

活動目標：

◆ 練習在溝通中拿掉語言，增加非語言訊息的傳遞。

◆ 練習聆聽夥伴的非語言訊息（姿態、音量、語調）。

◆ 練習解讀夥伴的非語言訊息（將動作化為語言）。

活動流程：

　　無論你帶的學員是完全沒接觸過即興劇的新人，還是熟練的即興劇老手，進行火星話練習時，我會建議還是要從「暖身」走到「情境」，再進入「探索」。原因無他：越容易引發焦慮的練習，越需要足夠的安全感作為基底（相關討論，可參考接下來的「帶領訣竅」）。

暖身

1. 讓學員圍成一圈。從講師本人開始，輪流發一個聲音，比如說「啊」「伊」「嗚」。當圓圈中的某人發完聲音後，就請其他學員一起重複他的聲音，就像是在學一種新的語言（這句暗示很重要）。

2. 練習 1~2 次後，請學員依序用「2~3 個聲音」組成一個詞，但不可以是人類已知的語言（因為有些「聰明」的學員會嘗試用韓語、法語等外語，通過這一關），比如「啊烏九」。同樣地，一個人說完之後，請大家一起重複。

3. 練習了幾次，學員都習慣後，請學員用「5~7 個，甚至更多個聲音」來組成一句話。同樣，不可以是已知的語言，說完之後大家一起重複。

4. 通常到了這個階段，學員對火星話的「自在度」會呈現 M 型的差異。比較快熟悉的學員可能會先想好一個情境，再用火星話表達。比較慢熟的學員，則可能還卡在「這樣說對不對？這樣說好丟臉……」的尷尬中。

5. 這時，教師要特別留意班級的學習動力，來決定推進練習的節奏。

情境

學員習慣使用火星話的單字、句子後，教師就可以加入「情境」，協助學員發展更複雜的互動、對話。以下，是一些好用的情境設定：

◆ 讓學員從「特定情緒」出發（生氣、難過、興奮……），用火星話做表達。這時候，教師要觀察學員是否真的有表達出「指定的情緒」，也可以提醒學員「多使用聲音、表情與動作，配合火星話，表達出情緒」。

◆ 讓學員從「特定場景」出發（第一次告白、告訴父母自己多年的秘密、去菜市場跟小販爭論他賣的蔥太貴了……），兩人一組用火星話做互動。教師可以提醒學員：這個練習的重點，不在於演出的故事有多精彩，而是能夠自信地接住夥伴的火星話，並即時回應。

探索

完成了暖身、情境的練習，也就走過了「破冰暖身」與「能力階梯」的階段。對於大多數的課程來說，已經很足夠了。如果你的目的，是

想讓學員透過火星話進行「實作演練」。以下是我建議的作法：

◆ **火星話專家：**兩人一組，請同學 A 擔任「火星話專家」，同學 B 擔任「翻譯」。教師可以針對課程主題，設定一個開放式的問題。比如「如果要促進地球環保，我們還可以做些什麼？」A 扮演的專家，會開始用火星話回答這問題（記得身體、表情很重要）。B 扮演的翻譯，則會即時將火星話翻譯成中文。特別注意：不習慣表達的人會害怕做專家，對問題缺乏背景知識的人，通常會害怕做翻譯。建議教師可以先讓較資深的學員擔任 B，鼓勵 A 天馬行空地表達。

◆ **火星話案例：**二至三人一組。教師先針對課程主題，請學員發想：今天想要探索的「狀況題」。狀況題的「人事時地物」等細節，也就是實作演練的「使用者情境」越具體越好，比如「在義大利餐廳打工的服務生，遇到客人抱怨食物難吃，又要求主管出來面對。服務生怎麼道歉都沒用。」教師請各組先確定故事情節，並選好要扮演的角色。若有需要，也可以先討論「遇到這樣的狀況，服務生可以怎麼辦？」再用火星話演出，嘗試剛剛討論的策略是否有效？為什麼？

帶領訣竅：

◆ 就如同學英文時，補習班會先依照你的語言能力，把你分到初階、中階或高階班。我之所以強調火星話練習，一定要先從「暖身」開始，是為了讓教師能判斷學員的「火星話程度」。

◆ 帶火星話練習時，最容易死在「大家應該都會」「隨便講講就好」的態度。火星話，是一種拿掉語言的表達。拿掉語言，會讓我們感覺特別赤裸，就像是小孩或嬰兒在說話。對許多人來說，這是很尷

尬、不自在，甚至是丟臉的……

◆ 因此，教師有責任循序漸進地創造一個安全的環境，讓這些像是童言童語的火星話，可以夠安心地被表達。即使學員說的句子不是很長，甚至只是幾個音節，也是值得被鼓勵的。

變化玩法：

◆ 來自加拿大卡加利的資深即興劇教練 Shawn Kinley，曾經建議過一個進階的火星話玩法，讓即興演員自我挑戰：試著用火星話，模仿一個你不會的語言。觀察他們說話的節奏、語調以及輕重音，然後用火星話模仿（我第一次做這個練習，是跟來自世界各地的朋友，在 Shawn 家後院邊烤棉花糖邊玩的）。

引導反思：

◆ 說火星話的時候，你如何透過非語言訊息（聲音、表情、動作），讓夥伴知道你想說的是什麼？反之，夥伴又用了什麼非語言訊息，讓你知道他在說什麼？

◆ 在「火星話專家」的練習中，當你的夥伴說火星話時，你如何把夥伴的話翻譯成中文？你如何觀察與解讀夥伴的非語言訊息？

◆ 同樣是小組討論與角色扮演，使用中文討論（演練）與使用火星話，你感覺有什麼不同？有什麼新的發現？（這題反思特別適合成人教育，尤其是同質性高的專業人員訓練）。

名字／物品／我

活動簡介：

　　名字／物品／我，是引導學員對彼此說故事時可進行的方向。好的說故事活動，可以連結情感、交換資訊，也可以為團體暖身。不過，如果不當地使用說故事活動，反而會讓一個團體有所抗拒、充滿戒心，甚至會因為過度分享而受傷。教師需要考量學員的年齡、共通興趣、關係遠近，設計適合的故事引導句。

　　名字／物品／我，是我最推薦的三種引導方向。

活動時間｜若是兩人一組，大約 10 分鐘；若 3~5 人一組，大約需要 20~25 分鐘

活動人數｜2~5 人，分小組進行，總人數不限。

即興心法：

◆ 讓夥伴發光（透過好好聆聽夥伴的故事）

活動目標：

◆ 練習對夥伴說故事，也聆聽夥伴的故事，提升聆聽表達力。

◆ 透過說故事，引發課程學員之間的連結、情感與凝聚力。

◆ 運用說故事，讓學員回想個人經驗，再與教學主題連結。

活動流程：

1. **名字的故事：**將學員分為 2~5 人一組後，教師可以先決定小組內的分享順序（分組與決定順序的方式，可見「直覺聯想」）。接著，教師請學員在小組中分享「自己的名字」的故事：「待會分享的『名字』，可以是本名、綽號，或是藝名，選擇一個今天你想跟小組分享的。故事內容可以是：這個名字是誰取的？怎麼取的？你自己怎麼看待這個名字？你覺得這名字代表什麼意思？」

2. **物品的故事：**分組後，教師先請每位學員從自己的包包中拿出一樣隨身物品，然後請學員在小組中分享「這個物品」的故事：「故事內容可以是：這個物品怎麼來的？你會在一天中什麼時間用到它？這個物品對你有什麼重要性？為什麼你選擇了這個物品？如果這個物品會說話，它會說你是個什麼樣的人？」

3. **「我」的故事：**教師先在教室中擺放 4 張椅子，並說明椅子代表的意義：「最左邊的這張椅子代表，你在家中是『老大』，也就是長子、長女。中間這張椅子，代表你在家中是排行『中間』的，可能是老二、老三、老四，但不是最小的。再來這張椅子，代表你是老么。最後一張椅子，代表你是獨生子女。」接下來，教師請所有學員依照自己的出生序，走到相對應的位置、分成小組，聊聊身為「長子、長女／中間子女／么子、么女／獨生子女」的故事（如果有組別人太少，可以跟其他組一起討論）。

4. 結束小組說故事後，原則上不強迫所有學員都在大組分享，但可以

邀請自願的學員分享。

帶領訣竅：

◆ 在成人教育中，說故事的活動很容易被過度催化而顯得濫情。記得，不要強迫學員分享撕心裂肺的秘密，不要逼他們在大團體中再講一次（除非他們想講），也不要覺得只有原生家庭、創傷經驗、死亡體驗，才是「夠戲劇化」的故事。這裡之所以建議使用：名字／物品／我，就是要提醒老師們，不是只有戲劇化的故事，才可以被說出、被聽見。

◆ 有些學員說到了激動之處，會聲淚俱下一直講一直講，甚至講到快20分鐘。這對於說的人、聽的人，都不見得是好事。當一位學員占用團體太多時間，可能會損耗其他學員對他的好奇與耐心。

對此，教師的作法有二。理想的狀況是，「活動開始前」就規定每位同學分享的時間。如果預期學員會有超時的狀況，也可以將學員分組、編號，統一由教師決定各組的分享節奏，如：「現在請一號分享自己的故事，計時 3 分鐘。」如果學員是在大團體分享的階段超時，我會建議教師溫柔但堅定地協助學員結束故事（詢問「這個故事結束在哪裡？」），或是直接感謝他的分享，邀請下一位。記得：你不讓學員超時，是為了保護學員。

◆ 在國高中的課程中，說故事活動有時候不見得那麼容易帶起來。原因在於：青春期是一個又想被看見，又不喜歡被看穿的階段。別忘了，說故事，而且還是說自己的故事，不管對青少年還是成人，都是一種冒險。因為，你不知道別人會怎麼看你。

因此，如果是國高中的說故事課程，建議不用特別規定故事的長度

與形式，就算是說一句話、選一張牌，或是聽了別人的分享後，表態「我也是」（請見「相似圈」的討論），就已經是個好故事了。

變化玩法：

◆ 除了名字的故事，也可以聊聊「姓氏」的故事，這會談到更多血緣、家族與傳承。

◆ 除了物品的故事，也可以讓學員交換彼此的物品（比如：A 將他的手錶交給 B，B 把他的原子筆交給 A），然後聊聊手上拿到的這個物品，讓他想到什麼故事（因此，B 就會聊聊他與手錶的故事）。

◆ 除了出生序的故事，如果是成人、銀髮族課程，也可以聊聊「我的 10 歲、20 歲、30 歲……」的故事，串起人生的「時間線」。

◆ 如果你有特定的教學主題（比如：認識憂鬱症），我也會用「能力階梯」的角度，在進入理論教學前，請學員聊聊相關的經驗（比如：舉前例「認識憂鬱症」來說，學員分享了「曾經感到情緒低落的一次經驗」後，老師可以請大家分組，進行「我是一棵樹」的活動，來探索心情憂鬱時，會出現的情境、畫面（比如：我是宅在家的人、我是手機上的影片、我是外面的太陽），藉此連結學員的「個人經驗」與教師的「教學主題」，提升學習動機。

引導反思：

◆ 說故事就是一種「連結」「對話」與「反思」的活動，通常不需要再「引導反思」。

◆ 如果教師設計課程時，是把說故事放在「破冰暖身」或「能力階梯」的階段，建議可以在說故事後，加入小組討論、「人體簡報」「我是

「一棵樹」等創造性活動，持續深化探索。

由於學員前面已經透過「說故事」暖好身了，這時進行「我是一棵樹」的主題探索，呈現的內容通常會更加豐富。甚至一些與前面分享過的故事有關的素材、主題與聯想，也可能被學員直覺地加到活動中。如此一來，可以讓「體驗活動」「個人經驗」與「教學概念」，更緊密地連結在一起。

人體簡報

活動簡介：

這是一個訓練學員透過「非語言」來「共創」的練習。由於這個練習的時間可長可短，又是一個集體的小組活動，學員不需做太多表演、發言，不用太過「現身」，因此相當適合運用在以講述法為主的講座、研討會中，作為在「破冰暖身」與「實作演練」階段，轉換呈現形式以提升學員注意力的小技巧。

活動時間 | 10~20 分鐘

活動人數 | 以小組方式進行，一組建議 4~7 人，總人數不限。

即興心法：

◆ Yes, And

◆ 讓夥伴發光

◆ 注意第一個點子

活動目標：

◆ 透過「身體」的形式來共創。

◆ 練習聆聽夥伴的點子，激發自己的靈感。

◆ 練習身體先行，先加入夥伴，再感覺可以怎麼做。

◆ 比起台上簡報，人體簡報可以讓學員投入其中，親身體驗。

活動流程：

1. 先將學生分為 4-7 人一組，讓各組平均分布在教室中，站成一排。並確保每一組的前方，有足夠的空間進行演出。

2. 說明遊戲進行方式：「等等，我會給一些簡報題目。請小組內的所有人像是拼圖一樣，一塊一塊地拼出這個題目……」

3. 提醒學員常見錯誤：「比如，等會如果我說『阿拉伯數字的 4』，小組就一起拼出一個 4。一組不會有兩個 4，也不是每個人各自拼一個 4，要請大家一起拼出一個 4 來……」

4. 建議學員如何合作：「因為是用拼圖的方式進行，所以過程中，我們會一塊一塊地拼。比如說，各組可以先有一位夥伴站出來，想想看如果大家要一起拼一個 4 的話，各自可以當什麼部分……」

5. 事前示範：「有些夥伴選擇扮演 4 的那條斜線，有些人則是扮演垂直或水平線，都很好。接下來，請其他夥伴陸續加入，完成這一個 4。」

6. 教師可以先帶幾題暖身題（建議可以從數字、英文字母開始），再進入比較困難的題目，像是：家電用品、風景名勝，或是與教學主題相關之題目。

7. 特別注意：當題目變得比較複雜時，小組很容易變成大家各做各的，只是最後站在一起交差。即使最後的答案是對的，這也會讓學員失去練習共創的機會。建議教師發現後，停下小組練習，再次提

醒：「在這個練習中，我們會一塊一塊地拼，請讓第一個人先站出來……」

帶領訣竅：

◆ 如果是在地板教室進行的話，建議前面的破冰暖身，可以用「遊戲」的形式開局。讓學生在空間中自由遊走，進行快節奏的分組活動，能夠流暢地接到「人體簡報」的練習（建議可做的練習：數字分組、蘋果好朋友）。

◆ 如果是在一般教室進行的話，建議可以稍微把桌椅排開，讓學員們在小組中進行。最後，也可以考慮讓學員在台上表演人體簡報，由老師、其他學員進行簡報點評（詳見「變化玩法」）。

◆ 這是一個非語言的練習，「拼圖」過程中是不可以說話的。但也因為這是非語言的練習，很容易會引發學員的焦慮。一旦焦慮起來，有些學員就會嘗試掌控，其中一種控制，就是透過「說話」指揮別人，要求別人按照自己的做。

◆ 如果學員太過焦慮（可能會以要求別人依照自己的想法去做，甚至出手拉其他夥伴，要他們站在自己覺得對的位置，或是急躁地想完成老師出的題目等形式呈現），請他們先停下來、深呼吸、感覺雙腳踩在地上，重新感受自己、感受夥伴，以及這個練習的目標，再來一次！

變化玩法：

◆ 加入一個簡報者／說書人。小組完成人體簡報（拼圖）後，由一位簡報者向大家報告。簡報者要 Yes, And 小組夥伴排出來的畫面，將

其加入簡報之中。

◆ 報告內容可以是：遊記（我暑假去了哪裡玩）、日記（我最近去的打工），或是商業簡報（市場調查），藉此訓練參與者進行「即興簡報」的實作演練。

在以講述法為主的講座、研討會中，也可以讓學員們用人體簡報的形式，拼出他們對演講主題的過往經驗、期待，或疑問（破冰暖身）。或是聽完演講後，最有感、最有收穫的 3 個畫面（反思討論）。

◆ 舉例來說：破冰暖身階段，教師可以請學員用「人體簡報」的形式，排出「過去跟主管報告時，最常遇到的 3 個困難」「今天來上課，希望能學到的一件事」。反思討論階段，則可以排出「今天學到，關於向上管理的 3 件事」「跟小組夥伴一起討論時，印象最深刻的一個畫面」。

引導反思：

◆ 剛剛的人體簡報中，哪個畫面讓你印象最深刻，為什麼？
◆ 對你來說，「人體簡報」與平常的「電腦簡報」有何不同？
◆ 你習慣先站出來，做第一個點子？還是先等待夥伴，再加入？
◆ 當夥伴做的點子跟你想的不一樣，你會做些什麼來 Yes, And 夥伴？
◆ 作為說書人／簡報者的你，如何讓夥伴的點子（人體簡報）發光？
◆ 在拼出人體簡報的過程中，讓自己「不說話、只行動」是什麼感覺？有什麼發現？

我是一棵樹

活動簡介：

　　這是一個結合「身體」「圖像」和「語言」的綜合練習。教師如果想讓學員在「實作演練」階段，針對教學主題進行深化探索，但還不確定該如何設計「使用者情境」的話，很適合用本活動來代替角色扮演。「我是一棵樹」會以小組的方式進行，學員以「我是⋯⋯」＋「一個身體姿態」的方式，呈現自己的點子（offter），並加入夥伴，完成共創的畫面。

活動時間｜大約 **20~30 分鐘**

活動人數｜以小組方式進行，一組建議 **4~7 人**，總人數不限。

即興心法：

◆ Yes, And

◆ 讓夥伴發光

活動目標：

◆ 透過「身體＋語言」的形式來共創。

◆ 練習聆聽夥伴的點子，激發自己的靈感。

◆ 練習身體先行，先加入夥伴，再感覺可以怎麼做。

◆ 依照教學目的不同，可以進一步探索共創的畫面。

活動流程：

1. 教師先將學生分為 4~7 人一組，讓各組平均分布在教室中，站成一排。並確保每一組的前方，有足夠的空間進行演出。

2. 為了方便說明，教師可以先替小組學員編號（比如：請各組家裡住在最高樓層的夥伴舉手，舉手的夥伴是 1 號，1 號的右手邊是 2 號，以此類推），再說明進行方式：

 → 「接下來，請各組的 1 號往前站一步，用身體擺出一棵樹的樣子，然後像雕像一樣不要動。」

 → 教師可以示範演出各種樹（不一定是雙手往上，比出 Y 字型的大樹，也可以是小樹、枯樹，或是垂下來的柳樹），藉此鼓勵學員跳出框架、發揮創意。

 → 「當 1 號夥伴完成後，這就是你們的『第一個點子』。接下來請 2 號夥伴聯想一下『當你想到樹的時候，會想到什麼？』」

 → 承上，教師徵求幾個學員的答案後，就可以請 2 號往前站一步，擺出自己的答案（比如：『我是樹上的蘋果』『我是蟲』等）。

 → 可以的話，請 1 號與 2 號碰在一起，會讓這個畫面比較有張力。不過，教師引導之前，需要先就學員的心智年齡、彼此熟悉程度，以及「平時是否習慣身體觸碰」等因素進行考量，也要徵求學員的同意。

 → 接著，教師再請 3 號夥伴加入「想到 1 號與 2 號的點子，會讓你

想到什麼？」，或是「你覺得這個畫面還需要什麼？」。同樣地，如果可以的話，也請 3 號跟 1 號與 2 號有身體觸碰。

→ 當 1 到 3 號都完成之後，第一輪的「我是一棵樹」就成形了。接著，教師說明：「大家可以看看每一組共創的畫面，欣賞一下同樣從『我是一棵樹』開始，各組如何產現了不同的創意……」

→ 接下來，請 4 號同學站出來，看看前面三位夥伴的點子，並選擇「一個他想留下的點子」，然後「輕拍另外兩位夥伴的肩膀」，被拍到的夥伴，就可以放鬆回到小組之中。

→ 請留下的這一位夥伴，再重複一次剛剛的點子，比如「我是蟲」。這時候「我是蟲」就是第一個點子，請 4 號夥伴聯想「想到蟲，會想到什麼？」，繼續接下去。

舉例來說：如果前面三位夥伴是樹、蘋果、小鳥，而第四位夥伴想要留下「小鳥」，他就輕拍扮演「樹」跟「蘋果」的夥伴，這兩位夥伴就可以回到小組。然後，留下的夥伴就重複「我是小鳥」，讓第四位夥伴加入，比如「我是獵人」。

3. 本練習需要注意的細節較多。因此，教師示範完一輪，可以請學員「按照號碼」做一次練習，以確認每位學員都熟悉實作細節。

4. 確認大家都了解規則後，就可以不用按照編號進行。鼓勵學員順著當下自發的創意，或是協助夥伴發光的心意，相互合作。

5. 教師確認小組所有人都有參與到 2~3 次練習，就可以宣布結束。

帶領訣竅：

◆ 替學員編號，是為了替他們拆解進行活動時所要的步驟（能力階梯）。如果學員很快就掌握到訣竅，就可以讓他們直接創作（實作

演練）。

◆ 如果練習時間足夠，通常每一組會有自己偏好的風格、玩法與合作模式。教師可以觀察各組的習慣，鼓勵學員找出合作模式，或挑戰他們嘗試不一樣的方式。

◆ 合作過程中，如果小組創作了特別有感或意想不到的畫面，教師可以在練習結束後，請他們重播（replay）一次，並用手機拍攝下來，作為後續課程的素材。

變化玩法：

◆ 澳洲即興劇教練 Patti Stiles 曾針對本練習，建議了以下的延伸玩法：

→ 三個人當中，至少要有一個人扮演如「觀點」「情緒」「氛圍」等抽象的角色，比如：我是憤怒、我是破碎的心、我是往日的榮耀。

→ 加入第四個人，這個人會用「這是一個關於 _____ 的故事」這句話，為前面的故事做總結。有點像是替電影點評，比如「這是一個弱肉強食的故事」。

→ 加入第五個人，這個人會練習用「這個故事告訴我們……」這句話，摘要、整合前四個點子，形成故事的意義感。比如：「這個故事告訴我們，人生沒有絕對的公平。」

◆「我是一棵樹」也可以用來作為教學主題的暖身。舉例來說，作者在輔大臨床心理系分享的時候，曾在探討「思覺失調症照顧者」議題時，運用「我是一棵樹」的練習。作法如下：

→ 請學生從「我是生病的人……」開始，進行「我是一棵樹」式的聯想。（學生可能會聯想到「我是擔心的媽媽」「我是疏遠的爸

爸」，或者「我是無力的學校老師」等角色。）

→ 請學生在練習中加入前述 Patti Stiles 建議的「觀點」與「情緒」，再次進行聯想。（學生可能會聯想到「我是憤怒」「我是恐懼」，或者「我是社會大眾的眼光」。）

→ 請各小組的學生，找一個最有感覺、最想往下探索的畫面，進行角色扮演（實作演練）。比如：擔心的媽媽可能會拉著生病的兒子就醫，而疏遠的爸爸則跑去上班不想面對等。

引導反思：

◆ 可以把「我是一棵樹」看成「簡配版」的實作演練。既然你跟學員一起經歷了深入的實戰體驗，別忘了留時間進行完整的反思討論（ORID）。如此一來，才能協助學員將寶貴的經驗打包。

◆ 你還記得剛剛自己與夥伴，丟出了哪些點子？（ORID 的 O）

◆ 哪些點子讓你覺得有趣？興奮？困惑？緊張？（ORID 的 R）

◆ 你對剛剛哪一個畫面最有感覺？這讓你想到什麼事情？又有什麼新發現？（ORID 的 I，也可以連結回教學主題）

◆ 如果用一句話、一個標題來總結剛剛的學習，那會是什麼？（ORID 的 D）

◆ 你如何被夥伴的點子引發靈感？又如何運用你的身體、語言加入夥伴？

◆ 加入抽象的觀點、情緒與氛圍時，會讓練習變得不一樣嗎？怎麼樣的不同？

專家訪問

活動簡介：

　　這是一個需要台上演員彼此合作，讓夥伴的點子發光，才可以完成的即興練習！在做「專家訪問」時，我們會用上所有這本書學過的精神與技巧，享受一場完全即興的訪談節目（YT 頻道、電視專訪，或是任何你喜歡的節目類型）。

　　那如果不是教即興表演，而是教專業科目呢？嘿嘿，既然這叫「專家」訪問，當然可以把你的教學「專業」放進這個「即興」共創的情境中囉！

活動時間	每一組大約會花 **15~20** 分鐘，總時間視有幾組而定
活動人數	一組建議 **4~6** 人。**1** 位學員會擔任主持人，其他 **3~5** 位學員則會「合體」成一位專家。

即興心法：

◆ 丟與接

◆ Yes, And

◆ 讓夥伴發光

◆ 說故事、角色塑造

活動目標：
◆ 透過訪談節目的形式，練習當下的即興丟接。
◆ 專家的語言是被「限制」的，這意味著主持人需要更主動地聆聽、覺察與回應。
◆ 主持人也會練習在訪談中提問、澄清，與回答現場觀眾的提問。
◆ 專家則可以練習自信地把點子丟出來，體驗混亂帶來的可能性。

活動流程：
1. 教師先將學員分為 4-6 人一組，並說明遊戲規則：「等等，每一組會現場進行一個完全即興的訪談節目。其中一位夥伴會擔任主持人的角色，剩下的夥伴則會合成一位專家。回答主持人的問題時，你們一次只能講一個字，也就是用單字接龍。」

2. 教師先請各組推派主持人與專家，再邀請每一組的「專家」練習單字接龍。教師可以提出一些問題，讓專家練習用一次一個字的方式回答，比如：「你今天晚上吃了什麼？（專家：番、茄）」「你最喜歡什麼水果？為什麼？（專家：香、瓜、因、為、很、甜）」「你認為生命的意義是什麼？（專家：生、命、的、意、義、就、是、神、奇、地、處、理、問、題）」

3. 「專家」訓練完成後，可以請「主持人」決定訪談節目的主題。為了方便專家、主持人後續容易發展，建議使用「如何」或「為什麼」的問句。比如：「如何不讓家裡再有蟑螂？」「為什麼情緒性吵架的時候，會有一方要先低頭？」

4. 教師可以為比較沒有主持經驗的學員，提供一個簡易版的「節目框架」，甚至自己先示範一次如何擔任主持人。建議的框架如下：

→ **節目開場：**歡迎觀眾、介紹節目名稱。（這邊可以由主持人自己為節目命名，並設計如何開場、如何歡迎觀眾。主持人會練習到一些角色塑造與說故事的技巧。）

→ **介紹專家：**請教專家的名字，以及為什麼會投入這個領域？（皆請專家先說，主持人再回應與解釋。）

→ **定義問題：**主持人可以提到專家最近出了一本書、發表了一篇研究，或是有了一個重大的發現。主持人先請專家一人一個字說出書名、研究主題，再請專家定義「關於這個領域，目前最重要的問題是什麼？」。

→ **3 個解法：**接下來，針對這個問題，主持人可以詢問專家 3 個解法。主持人可以依照「第一個是……（先請專家接龍，再回應與說明）」，以此類推第二跟第三個解法。

→ **最後總結：**節目最後，主持人可以摘要專家的解答，提出訪談的亮點，或是請專家最後給我們一段金句（當然，還是一次一個字接出來的），然後謝謝大家來參與這個節目。

5. 「專家訪問」是一個很需要觀眾回應的練習。因此，建議不要小組各自進行，而是讓每一組都可以「上台」過一次（如果學生太緊張，不一定真的要「登台」，也可以讓小組選擇教室一個角落做演出，會比真的上講台來得容易）。每一組都完成後，再回來討論即可。

帶領訣竅：

◆ 框架！框架！框架！很重要所以說三次。越是模糊不確定、需要臨

場即興的情境，越需要教師給予適當的「能力階梯」。前面不只一次提過：當學員的焦慮過大，他們就沒有在學習。為了確保學習效果，你需要給予適當的框架、引導與限制。

◆ 要帶學員做「專家訪問」，我強烈建議：教師要自己入戲，或找助教示範一次。因為，只有自己「現場」做過一次，才會知道學員將碰到什麼困難。如果教師自己都覺得沒把握、這好難，就不要帶你的學員做這個練習。

◆ 教師訓練學員當「專家」一次接一個字時，接龍的節奏要越快越好，也就是讓速度快到學生「來不及想」。因為，單字接龍的致命傷是：當學生開始猶豫，甚至停下來想接一個「正確」的字時，這個練習會瞬間失去它的趣味，變成一場你等我、我等你的折磨。

變化玩法：

◆ **算命大師**：如果你的學員年紀較小（國高中、大學生），「專家訪問」的設定，不見得能引起共鳴。這時候，我會建議把設定改成「算命大師」，讓「專家」變成「神仙」或「大師」，讓「主持人」變成「仙姑」或「解籤者」。如此一來，觀眾就可以來向神仙問事，再由仙姑解籤。一方面可以增加趣味性，另一方面，「煩惱」「占卜」等主題，也比較適合這個年齡層的學生。

◆ **即興你的專案**：如果你帶的是成人專業訓練，你可以運用「專家訪問」這個練習，讓學員跳脫原本的框架，發揮更多創意。如果你的學員已經相當熟悉這門專業，你可以直接讓他們用一次一個字的方式，來回答教師提出的問題，藉此打破慣性，找出新的思考方向。或者，你也可以將專家訪問當作「後測」，先讓學員了解相關概念

後，再進行課後提問，並要求學員以一次一個字的方式回答。

引導反思：

◆ 如果你是扮演專家的人，你如何讓自己一次只接一個字，來完成一句話？

◆ 如果你扮演的是主持人，你如何讓專家「接龍」出來的話（無論聽得懂或聽不懂，有意義或無意義），可以好好發光？

◆ 你如何對現場觀眾的提問說 Yes, And？過程中最印象深刻，或是最困難的部分是什麼？

當魔法失效的瞬間

你知道如何讓即興應用百分百成功，教學無往不利嗎？就是不要去做！

沒錯！你沒看錯！只有完全不做，永遠停在規劃階段，才不會有失敗的風險。無論你是開始進行教學、將它應用在職場上，甚至只是跟自己的孩子玩，只要嘗試，就有可能面臨挫折、難堪，甚至深深感到失落。

剛開始教學的時候，我單純想分享即興劇的美好，對於學員能有多少收穫沒有特別的期待，教學就順順的，沒什麼大問題。可是，當教得越久，難免會希望自己的努力可以創造出更多魔法，發揮更深更遠的影響力。

就是因為那麼盼望著，失望才如此真切。如果你曾跟我一樣，努力在教學中嘗試各種可能，你的昨天、明天，或就是今天，一定會遭遇到下面幾種狀況。

狀況一、你的滿腔熱血，他們卻給你死魚眼

如果你以為每次上課前，學生們都滿心期盼，甚至會為你的每個教學指令大聲歡呼，那你可能沒教過課，又或者你其實是個搖滾巨星！

也許你已經很有經驗了，甚至還把這本書讀得比作者還熟，可是，只要你持續教學，一定會遇到看起來沒有精神、一臉死氣沉沉的學生。

有一次，我起了大早去某所知名大學幫朋友代課。偌大的階梯教室裡，同學們三三兩兩地坐著。而且看得出來，他們好像還沒準備好上早上的課，打呵欠的打呵欠，吃早餐的吃早餐。

我當然使出了渾身解術，試圖讓大家保持專注，讓他們能在「課程裡」，可是也無法百分之百保證所有人都有在聽課。其中有個女同學明顯精神不濟，手撐著頭，一副等一下就要睡著的樣子。

令人意想不到的是，這位女同學在下課後竟然主動過來跟我攀談，說自己因為前一天熬夜的關係，雖然已經很努力打起精神，卻還是無法完全克制睡意，實在很抱歉。還說她打工的飲料店，離我家很近（在課程中我剛好有說到家住哪裡），如果我去那邊買飲料會幫我打折。

如果你確定你的課程有真的「打到」學員的需要，可是仍不確定大家的上課狀態，那就放過自己吧！你是對一群「人」進行教學，他們的人生不是只要上你的課，有人可能昨天熬夜追劇、剛剛被老闆臭罵一頓，又或者昨天才跟情人分手。

問問自己，你是否做了自己能做的部分。如果是，那還有什麼遺憾呢？

狀況二、你的用心以對，他們卻冷眼旁觀

在做即興劇體驗課程時，有時候會遇到一種學員，我稱為「老業務」。他們就像公司的老業務一般，因為經驗豐富、看過的人很多，先保持了一種「禮貌卻警戒的狀態」：該做的活動都有做，卻不像其他學員那麼熱情參與；有點抽離，想先看看你有沒有本事，又或者你值不值得他們全心全意的對待。

可是，你知道嗎？如果課程進行順利，他們往往是回饋最多的。「嫌貨才是買貨人」，冷眼旁觀不代表不想參與，更多的是害怕失望而已。

狀況三、你的滿心期盼，他們卻蹉跎不前

如果這本書你已經看到這一頁，代表你一定是認真的人！恭喜你，即使你沒發現，你內心一定藏著滿滿關於教學、分享、讓他人生活更美好的想像。可是，我同時也要為你捏一把冷汗，因為你有很大的機會迎來滿滿的失望。

我是一位很想要學生有所收穫的老師，總是有個壞習慣改不掉（甚至不想改），就是很常會超時，總是覺得還有好多好多東西想帶給他們。

既然我這麼努力，就很容易誤入雷區，那個雷就是「我都這麼努力了，好希望他們能收穫滿滿，甚至人生因此有所不同」。當我這麼想的時候，迎來的總是滿滿的失望。有時候是恨鐵不成鋼，有時候是覺得期待落空。

我後來才發現這麼想，真的是荒謬至極。你想想如果你是一位數學老師，你會期待所有學生因為上過你的課後，數學都能好到去參加「國際數學奧林匹亞大賽」嗎？

這不合理！就算你教得再好，學生也很想學，但能進步一點點，就已經是很不容易的事了。你對這件事的苛求，不只會綁住你，你跟學生也會因為壓力而舉步維艱。

狀況四、日常澆熄了熱情，每個日子都少了什麼

如果你看完這本書，卻還提不起勁做任何改變，也不是什麼大問題。

也許你需要的不是知識，是面對那些日常瑣事，覺得坐立難安時，一點點呼吸的瞬間。

也許你曾想跟現在不一樣，多做些什麼，又或是能實現某些教學理想，你的熱情卻被長官交辦的行政瑣事、自說自話的尷尬空氣、學生漫不經心地滑手機，一點一滴磨光了。

我想跟你說，你弄錯了些什麼。你不需要創造出皇宮中的御花園，你

只需要撒下一把種子，因為我們無法決定對方的人生！

　　所有的教學者，無論被稱為大師、專家，還是天才，我們能做的都一樣，就是盡你所能。如果有人因此改變了，那是你撒下的種子，加上他們「願意」去行動，才開花結果。

　　我們該熱愛的，本來就不是學生未來的樣子，而是那些相處的每一刻、那些得來不意的改變，那些我們喜歡自己教學的一瞬間。

致所有教學者

　　給自己一份愛，你才有餘力，看見學生的美好。

　　你首先是人，才是個教學者。他們首先是人，才是個學生。

　　希望你在上課時，臉上是充滿笑容的。

　　那樣的日子才是你的好日子，不是嗎？

那些惱人的實戰狀況 Q&A

　　每次線上即興課之後，同學們總是會問我各式各樣的問題，好像大家都不想下課。其中有許多問題，都跟教學有關。這讓我想到，我剛開始教學時也是非常焦慮。明明準備充分，卻常常有突如其來的狀況，讓我措手不及。

　　這裡整理了這些年來曾經困擾過我們的問題，以及對應的處理方法。當然，問題百百種，很難在書上把所有問題的解答寫下來。如果你對運用即興劇帶領活動還有任何問題，歡迎在臉書搜尋「微笑角即興劇團」，或來信 saimprov@gmail.com 與我們聯繫。

　　當你有問題時，請告訴自己「太好了！」，因為這就表示「你已經在路上了！」。

Q 如何引起學生的學習興趣，
讓他們願意把手機放下來聽課？

A 如果想讓同學對你所教的項目感興趣，這場仗絕對從「課程設計」就開始了！

　　你可以先問問自己：「學生為什麼要來上這堂課？」「他們真的有能力來上這堂課嗎？」「要教什麼才能讓他們自主學習？」

如果他們的動機只是為了分數，那不在乎分數（或是覺得自己拿不到分數）的人，就不會真的專心。那你就得有心理準備會損失一些人，又或者你得用其他方式輔助他們學習。

你要幫學生找到學習的動機（最好不只一個），讓每個人能跟這些動機「配對成功」。再來想想他們是否「真的有能力」做這些事情？有時學生放棄上課，並不是因為他們生性頑劣，單純只是他們能力不足，習得無助感，只好放棄而已。

最後問問自己，什麼樣的內容可以讓他們動起來。可能是活動本身好玩、討論的議題有意思。此時，選擇的即興活動，以及串連的點子、方式，就會成為這件事的關鍵因子。

問問自己如果你是他們，為什麼會對這個課程沒興趣？當你換位思考後，會看到自己一直不願意面對的真相。當你看見了，嶄新的教學之路，就在眼前。

 學員都在用電腦，不知道有沒有在上課，可以做什麼？

 這類情況最容易發生在企業員工訓練，以及大學或研究生的課程。處理方法也很簡單，讓他們無力做、無心做，又或者是就讓他們做！

讓學員忙到無法用 3C

有一次，我上課前看到學員抱著筆電準備進教室。我笑笑地對他說，今天是體驗課，你會忙著做其他事。禁止他們不如直接叫他們做活動，人都不喜歡聽到「不能」，與其說 No，多跟他們說可以做些什麼吧！

讓學員理解這堂課比 3C 重要

學員上課時使用 3C 有各種理由，比如有些人只是無聊看個影片，也有人是在趕下午要交的報告。可以幫助學員理解影片可以下課再看，但課程結束就無法重來了。當他們真心想學習，老師的存在才更有意義。

允許不想上的人不上課

當班上不想上課的人數達到一定程度，你也要問問自己是否可以接受少部分的人不上課，並且不讓他們影響到整個課程。

像是如果學員是醫生，他說要去救人，你也不可能硬逼他留下來上課吧！與其在這個議題糾結過久，不如讓自己的課程更加發光，讓大家知道課程的價值，才是最終的解決方案。

 有同學活動做一做就哭了！

 在教學過程中，唯一不變的，就是你永遠不知道等一下會發生什麼事！

我們也曾經遇過同學做「讚頌失敗」時，突然掉下眼淚。也有人在聽見對方重述自己的優點時，忍不住哭了出來。重點不是眼淚，而是眼淚後面的事……

你有沒有接住學員情緒的能力？

不是每位講師都有能力接住學員的情緒，如果你沒有把握，好好地聆聽，表示你的關心，那比你多講了什麼，來得更好許多。

如果你希望增進相關處理能力，無論是學習「非暴力溝通」，又或是

進修心理學相關書籍，都是不錯的選擇。

議題是不是適合處理的？

就算有處理的能力，也不代表課程當下就得處理。同時，也不代表適合由你來處理。每個人都有自己處理情緒的方式，如果對方沒有主動要求，你卻急著要幫忙，那你只是提供了「自己覺得很好，卻不見得是對方要的東西」而已。

眼淚代表的是什麼？

活動中要避免的不是眼淚，而是這些眼淚流得沒有意義。有時候，流淚能讓活動的意義更深刻。相反地，如果這個活動總是讓人落淚，可是那些眼淚只是濫情的結果，那就代表活動有很大的問題。

 如何處理身體界線問題？

A 首先要確定學員們對這個問題的敏感程度，以及你能花多少時間處理這件事。如果時間有限，又或者男女比例過於懸殊，直接同性一組是較為簡便的方法。

如果學員們對這個議題比較敏感，有下列三種處理方式。

活動修改

有肢體接觸的活動，未必一定要接觸到彼此才能執行，透過物件、無實物技巧也有機會完成。

先討論

如果是小組活動，可以請組內先討論大家對於身體界線的顧慮（例如：什麼地方不可以碰到）。

保持彈性

即使已設好規則、活動也開始進行，學員們如果還是有身體界線的顧慮，依舊可以隨時暫停。如果不好意思跟老師說，也可以請學員私下跟助教表達想法。

對這個議題誠實以對，不要閃躲，會讓你能更輕鬆處理這個問題。當你越是把這件事當作「課程原本的 SOP」來處理，就不會讓學員們感到尷尬與不適。

Q 課程是否要刻意避開敏感問題或字詞？

A 講述課程時，如果敏感字詞不是你的課程重點，的確可以避開敏感的例子（例如：政治、宗教、社會議題等）。但避開的原因，不是因為這個字詞不能談，而是因為會偏離課程重點。畢竟越是敏感，不能談的事情，對人越有吸引力。

相反地，如果敏感字詞是你學習重點的一部分，那要先跟學生們溝通，他們是否知道課程學習的目標，以及他們練習時可能會有的風險、有哪些選擇，以及保護自己的方式。

無論是什麼課程，如果要用到學生們原本的經驗時，也要提醒他們，所說的經驗是否在此時此刻能夠也適合被揭露。

你無法決定學生在課堂上的發言，卻能決定你對待這些字詞的態度。

 分組活動做不起來怎麼辦？

 首先，要先釐清這是什麼問題？

活動說明的問題？

如果學員做不起來，不是因為沒有意願，而是不知道該怎麼做。那試著讓你的活動說明更明確，可以運用視覺輔助，或是現場多示範幾次。通常人數越多、活動細節較多、參與者對該主題理解能力較差等，都會需要更詳盡的示範。

難度的問題？

當難度過高，學員可能會因為害怕失敗、丟臉，而不敢去嘗試。此時，活動前的暖身、透過拆解活動降低難度，就相當重要了。

如果學員最終仍然做不太起來，那你得需要思考的是，對活動要求的「最低限度」。如果他們做不起來，退而求其次，他們做什麼，是你可以接受的，免得你比學員更受挫。

人的問題？

如果做不起來與活動本身無關，而是小組內彼此有議題。此時，要看授課內容、老師跟學員們的熟識程度、老師處理議題的能力、議題狀況大小，來思考是否要處理這個議題，還是讓學員在有限度的情況下繼續合作。

問問自己這堂課什麼事才是重要的？你最在乎的是什麼？當你想清楚

了，很多事情就會知道要怎麼取捨。

Q 如何引發非自願參與者的興趣？ 學生上課不專心怎麼辦？

A 無論是講師還是活動帶領者，當遇到非自願參與者看起來一副不想來的樣子，對主題又興趣缺缺，很容易越帶越喪氣。此時，先別急著抱怨「現在學生怎麼都這樣」，因為抱怨也抱怨不完，下次還要繼續抱怨，那不是更累嗎？

記得這裡沒有你的敵人

如果你把那些不專心的人都當作敵人，那你上起課來只會更累，因為你已經預期等一下做什麼都無效，那必然會有這樣的結果。

我們可以停下來回想一下，小時候也有被迫參與活動的時候，我們當時想必同樣興趣缺缺，非常不耐。因此，你必須做球給他們，讓他們知道來這裡的意義，又或者是讓他們找到要學習的點。

很多時候，那些你認為搗蛋的人，不是要找你麻煩，只是不知道自己能做什麼而已。

你要犧牲什麼？

如果學生不專心，但沒有影響到別人，那你得考量是否要為了這個學生停下來，而犧牲其他人的學習時間。

如果學生的不專心會影響到他人，你需要問問自己什麼是你能接受的。你能接受學生不參與活動，去後面忙自己的事嗎？還是你能接受，他在某個程度上必須要上完課（或繳交作業）？又或者你一定要他參與呢？

不讓對方的尷尬變成一種防衛

如果一定要對方參與,那不直接針對學生,而是直接做團體活動,讓他默默地動起來,會是一個方法,也可以降低學生的不適感。

每次有學生不專心的時候,先暫停對他人或自己的指責,多一份好奇,想想他們有什麼參與的可能性,會發現他們通常不是在針對你。

**每次想活動,都覺得靈感匱乏,
什麼都想不出來⋯⋯**

靈感這件事,其實無論應用在課程發想、創意寫作、專案計畫,都是同一件事。在此,提供三個撇步,來幫助你拓展靈感。

寶物借用

你可以把任何你看過的書、上過的課,都當作是新的寶物。問問看自己,這些寶物可以怎麼跟現有的教學模式「碰撞」,產生新的可能性。比如說你可以參考本書的即興活動,運用「3!3!3!」的快問快答機制,增加互動刺激度,也可以借用九句故事接龍,變化出不同的故事性。

老酒裝新瓶

如果你有固定的教學項目,知識部分是不會變的,那你可以思考這個教學項目的「某一部分」能有什麼不同的變化。像是想讓同學們了解歷史人物的生平,與其讓他們死背,一場有趣的角色扮演會更令人印象深刻。

換個靈魂

如果你覺得某某老師特別想像力豐富,那問問自己,如果你是他,你

會設計出什麼活動。當我們陷入自己的框架中，靈感很容易匱乏，但當我們以別人的視角來看世界，你會發現有無限多的可能。

世界上沒有「永遠靈感匱乏的人」，只是你用原本的方法，想不出來而已。如有更多需求，可以參考譽仁老師與 POPO 城邦原創合作的線上課程「靈感不枯竭！30 種方式提升內容創作力」，你可以在裡頭發現更多引發創意的訣竅喔！

Q 教室中有無法移動的桌椅，該如何進行即興劇活動？

A 即興劇最理想的場地，是有木地板或黑膠地板的正方形空曠教室，能夠把桌椅搬開的一般教室次之。可是如果場地不符所需，就不能玩即興嗎？

微笑角這些年對外接案，場地有各式各樣的狀況，像是沒有大空間可互動的階梯教室、桌上裝設麥克風導致一堆線路外露的場地，或空間過大充滿回音的禮堂等。然而，只要把握以下三個重點，就能克服場地的限制。

盤點場地彈性

先確定這個場地能做到什麼？每個人平均能移動的空間有多少？可以站起來嗎？還是只能坐下？聲音會互相干擾嗎？是否為密閉空間？如果是開放空間，場地能吸收噪音嗎？有沒有回聲問題？在課程開始前需通盤了解上述資訊，如果能先拿到場地照片更好。

變通你的活動

如果上述活動沒辦法做肢體版，那也有機會做語言版，沒辦法做語言

版，也有機會做書面版。經過疫情的考驗，連線上即興劇都可以順利進行了，場地雖然對活動會有影響，但並不是成敗的關鍵因素。

增加輔助工具

場地變數過多，就要試著把其他變數降低。會影響活動的一個重要變數，就是學員對活動的理解能力。此時，無論是 PPT、牌卡，又或者是簡單的紙筆，都可以成為你的好幫手。

沒有談不成的生意，只有談不攏的價碼。場地也是如此，場地本身不是問題，問題是你會為此多花多少時間準備替代活動，花多少額外人力處理衍生的問題，又或者是你是否能接受活動效果打折扣呢？

 最便宜的 A4 白紙，也可以運用在即興劇課程？！

 當然可以！而且用處實在太多了，光是寫一本書也寫不完！以下提供大家幾個比較常用的方式，讓大家參考。

紙筆畫畫

所有跟 Yes, And 相關的活動，都能改成紙筆畫畫的版本，好用程度百分百。

自製牌卡

如果你想玩某個牌卡，但又沒有經費，也可以透過活動安排，讓學員成為牌卡製作者。只要桌遊配件複雜度不高，這不失為一個好方法。

猜題聯想

　　只要是具競賽（猜題）性質的即興劇活動，紙張都能派上用場。例如即興劇中的地位遊戲，可以在紙上寫下數字 1 到 10 貼在學生頭上，分別代表每個學生的角色地位。讓他們在短時間內，從地位低到地位高排序，看是否能完成。

　　更重要的問題是，白紙什麼時候用才好？當你覺得可以讓你的教學比較順暢、學生比較專注，又或者能強化課堂上的互動氛圍，就是好時機。

Q　學員為樂齡長者，帶領活動時有什麼需要注意的地方？

A　在課程剛開始的時候，需要透過活動確認長者們的狀態。

　　年齡只代表長者的年紀，不代表他們的能力。語言與肢體能力對活動的影響很大，例如聽不懂國語或是行動不便，就需要調整活動內容。

　　即使調查後發現長者們的狀態相當理想，也應該盡量挑選他們能自行調整強度的活動，如此狀態比較好的長者可以不用配合他人放慢速度，狀態比較差的長者也能就自身行動能力來做活動。

　　也要特別注意，長者需要的休息次數與時間比較多，不能按照平常的邏輯來安排課程。同時，也要讓活動「動靜交錯」，不要連續做動態活動，不然可能造成長者有心無力，甚至過度勞累。

　　此外，樂齡長者因為社會歷練豐富，讓他們知道正在做的活動有什麼意義，會是他們能否專心的一大關鍵。

Q 一般課程（國文、英文），
也可以使用即興劇教學嗎？

A 即興劇是透過丟點子、接點子，創造出連結與故事。無論什麼主題，只要跟上述概念相關，通通可以應用即興劇來進行教學。像是運用九句故事接龍了解故事結構，對於中英文作文都有極大的幫助。又或者是透過點子聯想的方式，原本要學習的內容可以很輕鬆地被聯想在一塊。

書中的即興遊戲，只要透過適當轉換，也都能用在課堂中。如果想知道更多，也歡迎邀請微笑角去學校做師資培訓喔！

Q 如果有些同學在活動中霸凌某位同學，
該怎麼辦？

A 這基本上已涉及團體動力的議題，通常在所有人圍一個大圓時，也是讓班級展現團體動力的時候。此時若教師以教育者或班級規則制定者的角色來做宣導，學生還是有許多方法可以暗著來。

與其這樣諜對諜，讓這些學生更投入在遊戲中（例如加入兩隊競賽、集體計時賽等元素），更容易化解衝突。同時，在設計遊戲時也要注意，某些學生在這些活動中是否會特別弱勢（可能是能力比較差，沒人要跟他一組）？如果有這樣的問題，要重新思考課程的規劃。

此外，無論是什麼活動，帶領者都要告訴自己，你隨時有喊停的權力。

Q 課程時間臨時被要求縮短，
該怎麼辦？

A 我曾經有過原本規劃 2.5 小時的課程，臨時被要求縮短成 1.5 小時的經驗。此時，能不能處理這個問題，除了考驗你的即興臨場反應外，也必須考慮到你的課程是否有模組化。

即興臨場反應部分，先抓出課程中「一定要上的部分」，估算需要的時間。千萬不要因為沒時間，而趕著把課快速上完。畢竟你講得再多，也要學員有聽到、聽得懂，才真正有用。

課程模組化，則是你的授課內容中有沒有發展出好幾個模組，將整體要講的內容切割成幾塊。時間不夠時，可以選擇刪掉較不重要的模組中的體驗活動，用講述的方式代替。如此一來，雖然體驗變少了，但完整性沒有因此而下降。

刪掉內容永遠比勉強上完，來得好太多了！

Q 活動帶到一半，外面開始傳來噪音，
我能做什麼？

A 某次我課程帶到一半，突然警鈴大作，嚇了所有人一大跳，重點是還響了很久！

首先，請「接受這件事就是發生了」。當你越能正面接受這件事，學生的心情也越能穩定下來。

再來，這個情況會持續多久？如果時間很短，你可以請大家先休息一下，又或者是做兩兩討論的活動。如果時間很長，那麼更改活動主題，又或者是換間教室，都是可以考慮的方法。

最後是，你能在課程中利用這個狀況嗎？過往在學校的課程中，我們中間下課時間不休息的話，上到一半會被下課鈴響打斷。後來，就很即興地發展出每次下課鈴響，大家都會一起擺動身體跳舞的遊戲。

當然，也要確認，這是突發狀況，還是常態問題？以後有什麼辦法能避免，身為教學者，課前準備與臨場反應，永遠都是相輔相成。

Q 有時候身心狀況不佳，可是又要教課，我能做什麼？

A 沒有人能永遠保持絕佳的狀態教課，可能前一天沒睡飽、身體不舒服，又或者發生了令人心碎的事件。如果不能請假，一定得教課，那我們能做些什麼呢？

有個技巧非常重要，叫做「暫停」。我們無法終止身體的不適，也很難叫自己不要難過，可是我們能告訴自己，先「暫停」一下。

如果你需要好好休息，告訴自己上完課後會放自己一個假，好好休息。如果你失戀覺得很難過，告訴自己上完課後，會花時間允許自己好好難過。

重要的是，請不要對自己食言！上完課後，要好好休息或好好難過，不然下次這個方法就沒用了！

Q 一整天課程，下午時段，學生精神不振，有什麼好方法嗎？

A 如果中午休息時間是可以調整的，那要先思考午休時間是否足夠，有沒有可能中午讓大家真的「小睡一下」。沒有辦法的話，那至少提早讓大家醒來準備，「洗個臉、上個廁所」都是好事。

一開始的活動，難度不要過高。簡單的肢體活動，會是不錯的選擇。此外，如果課程中有討論與參與的部分，也可以排在下午。

　　把握這個原則，讓學生能「做些什麼」，都會比讓他們坐著單向接受知識，會更有精神一些。

參考文獻

PART 1・什麼是即興劇？

1. Dudeck, T. & McClure, C. (Eds.). (2018). *Applied Improvisation: Leading, Collaborating, and Creating Beyond the Theatre*, Methuen Drama.

2. Dudeck, T. & McClure, C. (Eds.). (2021). *The Applied Improvisation Mindset: Tools for Transforming Organizations and Communities*, Methuen Drama.

PART 2・教學，為什麼需要即興？

1. John Dewey (2012). *Democracy and Education*, p.24, Courier Corporation.

2. 艾美・艾德蒙森著，朱靜女譯（2023）。《心理安全感的力量：別讓沉默扼殺了你和團隊的未來！》。台北：天下雜誌。

3. Tarvin, A. (2017). Defining Applied Improvisation. https://www.linkedin.com/pulse/defining-applied-improvisation-andrew-tarvin/

4. Ringstrom, P. (2008). "Improvisational Moments in Self Psychological Relational Psychoanalysis." in *New Developments in Self Psychology Practice. ed.* Peter Buirski and Amanda Kottler. Lanham MS: Jason Aronson, pp. 223-237.

5. Stiles, P. (2021). *Improvise Freely: Throw Away the Rulebook and Unleash Your Creativity.* Big Toast Entertainment.

國家圖書館出版品預行編目資料

教學即興力：應用「即興劇」破解教學難題、活絡課堂氛圍、強化學習
成效／王家齊，陳譽仁著 -- 初版. -- 臺北市：商周出版：英屬蓋曼群
島商家庭傳媒股份有限公司城邦分公司發行，2023.11
面；　公分. -- (ViewPoint；118)

ISBN 978-626-318-886-0(平裝)

1.CST：即興表演 2.CST：教學法 3.CST：人際關係 4.CST：自我實現

980.3 112016301

線上版讀者回函卡

ViewPoint 118

教學即興力——應用「即興劇」破解教學難題、活絡課堂氛圍、強化學習成效

作　　　者／王家齊、陳譽仁
企 劃 選 書／黃靖卉、羅珮芳
責 任 編 輯／羅珮芳

版　　　權／吳亭儀、江欣瑜
行 銷 業 務／周佑潔、賴正祐、賴玉嵐
總 編 輯／黃靖卉
總 經 理／彭之琬
發 行 人／何飛鵬
第一事業群
總 經 理／黃淑貞

法 律 顧 問／元禾法律事務所 王子文律師
出　　　版／商周出版
　　　臺北市104民生東路二段141號9樓
　　　電話：(02) 25007008　傳真：(02)25007759
　　　blog: http://bwp25007008.pixnet.net/blog
　　　E-mail：bwp.service@cite.com.tw
發　　　行／英屬蓋曼群島商家庭傳媒股份有限公司城邦分公司
　　　臺北市中山區民生東路二段141號2樓
　　　書虫客服服務專線：02-25007718；25007719
　　　24小時傳真專線：02-25001990；25001991
　　　服務時間：週一至週五上午09:30-12:00；下午13:30-17:00
　　　劃撥帳號：19863813；戶名：書虫股份有限公司
　　　讀者服務信箱：service@readingclub.com.tw
　　　城邦讀書花園 www.cite.com.tw
香港發行所／城邦（香港）出版集團有限公司
　　　香港九龍九龍城土瓜灣道86號順聯工業大廈6樓A室_ E-mail：hkcite@biznetvigator.com
　　　電話：(852) 25086231　傳真：(852) 25789337
馬新發行所／城邦（馬新）出版集團【Cite (M) Sdn Bhd】
　　　41, Jalan Radin Anum, Bandar Baru Sri Petaling, 57000 Kuala Lumpur, Malaysia.
　　　電話：(603) 90563833　傳真：(603) 90576622　Email：services@cite.my

封 面 設 計／徐璽設計工作室
內 頁 排 版／林曉涵
印　　　刷／韋懋實業有限公司
經 銷 商／聯合發行股份有限公司
　　　　　新北市231新店區寶橋路235巷6弄6號2樓電話：(02) 29178022　傳真：(02) 29110053

■2023年11月9日初版一刷 Printed in Taiwan
定價450元

城邦讀書花園
www.cite.com.tw